그림은 사랑이다

그림은 사랑이다

조근조근 나누는 삶과 미술 이야기

장소현 지음

열화당

앞풀이

삶과 미술은 결국 하나다

이 작은 책은 미술에 대한 이런저런 주제들 중 몇 가지를
이야기하듯 되도록 알기 쉽게 풀어 쓴 것입니다. 향기 그윽한
차나 술 한잔 마시며 두런두런 나누는 그런 편안한 대화처럼
쓰려고 애썼습니다. 미술을 참으로 좋아해서 좀 더 깊게 알고
싶어하는 이들이나 지금 미술을 공부하고 있는 젊은 벗들과 그런
이야기들을 나누고 싶었습니다.

언젠가 인터넷에서 프랑스 고등학교 졸업 자격시험인
바칼로레아 문제를 읽고, 한편으로는 감탄했고 다른 한편으로는
처량해졌습니다. 그 시험문제의 3장 예술(Arts) 부문의 질문은
이렇습니다.

질문 1. 예술작품은 반드시 아름다운가?
질문 2. 예술 없이 아름다움에 대하여 말할 수 있는가?
질문 3. 예술작품의 복제는 그 작품에 해를 끼치는 일인가?
질문 4. 예술작품은 모두 인간에 대해 이야기하고 있는가?
질문 5. 예술이 인간과 현실과의 관계를 변화시킬 수 있는가?

젠장, 단 한 문제도 제대로 답할 수가 없는 겁니다. 미술 공부를
한답시고 오랜 세월 그렇게 버둥거렸는데, 고등학교 졸업

자격시험 문제도 제대로 풀 수 없다니… 서글퍼질 수밖에요.
미술이란 도대체 무엇인가를 열심히 생각하고, 이리저리
공부할수록 결국은 사랑일 것이라는 생각이 굳어집니다. 자연과
사물에 대한 사랑, 자기 자신에 대한 사랑, 다른 사람에 대한 사랑,
세상에 대한 사랑, 신에게 바치는 사랑…. 만드는 사람에게나
감상하는 사람에게나 마찬가지겠지요. 사람, 삶, 살림, 사랑…
이런 식으로 연결해서 생각하면 더욱 그렇습니다.

그림을 보고 감동하여 눈물을 흘리거나, 슬며시 웃음 짓거나,
옛일을 떠올리며 쓸쓸해지거나, 아니면 불의를 못 이겨 붓을 창칼
삼아 휘두르며 치열하게 싸울 때도… 결국 마지막에 남는 것은
사랑일 겁니다. 바로 그 사랑 때문에 미술이 아직까지도 수천 년을
생생하게 살아 있는 것 같습니다. 저 역시 미술을 사랑하기 때문에
아직도 미술 주위를 맴돌며 미술에 말을 걸고, 미술의 이야기를
듣고 냄새를 맡으려 애쓰고 있습니다.

사랑이라는 말이 너무나 진부해졌고, 때로는 천박하게
너덜너덜해진 것이 오늘의 현실이기는 하지만, 그럴수록
참사랑을 잃지 않은 미술이 더욱 많아져야 하지 않을까요.
그럴수록 사랑이라는 낱말을 더욱 소중하게 부둥켜안고 싶습니다.
미술은 결국 사랑입니다. 분석이나 비판의 대상이 아니라는
말씀입니다.

물론 오늘의 미술은 온갖 기발한 시도와 실험으로 요란하기 짝이
없습니다. 사랑이라는 말로는 도저히 설명이 안 되죠. 하지만
그 밑에는 도도한 미술사의 물줄기가 흐르고 있습니다. 곁에서

요란하게 움직이는 거품에 속지 말고 이 물줄기를 읽어야 합니다. 움직임의 속도보다 중요한 것은 방향일 테니까….

밑에서 도도하게 흐르는 물줄기의 방향은 결국 사랑입니다. 백남준(白南準)의 아내 구보타 시게코(久保田成子)가 쓴 『나의 사랑, 백남준』에 이런 구절이 나옵니다. "그가 뇌졸중으로 쓰러진 뒤 옆에서 간호하느라 (나의) 작품 창작은 아예 손 놓고 있었지만, 그래서 남준이 이것 때문에 무척 미안해했지만 나는 후회나 미련이 없다. 백남준과 함께 사는 것 자체가 내게는 '아트'였으므로."

'그와 함께 사는 것 자체가 예술'이었다는 고백, 참 절절하고 아름답지 않습니까. 비록 백남준 같은 빼어난 인물의 아내는 아니더라도, 그냥 사는 것 자체가 예술일 수 있습니다. 예술은 늘 우리 삶 속에 있는데, 우리가 그걸 모르고 건성건성 바쁘게 살고 있는 거지요.

미술이라는 것도 결국 사람 사는 이야기입니다. 그걸 조형언어로 표현했을 뿐이지요. 흔히들 예술, 미술 이런 건 나와는 상관없는 특수한 것이라고 여기는데, 결코 그렇지 않습니다. 삶과 미술을 떼어서 생각할 수는 없습니다. 미술은 결국 사랑이기 때문이죠. 우리는 "야, 그거 예술이네!"라는 말을 자주 합니다. 그렇게 감탄하는 순간, 우리 삶은 곧 예술이 되는 거죠. 그 말 속에는 물론 다양한 뜻이 담겨 있을 텐데, 그것은 곧 예술에 대한 사람들의 기대이기도 할 겁니다.

그래서 마음을 열고 잘 살펴보면 우리 삶 구석구석에서 미술의

본질을 찾아낼 수 있습니다. 가령 어머니 생각, 자장가, 문득 먹고
싶어지는 음식, 아련한 냄새, 쓰라린 짝사랑의 상처, 지난날의
추억, 세상 떠난 친구의 목소리, 눈꺼풀은 있는데 왜 귀꺼풀은
없는가 등의 궁금증…. 그런 소박한 것들에서 미술의 속살을 엿볼
수 있는 겁니다. 그리고 그런 평범한 것들에 뜻밖에 깊은 생각이
담겨 있는 경우도 적지 않습니다.

미술작품을 감상하는 일은 곧 자기 자신을 사랑하는 행위일
겁니다. 그림 앞에서 일방적으로 나를 꺾는 것이 아니라, 그림을
통해서 나를 북돋는 일, 영혼을 정화하는 일…. 그러므로 아무리
천하에 없는 명작이라도 그 앞에서 "그대 앞에만 서면 나는 왜
작아지는가"라고 한탄할 필요가 없는 겁니다. 미술 감상은 경배나
성지순례가 아닙니다. 지극히 개인적이고 은밀한 만남입니다.
나와 마음이 통하는 친구를 만나고, 정겨운 대화를 나누며 사랑을
확인하는 일이지요. 그러니까 결국은 내 마음을 울리고 내 영혼을
흔드는 그림이 좋은 작품인 겁니다. 그렇게 생각하면 미술 감상이
한결 편하고 즐거워질 겁니다.

이야기가 나온 김에 미술 감상에 대해 한 가지 하고 싶은 말이
있습니다. 미술 감상이라면 대개가 바다 건너 서양 작가의 작품,
그것도 유명한 스타 작가의 작품을 보는 행위를 말하는 것 같은데,
그래서는 좀 곤란하지 않은가, 옛날 미술가들의 작품도 보고,
동양의 미술품도 감상하고, 지금 우리나라 작가들의 작품에도
공감하는 폭넓은 시각을 가져야 균형이 맞지 않을까 하는 것이
제 생각입니다. 커피만이 음료가 아니고, 서양 클래식 음악 듣는

것만이 음악 감상이 아닌 것이나 마찬가지지요. 그런 뜻에서 옛날
미술품 이야기, 특히 중국의 이야기 등을 군데군데 넣었습니다.
지금 미술공부를 하고 있는 젊은 벗들을 위해서 제 미술대학 시절
이야기를 더러 썼습니다. 지금하고는 형편이 사뭇 다르겠지만,
옛날 옛적에 그런 시절도 있었구나 하고 읽기 바랍니다.
이 책은 제가 몇 해 전에 펴냈던『그림이 그립다』(2008)의 속편일
수도 있겠습니다. 그 책에서 다루지 못했던 주제들을 골라서
썼으니까요.『그림이 그립다』에 대한 인터넷 댓글 중에 "책을
읽었다기보다 소주 한잔 나누면서 선배의 이야기를 들은 것
같다"는 글이 있었는데, 참 마음에 들더군요. 고맙기도 하고….
그래서 이 책도 편안하게 이야기하듯 자유롭게 썼습니다. 짧은
소설이나 시도 섞어 가면서 이야기를 풀어 나가려고 애를
썼습니다.
이번에도 열화당의 은혜로 책을 내게 되었습니다. 열화당에서
펴내는 일곱번째 미술책인 셈이네요. 책을 만드느라 수고해 주신
열화당 여러분들께 멀리서 머리 숙여 감사드립니다. 그리고
원고를 꼼꼼히 읽고 구석구석 이런저런 좋은 의견을 준 오랜 벗
이용준과 사진을 촬영하고 정리해 준 아내에게도 감사의 말을
전합니다.

2014년 봄
미국땅 나성골에서 장소현 절

차례

미술의 본질 더듬기
미술을 공부하는 젊은 벗들에게

미술과 우리의 삶

미술을 사랑하는 이들에게

아주 간단한 거야.
제대로 보려면 마음으로 보아야 해.
가장 중요한 것은 눈에는 보이지 않아.
— 생텍쥐페리, 「어린 왕자」

그림과 눈물

그림을 보고 울어 본 적이 있으신지?

나는 이제까지 그림을 보고 눈물을 흘린 적이 단 한 번도 없다.
미술을 공부한답시고 그동안 어지간히 많은 미술작품을 본
셈인데, 단 한 번도 그림을 보고 울어 본 경험이 없다니…
스스로도 매우 의아스러운 느낌이다. 안타깝지만 그건 사실이다.
모든 것을 바쳐 명작을 그린 화가들에게 미안하기도 하고, 뭔가
죄를 진 것 같은 찜찜함도 더러 느낀다.

그림을 보고 감탄하거나, 아름다움에 황홀해 취하거나, 숨이
멎을 정도로 충격을 받거나, 놀라울 정도로 압도당하거나, 나도
모르게 무장해제가 되어 위로를 받거나, 경건하게 머리를 숙인
경험은 숱하게 많지만, 어쩐 일인지 감동해 눈물을 흘린 적은
없다. 음악을 듣거나 영화나 연극 또는 문학작품을 감상할 때는
울컥하여 나도 모르게 눈물을 흘리는 일이 적지 않은데 말이다.
내 경우에는 가령 시벨리우스의 「핀란디아」나 슈베르트의
「미완성 교향곡」, 베토벤의 「교향곡 9번」이나 바흐의 「무반주
첼로 조곡」 같은 음악을 들으면 콧날이 시큰해지며 눈물이 날
때가 많다. 클래식 음악만 그런 것이 아니고, 김민기의 「작은
연못」 「절망 앞에서」나 장사익의 「꽃구경」 같은 노래를 들을 때도
울컥 눈물이 나곤 한다. 찰리 채플린의 〈라임라이트〉나 〈독재자〉
같은 작품을 보면서도 정신없이 웃다가 정신 차려 보면 나도

모르게 눈물이 흘러내려 쑥스러울 때가 있다. 물론 좋은 소설이나 시를 읽으면서 울컥한 경험도 숱하게 많다. 심지어는 내 희곡을 쓰면서 스스로 취해 울면서 쓴 경험도 있을 정도다.

그런데 왜 미술에서는 그런 진한 경험을 하지 못하는 걸까. 거기에 혹시 미술의 근본적인 문제가 깔려 있는 것은 아닐까. 시간예술과 공간예술의 본질적인 차이 같은 것이 있는 건 아닐까. 눈물이란 무엇인가.

아, 잘 생각해 보니, 미술작품 앞에서 콧날이 시큰해지며 울컥한 기억은 있다. 김종영(金鍾瑛) 선생님이 그린 어머니 초상을 봤을 때다. 언젠가 정초에 친구들과 함께 세배 드리러 갔는데, 선생님께서 기분이 좋으셨는지 당신의 어머니를 그린 그림을 보여 주시면서 "우리 엄마야, 어때?" 하시는데 그만 콧날이 시큰했다. (그때 선생님께서는 분명히 '우리 어머니'라고 하지 않고 '우리 엄마'라고 말씀하셨다.) 같이 갔던 친구들도 모두 숙연해졌다. 선생님 그림이 워낙 좋기도 했지만, 그 그림을 보는 순간 내 어머니 생각도 났던 것 같다. 그래도 울지는 않았다.

두번째 기억은 내 딸아이에 관한 것이다. 딸아이는 아주 어렸을 때, 그러니까 두세 살 무렵 엄마가 그림 그리는 옆에서 자기도 그림을 그리며 놀곤 했다. 그림이래야 종이에다 붓으로 티 없이 자유분방하게 죽죽 그어 대는 것으로, 말 그대로 붓장난인데, 그렇게 그린 그림들이 참 좋은 것이 아닌가. 버리기 아까워 모아 놓다 보니 제법 많은 그림이 쌓였다. 그래서 엄마가 개인전을 할 때 딸아이 그림 중에서 몇 점을 골라 전시장 한편에다가 걸었다.

전시회를 개막하는 날, 벽에 걸린 딸아이의 그림을 보는 순간
울컥했다. 아마 내 딸아이 그림이라는 개인적 감정 때문에 그랬을
것이다. 하지만 그때도 울지는 않았다.

미술을 보고 눈물을 흘리지 않는, 또는 울지 못하는 까닭을 더듬어
보면, 물론 여러 가지가 있을 것이다. 우선은 내 감정이 사막처럼
메말라 있기 때문일 수도 있겠고, 미술을 공부한답시고 애초부터
비판적인 자세로 중무장을 하고 잔뜩 긴장한 채 쩨려보기
때문일지도 모르겠다. 아마도 그런 것이 가장 큰 걸림돌일 것이다.
아니면 감동이 없는 시대적 현상일지도 모르고….

하지만 '감정이 메말라서'라는 건 결정적인 이유가 되진 않는 것
같다. 문학, 음악, 영화, 연극 등을 감상할 때는 여전히 눈물이
나는 경우가 많으니까 말이다.

그렇다면 시각예술이라는 한계 때문일까. 그것도 아닌 것 같다.
장엄한 노을, 지독하게 외로워 보이는 사막, 웅장한 계곡, 아주
오래된 나무, 죽은 것 같은 고목에서 피어난 새싹, 영롱하게
반짝이는 아침 이슬, 외로운 구름, 구수한 바람 냄새… 그런
자연을 보면 눈물이 나니까.

그렇다면 그림을 보고 왜 울음이 터지지 않는 걸까. 무슨
까닭일까.

그런 오래전부터의 의문이 되살아날 무렵, 미술사학자 제임스
엘킨스(James Elkins)의 『그림과 눈물』이라는 책을 읽었다. '그림
앞에서 울어 본 행복한 사람들의 이야기'라는 부제가 붙은 이
책은, 그림을 보고 울어 본 경험이 있는 사람들 또는 울어

본 경험이 전혀 없는 이들이 보내온 편지를 중심으로 미술의
근본적인 문제들을 파헤친 책인데, 미술과 눈물에 대해서 뭐가
이렇게 쓸 게 많을까 싶을 정도로 두껍고, 많은 것을 생각하게
하는 책이다. 아주 힘들게 읽었지만 많은 답을 얻었다. 그림을
보고 눈물을 흘리지 않는 건 나뿐만은 아니라는 위로를 얻고
안심도 했다.

책을 쓴 저자 자신도 그림을 보고 울어 본 경험이 없다고 밝히고
있고, 저명한 미술사가인 곰브리치(E. H. J. Gombrich)를 비롯한
많은 미술학자들도 그렇다고 한다. 그림을 보고 울어 본 적이
있느냐는 질문에 대해 곰브리치 선생은 이렇게 대답했다.

내가 보기에 선생은 다 빈치의 '파라고네(Paragone)'에 나오는
구절을 논박하고 있군요. "화가는 감동으로 웃게 하지만
눈물을 흘리게 하지는 않는다. 눈물은 웃음보다 감정을 훨씬 더
교란시키기 때문이다."
당신의 질문에 대한 답은 '아니오'입니다. 분명 영화를 보거나
책을 읽으며 운 적은 있지만, 그림 앞에서 울어 본 일은 기억에
없습니다.

동서고금 세계의 거의 모든 미술작품을 대했을 미술사학자가
이러니, 내가 그림을 보고 눈물을 흘린 적이 없다는 것도 이상한
일이 아닌 것 같다.

그러면서도 한편으로는 그림을 보고 울어 봤으면, 그런 작품을

만나 봤으면 하는 소망을 늘 가지고 있다. 아마도 그것이 내가
그림에 대해 가지고 있는 간절한 꿈인지도 모른다. 이 책의 부제에
그림 앞에서 울어 본 사람을 '행복한 사람'이라고 표현한 것도
같은 생각에서가 아닐까.

그런데, 드디어… 미술 앞에서 나도 모르게 울음이 복받친 경험을
했다.

석굴암(石窟庵) 본존상(本尊像)을 친견하면서 그랬다.

소월(素月)의 시 구절처럼 눈물이 수르르 흘러 어쩔 수가 없었다.
물론 석굴암 본존불은 단순한 미술작품은 아니지만, 어쨌든
사람의 손으로 빚은 조형물 앞에서 눈물을 흘리기는 난생
처음이었다. 도무지 걷잡을 수가 없어서….

잘 아는 대로 지금 석굴암 부처님은 두꺼운 유리벽 안에 모셔져
있다. 보호를 위해서라지만, 답답하게 갇혀 계신 셈이다. 그래서
일반 관광객들은 유리벽 너머로 멀리서 바라볼 수밖에 없다.
그것도 길게 줄을 서서 오래 기다린 끝에, 아주 잠깐 뵙고 나와야
한다.

그런데 나는 미술대학에서 불교미술을 가르친 교수 친구와
같이 간 덕에 유리벽 안으로 들어가, 감히 가까이서 친견하며
예불(禮佛)하는 영광을 얻은 것이다. 그리고 울었다.

그건 사람의 솜씨가 아니었다. 정말로 사람의 손으로 만든
것이라고는 생각할 수가 없었다. 그 벅찬 감동을 말이나 글로는
도저히 표현할 수가 없다.

그뿐이 아니다. 저녁 예불 때 부처님을 친견하고, 석굴암 절집에서

잠을 잤는데… 새벽녘에 해우소에 다녀오려고 오솔숲길로
들어서니… 아, 거기는 이 세상이 아니었다. 신비롭게 자욱한
안개는 너울너울 춤추고, 소쩍새는 부처님에게 무언가 고하듯,
아니면 독경(讀經)하듯 소쩍소쩍 울어대고…. 석굴암 부처님의
얼굴이 떠올라 나도 모르게 또 눈물이 수르르 흘렀다.
부처님을 뵈오면서 왜 울음이 났을까. 천하의 명작들 앞에서도
흐르지 않던 눈물이 왜 수르르 흘렀을까. 내가 불교 신자도
아닌데….
두고두고 곰곰이 생각하니, 그 눈물의 근원은 부처님을 만든
사람들의 지극한 정성, 티 없이 순수하고 진득한 신앙심인 것
같았다. 딱딱하고 커다란 돌덩어리 안에 갇혀 계신 부처님 형상을
드러내기 위해 한 번 쪼고 공손히 절하고, 기도하듯 경건하게 또
쪼고 절하고…. 그렇게 오랜 세월… 아, 자신을 온전히 던져 버린
그 작가는 어떤 분이었을까.
오늘 내 앞에 그런 작품이 나타난다면 나는 기꺼이 엎드려 눈물을
수르르 흘릴 것이다. 그런 작품을 간절히 기다린다.
친구에게 이 문제에 대한 의견을 물었더니, 이런 편지를 보내왔다.

'왜 미술이 음악이나 문학, 또는 연극이나 영화 등에 비해 눈물을
흘리기 어려운가?'라는 명제에 대한 내 의견은 이러하네.
미술작품을 감상하는 시간, 즉 감성적 체험의 시간이 다른 것에
비해 너무나 짧은 것과 관계가 있다고 생각하네. 명작 미술품이라
해도 실제 우리가 그 작품에 빠져 보는 시간은 길어야 몇 분,

특별하면 몇십 분 정도를 넘지 않지.

감탄은 순간적인 반응일 수 있지만, 눈물이 흐를 만큼의 감동은 자신의 생애 경험이나 오랜 기대와 꿈이 관여하는 반응이라고 생각하네. 그래서 짧은 시간밖에 마주하지 못하는 미술의 직관적 형식은, 감탄은 쉬이 하지만 깊은 감동을 느끼기엔 구조적으로 불리한 것이라 보네. 미술 감상에도 시간적인 요소가 적절히 결합되면 감동의 반응도 더 확대될 수 있다고 생각하네.

표면적인 감탄을 넘어 가슴 깊숙이 스며드는 진실함이나 아름다움의 느낌, 지극한 선의나 사랑의 느낌, 순수하고 맑은 느낌, 따뜻하고 포근하고 평화로운 느낌, 정성이 가득한 느낌… 등은 짧은 시간에 감동과 눈물이 복받치게 하더군.

석굴암 부처님의 경우는 이런 요소들이 매우 짙게 배어 있기에 그랬을 것이란 쪽에 팔십 퍼센트 정도의 비중을 두고 싶네. 이런 미술작품을 다른 곳에서 별로 본 적이 없는 것 같군.

석굴암 부처님상의 경우 나머지 이십 퍼센트는, 그동안 기대와 꿈이 특별히 높았던 점과 여러 가지로 감동할 준비를 충실하게 했던 것도 적잖게 감동 요인에 추가되었을 것으로 생각할 수 있지 않을까 싶네. 마치 어릴 적 얼굴도 모르고 헤어진 혈육을 몇십 년 만에 만난다고 했을 때, 기대와 꿈 등이 커지고 오랫동안 감동의 준비가 되어 있어 울음을 터뜨리게 되는 것처럼….

맞는 말이다. 문학이나 음악, 영화, 연극에서는 시간적으로 이야기를 전개하면서 갈등구조를 심화하고, 감정을 점진적으로

고조시켜 감동을 터뜨리지만, 단 하나의 화면으로 모든 것을
이야기해야 하는 미술작품에서는 그런 상승작용이 불가능하다.
기승전결이나 갈등 구조를 교묘하게 구성하기도 어렵다. 구조적인
한계다.

그럼에도 불구하고 미술작품을 보며 눈물을 흘리는 사람들이
있다. 왜 우는 것일까. 그림과 자신의 추억이나 인생경험, 현재의
감정이나 기분 등이 어우러질 때 울음이 터지는 경우가 많다고
하는데, 우는 까닭이 궁금해지곤 한다. 그런 사람들은 특별히
감수성이 예민하기 때문일까. 아니면 무슨 특별한 구조적 이유가
있는 것일까. 공간예술과 시간예술을 받아들이는 우리 뇌의
구조가 다른 것은 아닐까.

이리저리 궁금해서 아는 심리학자들에게 물어봤지만 시원한
대답을 얻지 못했다. 우리 뇌의 오른쪽과 왼쪽이 하는 일이
다르고… 사람마다 감수성의 차이도 크고… 하는 식의 상식적
대답밖에 못 들었다. 그렇다면 우리 뇌에 공간예술과 시간예술을
관장하는 부분이 세분되어 있느냐, 감동이란 어떤 과정을 거쳐
나타나는 것이냐 등의 질문에 대해서도 모른다는 답변뿐이다.
지금 우리가 뇌에 대해서 아는 건 지극히 작은 일부분에 지나지
않는다는 것이다. 뇌 연구는 참 '골 때리는' 공부라는 대답….
심리학이나 뇌과학을 연구하는 이들은 인간의 감정이나 감동
같은 것은 모두 뇌가 관장한다고 자신있게 말한다. 그렇게 믿어
추호도 의심치 않는 것으로 보인다. 잘 납득이 가지 않는다.
과학적으로 시원하게 설명할 능력은 없지만….

우리는 감정이나 정서적인 반응을 표현할 때 뇌가 아니라 마음이나 가슴과 연결해서 말한다. '가슴이 먹먹하다' '가슴이 싸하게 저려 온다' '마음이 짠하다' '가슴이 뛴다' '마음이 축축해진다' '가슴이 빠개지는 것 같다'… 이런 식이지, '뇌가 두근두근거린다' '골이 벌렁거린다'고 말하지는 않는다. '골치 아프다' '골이 지끈거린다' '골 때린다' '뒷골이 땡긴다'와 같은 말들은 걱정거리나 두통을 이야기하는 것일 뿐이다. 그런데 뇌과학자들은 마음이나 가슴이나 모두 뇌의 작용이라고 설명하는 것이다.

우리 조상들은 왜 가슴이나 마음을 우선으로 여겼을까. 사랑과 마찬가지로 그림도 가슴이나 마음으로 받아들여야 한다는 뜻이 아닐까. 마음을 열고, 마음을 비우고…. 뇌를 열고 뇌를 비울 수는 없을 테니….

그건 그렇고, 엘킨스의 책은 이런 문장으로 끝난다.

그림을 사랑한다고 말하면서도 결코 한 점의 그림과도 사랑에 빠져 본 일이 없다는 것은 무엇을 의미할까.

그것은 대체 무엇을 의미할까. 바로 이 문제가 내게는 가장 큰 짐이고, 이 책을 끝맺고 있는 지금까지 계속 나를 괴롭히고 있는 질문이다. 명백히 뭔가를 표현하고 있는 대상들을 평생 보며 지내면서도, 단 한 번도 (어떤 상황에서든 어떤 이유에서든 아무리 변명의 여지가 없다 해도) 실제로 눈물 한 방울 흘릴 만큼 감동한 적이 없다는 것은 무엇을 의미하는 것일까.

아직도 나는 잘 모르겠다. 그러나 사랑 없는 삶이 살아가기 더 쉽다는 것만은 안다.

사랑 없는 삶이 살아가기 더 쉽다? 그래도 나는 쉽게 살기보다는 그림 앞에서 눈물을 흘리는 뻐근한 감동을 느껴 보고 싶다. 그쪽이 한결 행복하고 사람다울 것 같다.

다른 한편으로, 작품을 만드는 사람들의 감정도 살펴보고 싶어진다. 그림을 그리는 사람의 눈물은 어떨까. 화가들은 그림을 그리면서 우는 일이 얼마나 많을까. 다른 예술의 경우에는 작가가 작품을 만들면서 또는 완성하고 나서 스스로 감정이 복받쳐 우는 경우가 더러 있다는데, 미술가들은 어떤가. 두고두고 곰곰이 생각해 볼 일이다.

미술과 구원

그림을 보며 눈물을 흘리는 일, 그것은 아마도 구원의 문제와
곧바로 이어지는 일일 것이다. 구원이라는 말이 너무 무겁고
거창하다면, 감동이나 카타르시스라는 말로 바꿔도 좋겠다. 요새
흔히 말하는 '힐링'이라고 할 수도 있겠다. 구원이란 감동이나
놀라움, 떨림, 눈부심 같은 정서적 반응을 동반하게 마련이니까.
미술치료가 전문분야로 자리잡은 것을 보면, 미술이 마음을
치유하는 효과는 충분히 증명된 것 같다. 예술의 치유 효과는
그리스 철학자들 사이에서도 논쟁이 많았던 주제였다.

아리스토텔레스에 따르면, 거짓말이거나 아니거나 예술에는 어떤
가치가 있다. 왜냐하면 예술은 치유의 형태이기 때문이다. 어찌
됐거나 예술은 유용한 것이라고 아리스토텔레스는 주장한다.
위험스러운 감정을 일으켰다가 그 감정을 다시 정화한다는
점에서 치유력이 있다는 것이다.
—수전 손택, 『해석에 반대한다』 중에서

그림은 결국 구원이다. 나는 그렇게 믿는다. 왜냐하면 그 바탕에
사랑이 깔려 있기 때문이다. 아무리 비참한 장면을 그린 그림에도
바탕에는 절실한 사랑이 깔려 있기 때문에 감동을 주는 것이다.
예를 들어 독일 작가 케테 콜비츠(Käthe Kollwitz)의 전쟁을

고발한 그림들은 너무나 슬프고 처참해서 보기에도 끔찍할
정도다. 〈죽은 아이를 안고 있는 어머니〉 같은 작품이 좋은 예다.
그럼에도 불구하고 "아무리 비참한 장면을 묘사해도 인간에
대한 근원적인 사랑은 잃지 않는다"고 미술사가 와카쿠와
미도리(若桑みどり)는 말한다. 공감이 가는 말이다. 그의 작품을
보면서 가슴이 뻐근하고 마음이 먹먹해지면서 감동을 하게 되는
것은 그 안에 진득하게 깔려 있는 근원적인 사랑 때문일 것이다.
어머니의 사랑 같은 것.

그림을 통해 위로를 받고, 힘을 얻고, 영혼을 맑게 씻는 귀한
경험, 더 적극적으로는 허물을 벗고 새로 태어나는 경험… 바로
그런 것이 참으로 바람직한 미술 감상이 아닐까. 내가 좋아하는
마종기(馬鍾基) 시인의 글을 일부 옮겨 본다.

1960년대 중반이었다. 수련의로 고용되어 미국에 온 나는 세상에
이런 고된 삶을 사는 사람이 나 말고 또 누가 있을까, 할 정도로
힘들게 살고 있었다. 그때 그나마 고통의 바다에서 구원의 손길을
내밀어 준 것은 수많은 좋은 미술관들과 음악공연장이었다. 그
당시만 해도 고국의 그것과는 감히 비교가 안 될 정도로 엄청난
놀라움과 자극을 주었던 예술 감상은 나를 완전히 압도하고도
남아서, 내가 계속해서 살아갈 수 있는 충분한 에너지를 충전해
주었다.

　　　—마종기, 『당신을 부르며 살았다』 중에서

잘 생각해 보면 이런 경험은 누구에게나 있지 않을까. 물론 정도의 차이는 있겠지만…. 그림을 그리는 것은 더 적극적인 구원일 수 있다. 미술치료도 그런 힘을 적극적으로 활용한 것이겠고….

재일교포 컬렉터 하정웅(河正雄)의 이야기는 참 절절하고 감동적이다. 하정웅은 재일한국인 이세 사업가이자, 삼십여 년 동안 수만 점의 미술품과 사료(史料)를 수집해 한국에 기증한 컬렉터로 유명하다. 평생 모은 수만 점의 미술작품을 기증한다는 것은 결코 쉬운 일이 아니다. "장롱 속에 숨겨 놓은 작품은 그 가치를 상실한다"는 그의 철학 때문에 가능한 일이다.

하정웅의 어릴 적 꿈은 화가였다고 한다. 초등학교 시절부터 지역 내 미술전람회에 학교 대표로 작품을 출품해 일등상도 여러 번 받았는데, 가난한 집안 장남에 '조센징'이라는 멸시에도 불구하고 세상과 맞서 기죽지 않고 당당하게 살 수 있는 희망을 던져준 게 그림이었다고 한다.

미술은 경계도, 민족도, 차별도 없고 오로지 실력으로 인정받을 수 있는 세계였어요. 그림으로 상을 받았다는 건 사회적으로 인정받았다는 거죠. 그 기쁨은 무엇과도 비교할 수 없을 정도로 컸습니다.

―『신동아』, 2013년 2월호 하정웅 인터뷰 기사 중에서

그러나 부모님의 반대와 가정환경 때문에 화가의 꿈을 포기할 수밖에 없었다. '집안의 기둥'인 장남이 그림에 빠져 지내자, 어느

날 어머니가 "그림 그려서 제대로 입에 풀칠하고 사는 위인을 본 적 없다"며 스케치북과 물감, 붓 등을 모조리 들고 나가 강물에 던져 버렸다고 한다. 그 당시 재일교포들이 받았던 무자비한 차별과 사회적 대접을 생각하면 부모의 반대도 충분히 이해가 되는 일이다. 그리고 그 좌절을 고흐(V. van Gogh)를 통해서 극복했다고 회고한다.

고교 삼학년 가을에 우에노 국립박물관에서 반 고흐 전시회가 일본에서 처음으로 열렸어요. 그것만큼은 꼭 봐야겠다 결심하고 여름방학 내내 닥치는 대로 일해서 돈을 모았어요. 근데 하필 그때가 학교 수학여행 기간과 겹쳤어요. 선생님께 거짓말을 했지요. 감기 때문에 못 간다고. 그리고 우에노행 밤 기차를 타고 전시회를 보러 갔어요.
고흐는 제가 처음으로 사랑한 예술가입니다. 그의 그림에는 그의 생애가 고스란히 드러나 마치 삶의 증거처럼 여겨졌지요. '사이프러스'의 격렬히 흔들리며 약동하는 선과 색채, 프랑스 아를의 태양처럼 눈부신 '해바라기'…. 그림 하나하나에서 전율을 느꼈어요. 그 순간 '나도 밝은 태양 아래 살고 싶다'고 생각했습니다.
—『신동아』, 2013년 2월호 하정웅 인터뷰 기사 중에서

그렇게 화가의 꿈을 접은 대신 사업으로 성공해서 미술품을 수집했고, 그것을 조국에 기증한 것이다. 하정웅에게 그림은

구원이었던 것이다. 그림 사랑이 좌절에서 그를 구원해 준 것이다.
요새 젊은이들은 '감동 먹었다'라는 말을 즐겨 쓴다. 그런데
이 표현은 '감동하다' '감동받다'라는 말보다 한결 적극적이고
생동감이 있어서 나쁘지 않은 것 같다. 날것의 싱싱함이
느껴지기도 한다. 아무쪼록 미술작품을 감상하면서도 감동을
많이 먹었으면 좋겠다. 물론 너무 많이 먹지는 말고, 꼭꼭 잘 씹어
먹어야겠지….
예술은 구원인가. 구원일 수 있는가.
나는 그럴 수 있고, 그래야 한다고 믿는다. 작품을 만드는
사람에게나 감상하는 사람에게나 구원이어야 한다고 믿는다.
진통제나 마취제처럼 잠시만 효과가 있는 것이 아니라 근본적인
구원 말이다. 그렇지 않다면 예술이 존재할 필요가 없지 않을까.
요새 유행하는 이른바 힐링이라는 것은 따지고 보면 고통이나
아픔을 잠시 잊게 만들거나 지연시키는 진통제 작용을 하는 것에
지나지 않는 경우가 대부분인 것 같다. 근본을 치유하지는 못하고
그저 어루만질 뿐이다. 그러나 예술작품을 통해 얻는 구원은
다르다고 생각한다. 미술작품을 보고 눈물을 흘리는 일의 소중함,
그러나 누구나 그러지 못하는 안타까움, 좋은 그림을 보고 울어
봤으면 좋겠다는 꿈….
요새는 힐링이 유행이라서 그런지 그저 예쁘고 아름답고
환상적인 그림, 집 장식으로 걸기에 부담 없이 아담하고 편한
그림을 그리는 작가가 넘쳐나고, 사람들도 그런 쉬운 그림을
좋아하는 것 같다. 그런 그림을 보며 잠시나마 현실을 잊고

위로받으라는 뜻은 알겠는데, 어딘지 아쉽다. 그런 가운데
미술가들이 연예인처럼 변해 가는 것이 아닌가 하는 낌새가
엿보여 불안하기도 하다.

아무튼, 오 헨리의 「마지막 잎새」에 나오는 화가처럼 누군가에게
희망을 주고 구원하기 위해 정성을 다해 그림을 그리는
자세야말로 미술가의 바른 모습이라는 믿음을 버릴 수가 없다.
그것이 모든 예술가들의 꿈이 아닐까.

그런 작가의 꿈 이야기를 귀 기울여 듣고 공감하며 내 영혼을
되돌아보고… 어쩌다 같은 그림을 좋아하는 사람을 만나면 금방
통해서, 형제나 자매 아니면 오래된 친구처럼 친해지는 그런
세상이 그립다.

미술과 웃음, 풍자와 해학

웃음을 유발하는 것은 추상과 현실 사이의 불일치다.
―쇼펜하우어

미술작품을 보고 눈물을 흘리는 일은 매우 드물지만, 웃게 만드는
작품은 꽤 많고, 그 역사도 무척 깊다. 이른바 풍자나 해학의
미술이다. 문학작품이나 연극에서처럼 다양하고 치열하지는
못하지만, 미술에서의 풍자도 역사가 꽤나 길다. 풍자미술은 멀리
그리스 시대에서도 찾을 수 있다고 하는데, 어쩌면 그보다 훨씬 더
역사가 오래되었는지도 모른다.

인간의 어리석음이나 악덕을 신랄하고 재치있게 그려 보여 주는
풍자화의 전통은 고대로부터 이어져 왔다. 그 주된 대상은 권력을
가진 사람들 또는 정치인들이었다. 화산재 속에 파묻혔다가
발굴된 고대 폼페이 유적에서도 그 시대 정치인과 연관된 정치
풍자화가 발견되었고, 중세에도 인간의 탐욕과 욕망, 그리고
나태를 시각매체를 통해 풍자하는 전통은 이어졌다.
―김영나, 「서양미술산책 27 ― 도미에의 풍자화」 중에서

물론, 우리 옛 미술에도 해학과 풍자가 구석구석에 진하게 배어
있다. 웃는 장승도 있고, 그윽한 미소를 머금은 기왓장도 있다.

풍속화나 민화(民畵)에서는 더욱 다채롭고 넉넉하게 나타난다. 판소리나 탈놀이 등에 질펀하게 나오는 것과 같은 맥락의 해학과 풍자들.

우리 민화에서 우리와 친숙하고 가장 인기가 높은 것은 까치호랑이 그림일 것이다. 이 그림은 기본적으로 길상(吉祥)과 벽사(辟邪)의 상징이지만, 단순히 거기에만 머물지 않고, 사회 부조리를 비판하는 풍자를 담고 있다. 그래서 더 많은 사랑을 받아 온 것이다.

이런 까치호랑이 그림에선 무서워야 할 호랑이가 우스꽝스럽게 그려지고 작은 까치가 기세등등하게 등장한다. 호랑이들은 백수(百獸)의 왕과는 거리가 먼 모습이다. 사팔뜨기 호랑이, 고양이 같은 호랑이, 담배 피우는 호랑이, 거세된 호랑이, 까치의 눈치를 살피는 호랑이 등 얼빠지고 우스꽝스러운 '바보호랑이' 등 종류도 많다.

여기서 호랑이는 권력을 내세워 폭정을 자행하는 관리를 상징하고 까치는 힘없는 서민을 대표한다. 사회에 대한 비판, 특히 지배계층의 푸대접에 대한 불만이 민화 속에 우화적이고 해학적으로 표출된 것이다.

―정병모, 「까치호랑이 그림, 우스꽝스러운 권력자… 기세등등한 서민」 중에서

그런 풍자들을 자세히 살펴보면 그 안에 사람 냄새와 사랑이 듬뿍

배어 있다. 그만큼 마음이 넉넉했고 생각이 올곧았다는 뜻이다.

우리 민화는 내용뿐만 아니라 조형적으로도 매우 뛰어나다.
일찍이 민화에 눈을 떠서 좋은 작품을 많이 수집하여
에밀레박물관을 설립했던 선구자 조자용(趙子庸) 선생은 우리
민화의 조형성이 피카소에 결코 뒤지지 않는다고 자신있게
주장했다. 동감이다.

우리의 민화나 풍속화도 그렇고, 서양미술에서는 고야의
풍자화나 도미에의 작품, 이십세기의 예로는 벨기에 화가 제임스
엔소르나 미국작가 벤 샨의 작품 등등…. 그리고 오늘날에는
우리나라의 민중미술에서도 풍자는 중요한 무기이다. 더 가까운
예로는 만화나 요새 유행하는 패러디 그림들도 웃음으로 현실을
비판하는 풍자미술이라고 할 수 있겠다.

그러나 만화나 패러디와는 달리 이른바 '순수' 미술에서는 풍자나
해학을 다루기가 쉽지 않다. 특히 우리 미술계의 풍토는 오랫동안
순수미술에 대한 강박관념, 지나친 예술지상주의가 절대적인
주류를 이루는 관계로 풍자미술을 우습게 여기는 풍조가 강했다.
그래서 팔십년대 초 '현실과 발언' 동인이 혜성처럼(?) 용감하게
등장하기 이전의 우리 미술에서는 본격적인 풍자와 해학을
찾기가 매우 어렵다.

그렇게 태어난 우리의 민중미술은 시대적으로 중요한 역할을
했고, 좋은 작품도 많이 남겼다. 어떤 경우에는 지나치게 정치적인
느낌이 들기도 하고, 너무 칼날이 드러나 있어서 불편하기도
하지만, 오윤의 〈지옥도〉〈마케팅〉 시리즈나 도깨비 판화,

김정헌의 〈풍요한 생활을 창조하는…〉, 민정기의 〈포옹〉〈잉어〉 같은 작품을 보면 저절로 입꼬리가 올라간다. 그 웃음 속에 강한 울분과 긴 여운이 남기도 하고, 좀 더 좋은 세상을 열망하는 처절한 몸부림, 다시 말해서 삶에 대한 짙은 사랑도 느껴진다. 물론 그 당시의 억압적인 정치 현실 때문에 강파르게 맞서다 보니 작품들이 그림으로서 충분히 영글지 못했다는 아쉬움이 남기는 한다. 그 당시의 많은 작품들이 매우 경직되어 있다는 점을 부정할 수 없다. 판소리 마당의 명언인 "뜻을 앞세우면 소리가 죽는다"는 가르침을 생각할 여유가 없었던 것이다. 이를테면 김지하(金芝河) 시인의 「오적(五賊)」을 비롯한 풍자시들이 훌륭한 까닭은 일그러진 현실을 날카롭게 찌르면서도 웃음과 신명을 잃지 않았기 때문이다. 흥과 비판이 하나로 어우러져 휘돌아 가는 맛과 멋, 신바람…. 안타깝게도 민중미술은 그런 경지에까지 이르지는 못한 것 같다. 이건 나만이 느끼는 아쉬움이 아니라, 민중미술에 앞장섰던 작가들도 고백하는 부분이다.

하지만 그건 그 시대의 탓이다. 시대 형편상 마음이 급해서 뜻을 앞세울 수밖에 없었고, 또 엄혹한 시대 상황이 민중미술의 개념을 형편없이 쪼그라트리기도 했다.

실제로 그들이 바라던 민주화가 어느 정도 이루어지고, 자신을 돌아볼 여유가 생긴 후의 작품들은 단단하게 제자리를 잡고 바른 소리를 내고 있다. 뜻과 조형이 단단하게 잘 맞물려 있다. 손장섭, 김정헌, 임옥상, 민정기, 강요배 같은 작가들의 그림이 좋은 예들이다. 그런 의미에서 '현실과 발언'이 삼십 년을 기념해 펴낸

자료집의 제목이 '정치적인 것을 넘어서'인 것은 의미심장하다.
정치적인 것을 넘어서….
나는 개인적으로 찌그러진 코카콜라 캔을 그린 한운성(韓雲晟)의
〈욕심 많은 거인〉을 우리 미술사에 중요하게 기록되어야 할 작품
중의 하나라고 생각하는데, 그 그림을 처음 보는 순간 통쾌한
미소를 지은 기억이 아직도 생생하다. 꽉 막혔던 가슴이 뻥 뚫리는
듯 통쾌했다. 그때를 생각하며 쓴 시 한 편.

찌그러진 코카콜라 캔으로 가득 찬
그림 하나, 미국 대학 전시장
하얀 벽면에 덩그라니
그때 충격 지금도 생생하다

황량한 필라델피아 몹시 추운 겨울날
친구가 졸업전시회를 한다기에 갔더니
거기
누가 밟았을까
무참하게 찌그러진 코카콜라 캔 하나
화면 가득히
제목은 욕심 많은 거인
그리고 눈 먼 신호등들…

감히 아메리카 제국의 상징을 찌그러트리다니

그것도 미국땅 한복판에서 무엄하게
동강 난 조그만 나라 코리아에서 온
얼굴 노란 유학생 주제에!

아, 됐다!
이 정도면 존경할 만하다
짜부라져 가는 미국을
그 옛날 벌써 읽어내다니
월남전, 밥 딜런, 히피, 팝 아트, 그라피티
어수선하지만 기세등등하던 그 시절에…

눈 밝은 친구
손 매서운 화가
정신 날카로운 코리안 젊은이

풍자란 그런 것이다. 풍자는 현실에 대한 관심과 좋은 세상을
꿈꾸는 마음, 절절한 사랑에서 우러나오는 것이다. 그것을
넉넉한 웃음으로 표현한 것이 해학이다. 웃음은 아주 구체적인
데서 터진다. 추상화를 보면서 웃을 수는 없다. 아무리 네모난
동그라미를 그린다 해도 우습지 않다.
풍자(諷刺)라는 한자를 풀어 보면, 말(言)이 바람(風)을
일으켜 찌르(刺)는 것이다. 이 말의 기원은 중국의 시서인
『시경(詩經)』에 있다고 한다. 무엇을 찌르는지는 시대나 상황에

따라 물론 다를 것이다. '말이 일으키는 바람'이라는 뜻, 의미가 깊다.

참다운 풍자는 웃음에 그치는 것이 아니라 슬픔, 깨우침, 애처로움, 안타까움, 부끄러움, 그리움, 부러움, 간절함, 분노… 이런 것까지 담아 드러낼 수 있어야 한다. 우리의 판소리나 탈판, 또는 찰리 채플린의 영화처럼.

과연 미술에서 그것이 가능할까. 가능하다면 어떤 식이어야 할까. 내가 스승으로 모신 극작가 김희창(金熙昌) 선생님께서 오래전에 하신 말씀이 떠오른다. 그때가 칠십년대 초였다. 선생님께서 내가 대본을 쓴 탈놀이를 보시고 "음, 재밌구먼! 애 많이 쓰셨네!"라고 분에 넘치는 칭찬의 말씀을 주셨다. 그리고 뒤풀이 자리에서 건듯 이렇게 말씀하셨다.

"이봐요, 탈춤이나 판소리처럼 질펀한 풍자와 해학… 그런 게 왜 요새 미술에서는 안 보이지? … 미술 하는 친구들한테 그런 거 좀 해 보라구 그래 봐요. 탈판처럼 흥겹고 신바람 나는 그림 말씀이야…."

나는 그 말씀을 숙제로 알아들었다. 이를테면 미술이란 것이 우리네 삶의 어디에 어떻게 어떤 모습으로 있어야 마땅한가, 미술은 누구에게 어떻게 무슨 말을 걸어야 하나, 감동이란 과연 무엇인가, 연극과 미술은 어떻게 다르고 어떻게 같은가… 등등 근본적인 문제들에 대해 생각하게 되었고, 그러는 동안에 한국 현대미술의 일그러진 속살도 어느 정도는 살펴볼 수 있었다.

나는 개인적으로 찰리 채플린을 우상으로 모신다. 〈모던 타임스〉

〈시티 라이트〉〈독재자〉〈라임 라이트〉 등 그 양반 작품들 참
대단하다. 보고 또 봐도 재미있고 슬프다. 요샛말로 '되게 웃프다.'
그만한 희비극의 대가(大家)가 없다. 단연 천재다. 정신없이 웃다
보면 나도 모르게 울게 되는 경지, 그거 아무나 할 수 있는 것이
아니다.
그래서 채플린 정도의 풍자미술은 없을까 두루두루
살펴보았는데… 안타깝게도 아직까지는 만나지 못했다. 앞으로
나오겠지!

길거리 미술가 뱅크시

채플린 정도의 빼어난 풍자미술은 없을 거라고 생각하던 차에
만난 이가 영국의 길거리 미술가 뱅크시(Banksy)다. 감히
채플린과 견줄 수는 없겠지만, 아무튼 대단한 작가다. 개인적인
생각이지만, 나는 뱅크시를 금세기 최고의 작가 중 하나라고
평가한다. 나는 개인적으로 뱅크시를 '벙긋이'라고 부르는데, 그의
작품이나 그가 하는 작업들을 보면 저절로 벙긋이 웃음이 나기
때문이다.

뱅크시의 강력한 무기는 유머와 패러디다. 블랙 유머, 웃음 밑에다
깊은 메시지를 담는 것이다. 그의 그림을 보면 저절로 미소가
나온다. 그리고 많은 것을 느끼게 한다.

품위를 잃지 않은 희비극의 맥락에서는 채플린의 뒤를 이은
작품들이다. '우물쭈물하다가 내 이럴 줄 알았다'라는 묘비명으로
유명한 극작가 버나드 쇼나 살벌한 정치판을 촌철살인의
해학으로 넘어선 처칠 수상 등이 즐겨 사용한 블랙 유머를
뱅크시는 기가 막히게 잘 살려낸다. 그러고 보니 모두 영국
사람들인데, 영국에서는 시대마다 걸출한 인물들이 나오는 것
같다. 셰익스피어, 비틀스처럼….

뱅크시라는 이름은 물론 가짜 이름이다. 비디오나 영화를 통해
그의 모습은 공개되었지만, 그가 어떤 사람인지는 신상정보가
자세하게 알려지지 않고 있다. 철저하게 익명으로 활동하고

있는데, 그 이유는 그라피티(graffiti) 또는 낙서가 불법이기
때문이라고 한다. 어쩌면 인기를 위한 신비주의 작전인지도
모르지만….

뱅크시 덕분에 그라피티의 격이 한 단계 높아졌다. 다른
정치미술이나 풍자적 그라피티 작품들과는 격이 다르다. 그가
유명해진 것은 작품이 워낙 기발하면서도 쉽고 통쾌하기
때문이다. 설득력도 대단하다. 소통의 달인이라고나 할까.
뱅크시가 다루는 주제는 전쟁 반대, 폭력에 대한 저항,
반자본주의, 감시체제에 대한 저항, 환경보호뿐만 아니라,
영국 경찰과 군인으로 상징되는 권력 비웃기, 쇼핑과 티브이에
중독된 사람들의 세태 풍자, 현대 소비문명 비판, 기존 미술의
권위 조롱하기, 자유에 대한 갈망 등등 매우 근본적이고 묵직한
것들이다. 그런데 그런 주제들을 누구나 금방 공감할 수 있도록
간결하고 재미있게 표현해낸다. 그러나 결코 단순한 웃음이
아니다. 무거운 것을 웃음으로 가볍게 날려 보내는 힘은 여간한
내공이 아니다. 순식간에 그려내는 그림 솜씨도 대단하고,
파급효과 또한 막강하다.

시위대가 화염병 대신 꽃을 던지는 장면, 방독면을 쓰고 골프를
치는 사람들, 월남전의 이미지로 유명한 벌거벗은 소녀가 미국을
상징하는 미키마우스와 맥도널드 햄버거 모델의 손을 잡고
뛰어오는 장면, 원시시대 동굴벽화에 그려진 쇼핑 카트 등….
어디서 그런 기발한 아이디어가 나왔는지, 사람들이 열광하고
사랑하지 않을 수 없다.

뱅크시의 작품들은 고발하는 주제나 그것을 말하는 방법도
기발하지만, 그림 솜씨와 표현력 또한 대단하다. 적확한 데생력과
재빨리 그리는 속도감, 그림의 위치와 주위 환경과의 조화 등등
감탄이 저절로 나온다. 말하자면 내용과 형식이 빈틈없는 조화를
이루고 있는 것이다.

한밤중에 남 몰래 그리고 달아나야 하니 재빨리 그릴 수밖에
없다. 그러나 하나의 작품을 위한 준비과정은 매우 치밀하고
철저하다. 우선 그림 그릴 마땅한 장소를 물색하고, 무엇을
그릴까를 연구하고, 꼼꼼하게 스텐실을 만들고, 재료를 빠짐없이
챙기고, 드디어 날을 잡아 작전 개시…. 그런 과정을 거쳐 화제의
작품이 태어난다. 그냥 순간적으로 즉흥적으로 그리는 게 아니다.
전시회에서 뱅크시가 만든 스텐실 실물을 본 적이 있는데, 어찌나
정성껏 꼼꼼하게 잘 만들었는지 정말 감탄했다.

뱅크시는 그라피티 동네의 전설적인 슈퍼스타다. 지금은 많이
유명해져서 바스키아(J. M. Basquiat)나 키스 해링(Keith
Haring)처럼 제도권 미술시장에 흡수되기 직전의 상황인데,
용케도 길거리 미술가로 버티고 있다. 그 아슬아슬한 줄타기가
얼마나 더 오래 갈지….

위낙 유명하고 인기가 높다 보니, 영국 경찰이 뱅크시를
단속하기는커녕 오히려 그의 작품을 보존하는 데 신경을 쓰고
있고, 건물주들은 자기 건물 벽에 뱅크시가 한 작품 남겨 주기를
고대하고 있다고 한다. 뱅크시의 작품이 있는 어떤 건물의
건물주는 그림에 보호막을 만들어 신주단지 모시듯 하기도 한다.

뱅크시의 작품이 있는 곳은 일약 명소가 되니 그럴 만도 하다. 뱅크시의 그림을 찾아다니며 감상하는 관광코스가 생겼고, 그의 작품이 있는 곳을 표시한 지도도 나왔다.

그런 현상은 유명하기 때문이기도 하지만, 뱅크시가 시민들이 하고 싶은 말을 시원하게 대변해 주기 때문이기도 할 것이다. 그래서 공감하고, 소중하게 여기는 마음이 절로 생기는 것이다. 그러니까 진정한 의미의 민중미술인 셈이다.

어디 그뿐인가. 뱅크시의 작품은 이미 앤젤리나 졸리, 크리스티나 아길레라 같은 할리우드 스타들이 소장하고 있고, 그의 작품을 소장하고 싶어하는 사람들이 줄을 섰다고 한다. 유명한 미술관들도 예외는 아니다. 경매에서도 엄청난 값으로 팔리고 있으니, 돈 좋아하는 세력이 그냥 내버려 둘 리가 없다. 그야말로 슈퍼스타다.

그러다 보니 흥미로운 사건도 벌어진다. 2013년 2월에 일어난 경매 사건은 여러 가지로 의미심장하다. 이 사건은 길거리 미술작품의 소유권 문제, 대상을 가리지 않고 탐욕을 드러내는 미술시장의 검은 손, 이에 맞선 시민들의 예술 사랑 등 많은 흥미로운 점을 생각하게 해 준다. 사건을 간추리면 이렇다. 뱅크시의 가장 최근 작품 하나가 밤사이 감쪽같이 사라졌다. 그림이 있던 벽면은 뜯겨져 나갔고, 시멘트가 덧발린 상태로 발견됐다.

사라진 그림은 뱅크시가 2012년 5월 영국 런던 북부 우드그린 지역에 있는 편의점 '파운드랜드'의 담벼락에 그린 〈노예

노동(*Slave Labour*)〉이란 작품이다. 이 그림은 뱅크시가 당시
엘리자베스 이세 여왕의 즉위 육십 주년을 기념해 내놓은
작품으로 화제가 되었다.

가로 1.2미터, 세로 1.5미터 크기의, 스프레이를 사용해 그린 이
작품은, 모자를 뒤로 돌려 눌러쓴 어린 아이가 신발도 신지 않은
채 영국 국기인 유니온잭을 만들기 위해 재봉질을 하고 있는
장면을 담고 있다. 그러니까 고도의 정치풍자를 담은 작품인
셈이다.

그런데, 이 작품이 사라진 지 열흘쯤 뒤에 미국 마이애미 경매장에
판매용으로 나왔고, 예상 가격이 칠십만 달러까지 치솟았다. 이
경매장에는 뱅크시가 2007년 팔레스타인 베들레헴 담벽에 그린
〈웨트 도그(*Wet Dog*)〉라는 작품도 나왔다.

이 소식을 접한 시민들은 분노하여, 판매 중단을 촉구하는 운동을
전개했다. 그 지역 자치구 구의장이 영국예술진흥회와 토머스
마이애미 시장에게 판매자 측에 개입해 달라는 요청을 보냈고,
시민들은 거세게 판매 중단을 촉구했다. 주민들이 이 작품을
진심으로 좋아했고 자랑스럽게 여겼기 때문이다.

그 결과, 경매는 낙찰 직전에 중단됐다. 경매사 측은 "영국에서
오는 모욕적이고 욕설이 가득한 이메일과 전화로 갤러리가
북새통을 이루고 있다. 이번 경매는 법적으로 문제는 없었으나
소유주가 작품에 대한 권한을 다시 가져오기로 판단한 것이다"고
말했다. 그러나 판매 의뢰인이 누구인지는 밝히지 않았다.

한편, 경매 관계자는 "뱅크시의 작품을 당사자 동의 없이 파는

것은 합법이다. 그는 다른 사람의 재산에 물어보지 않고 그림을
그린다. 이 재산의 소유자는 본인이 하고 싶은 대로 할 수 있다"고
말했다.

사건 이후 〈노예 노동〉이 있던 자리에는 수녀 그림이 새로
그려졌으나 뱅크시가 그린 것인지는 알 수 없는 상태다.

당사자인 뱅크시는 이번 논란에 대해 입장을 밝히지 않고 있으나,
지난 2011년 뉴욕 경매장에 자신의 그림 다섯 점이 나오자
"그려진 곳에 있어야 의미가 있다"고 언급한 바 있다. 당시 이들
그림들은 판매가 불발됐다.

뱅크시의 활동 무대는 영국 런던의 길거리에서 세계로 넓어졌고,
관심사도 다양해졌다. 팔레스타인과 이스라엘 사이를 가로막은
장벽부터 루브르 박물관이나 대영박물관, 뉴욕의 현대미술관
같은 세계 최고의 미술관이나 로스앤젤레스 동물원까지 그야말로
동서남북으로 종횡무진 거침이 없다. 어디 그뿐인가. 영화 제작에
퍼포먼스도 펼치고 있다.

뿐만 아니라, 그라피티를 통한 표현의 자유를 위해 힘쓰기도 한다.
예를 들어, 한국에서 일어난 유명한 '쥐 벽서' 사건도 말하자면
뱅크시의 그라피티를 활용한 것인데, 그 사건이 어처구니없게도
법정으로 가자 뱅크시 쪽이 구명운동에 나서기도 했다.

그라피티는 무엇보다 하위 형식의 예술이 아니다. 이는 실존하는
가장 정직한 형식의 예술이다.

비록 엄마한테 거짓말을 하고 한밤중에 숨 죽인 채로 작업을

해내야 한다 할지라도….

그라피티를 하는 것은 엘리트 의식으로 인함도 아니며, 누군가를 현혹하기 위함도 아니다.

―뱅크시

Art in the Streets(길거리의 미술)

로스앤젤레스 현대미술관(MOCA, Museum of Contemporary Art)의 특별기획으로 2011년 4월 17일부터 8월 8일까지 열린 대규모 그라피티 전시회의 제목이다. 이 전시회의 주인공은 단연 뱅크시였다.

'Art in the Streets'라는 제목은 많은 의미를 담고 있다. 그동안 스트리트 아트, 그라피티, 어반 아트, 빅 아트 등 여러 가지 이름으로 불려 온 미술의 개념을 '길거리의 미술'이라고 정리하려는 의도도 담겨져 있다.

이 전시회는 미국을 중심으로 한 세계 여러 나라의 그라피티 역사와 흐름을 한눈에 볼 수 있도록 꾸민 대규모 축제마당으로, 미국이나 유럽과 같은 그라피티 동네의 이른바 슈퍼스타들의 작품이 대거 전시되었고, 그런 만큼 사람들의 관심도 매우 컸다. 로스앤젤레스 현대미술관은 이 전시회에 미술관 사상 최대인 20만 1,352명의 관람객이 방문했다고 밝혔다. 이전의 최대 관람객 기록은 2002년 앤디 워홀 회고전(19만 5,000명)과 2007년 무라카미 다카시의 전시회(14만 9,323명)였다.

길거리 미술가들의 그라피티 전시회가 전설적 슈퍼스타 앤디 워홀보다 더 많은 관객을 불러 모은 것이다. 의미심장한 일이다. '길러리'(길거리 화랑이라는 뜻으로 글쓴이가 만든 조어)가 갤러리를 이긴 것이다. 이건 획기적인 사건이다.

특별히 젊은이들에게 인기를 끌었던 이 전시회에는 하루 평균 2,486명이 다녀갔고, 마지막 일 주일 동안에 3만 2,278명이 관람한 것으로 집계됐다. 특히 뱅크시가 "낙서를 돈 내고 봐서는 안 된다"며 자신의 부담으로 무료관람을 제공한 매주 월요일에는 평균 4,083명이 다녀갔고, 역시 월요일이었던 전시 마지막 날에는 8,424명이 관람했다고 한다.

로스앤젤레스 현대미술관이 브루클린 뮤지엄과 공동 기획한 이 전시회는 『로스앤젤레스 타임스』가 선정한 2011년 로스앤젤레스 지역 최고의 문화 행사로 뽑히기도 했다.

이 전시회의 기획 의도는 분명하다. 육십년대부터 반세기 가깝게 이어진 '현대의 민화(民畵)' 낙서와 그라피티의 역사, 그리고 그 의미를 미술사적으로 정리하자는 것. 그런 생각으로 주최 측은 뉴욕과 로스앤젤레스, 샌프란시스코, 상파울루, 파리 등지에서 활약하며 나름대로 독보적인 명성을 유지해 온 슈퍼스타 아티스트 오십 명을 엄선해, 그들의 회화, 조각, 설치 작품들을 전시했다. 길거리 미술 동네의 전설인 패브 파이브 프레디, 리 퀴노네스, 스운, 샌프란시스코의 마거릿 킬갈렌, 파리의 오스 게메오스 등 국제적인 그라피티 아티스트들이 간택(?)되어, 독창적인 예술세계를 뽐냈다.

키스 해링, 장 미셸 바스키아, 뱅크시 등의 특별 코너가 마련됐고, 특별히 1970년대 이후 미국의 낙서 진화 역사에서 주도적인 역할을 보여 온 로스앤젤레스 섹션을 따로 마련해 촐로(cholo) 그라피티와 도그타운(Dogtown)의 스케이트보드 문화를 조명하고, 팔십년대 초 뉴욕의 다운타운 아트 커뮤니티에서 낙서를 글로벌 힙합 컬처로 키워낸 펀 갤러리의 섹션도 따로 마련했다. 역사의 흐름을 한눈에 볼 수 있도록 정리한 것이다. 이 전시회가 열린 로스앤젤레스 현대미술관 별관(Geffen Contemporary at MOCA)은 건축자재상과 로스앤젤레스 경찰국의 창고로 쓰이던 건물로, 천장이 높고 거친 분위기여서 그라피티 전시에 썩 잘 어울렸다. 물론 너무 많은 작품을 빼곡히 전시하는 바람에 답답하고, 길거리 미술 특유의 현장감을 느낄 수 없는 것은 문제였지만…. 길러리와 갤러리의 근본적 차이는 어쩔 수 없는 것 같았다.

이 전시가 낙서화를 미술관에서 최초로 전시한 것은 물론 아니다. 이미 1980년에 뉴욕 「타임 스퀘어 쇼」에서 그라피티가 공식적으로 전시, 소개되었다. 키스 해링, 바스키아, 리 퀴노네스, 알레스 발라우리, 앤드루, 위튼, 제파이어 등이 참여한 최초의 대규모 전시회였다. 그리고 시드니 자니스 화랑의 블루칩 갤러리에서는 '포스트 그라피티(Post Graffiti)'라는 전시회가 열렸고, 그 밖에 그라피티를 전문으로 다루는 크고 작은 화랑들도 적지 않다. 그러나 규모나 역사적 의미로 볼 때 이번 전시회가 압도적으로 가장 크고 중요한 전시회였다.

물론 이 전시회가 갖는 부정적인 면도 적지 않다. 말하자면
야생화를 꺾어다가 꽃꽂이처럼 다듬어서 보여 준 셈인데, 그
결과 길거리 미술이 기존의 미술체제에 흡수될 수밖에 없었고,
영광스럽게 간택된 작가들은 역사적인 인물로 진열장에 갇히는
신세가 되었으니까.

'길거리 미술가들의 꿈이 결국은 미술관에 들어가는 것인가' 하는
문제는 깊이 따져 봐야 할 문제다. 매우 복합적이다. 들어가서는
안 된다는 생각과 들어가고 싶다는 간절한 욕망이 복잡하게 얽혀
있는 것이다. 그래서 간단하지가 않다. 실제로 초기 그라피티
아티스트들은 길러리와 갤러리 양쪽을 오가며 작업했다.
예를 들어, 이 전시회를 앞두고 미술관 인근에는 건물 벽,
쓰레기통, 가로등 곳곳에 낙서들이 출몰해 경찰이 어지간히
골머리를 앓았다고 한다. 낙서꾼들의 애타는 아우성이 들리는 것
같다.

"야, 너만 있냐? 나도 여기 있다. 봐라! 제발 좀 봐다오!"
"나도 스타가 되어 그 안에 들어가고 싶다! 제발 들여보내다오!"
경찰 당국과 리틀 도쿄 공공안전협회는 "미술관의 전시는
존중하지만, 이로 인해 주민들의 재산이 위협받고 있다"고 유감을
표시하고 주변 거리 곳곳에 감시카메라를 설치, 범법자를 잡아낼
것이라고 엄포를 놓았다.

고급문화, 저급문화, 순수예술… 그런 따위의 개념은 길거리
미술에서는 의미가 없다. 안에 들어가 편안하게 있느냐, 밖에
있느냐의 차이가 있을 뿐이다. 하지만 그것도 말처럼 그렇게

간단하지 않다. 돈은 그렇게 착한 물건이 아니기 때문이다. 돈!
이 전시회에서 눈길을 끈 건 매주 월요일은 하루 종일 무료
감상이라는 사실이었다. 뱅크시가 "그라피티를 돈 내고 봐서는
안 된다"며 큰돈을 선뜻 내놓아, 전시회의 월요일 관람료를 전부
본인이 부담했던 것이다. 참고로 이 전시회의 입장료는 성인 십
달러, 학생과 연장자 오 달러였다.

"그라피티를 전시하기 위해서는 동네의 가장 좋은 벽만 있으면
된다. 당연히 누구도 작품을 감상하기 위해 불필요한 입장료를
지불하지 않아도 된다"는 한마디에 뱅크시의 철학이 잘 드러나
있다. 길거리 미술인 그라피티는 누구나 부담 없이 공짜로
감상해야 하는 공공의 예술, 모두의 작품이라는 것이다. 이
전시회에는 뱅크시의 작품들도 전시되었는데, 자신의 작품이
상업적으로 이용되는 것이 꽤나 못마땅했던 모양이다. 돈을
받으면 돈 내는 사람의 눈치를 보지 않을 수 없는 노릇이다.
그렇다고 누구나 큰돈을 선뜻 내놓을 수는 없는 일. 역시
뱅크시답다.

뱅크시의 생각은 그의 작품집 『벽과 그림(Wall and Piece)』에 잘
드러나 있다.

도시를 경영하며 관리하는 사람들은 그라피티를 이해하지 못한다.
그들은 이윤을 내지 못하는 것이라면 그 어떤 것도 존재 가치가
없다고 생각하는 사람들이기 때문이다. 당신의 가치 기준이,
당신의 생각이 내 의견보다 '돈'에 우선해 있다면 물론 이 또한

보잘것없는 것이 되어 버리겠지만 말이다.

—뱅크시, 『벽과 그림』 중에서

뱅크시의 영화감독 데뷔작인 〈기념품 가게를 지나야 출구(*Exit through The Gift Shop*)〉는 자본과 예술이 팽팽하게 맞서며 으르렁거리는 현실을 영화로 풍자하는 작품이다. 뱅크시 식 말투로 하자면 제목을 '기념품 가게 안 들르면 못 나가!' 정도로 번역하는 것이 더 어울릴 것 같은데…. 이 제목은 브리스톨 시 박물관에서 전시되었던 뱅크시 작품의 제목이기도 하다.

이 작품은 지난 2010년 선댄스 영화제, 베를린 국제영화제 공식초청, 2011년 아카데미상 다큐멘터리 부문에 노미네이트되는 등 화제를 몰고 왔고, 한국에서도 전주국제영화제에서 소개되었다.

코믹 다큐멘터리인 이 영화는, 제목에서 알 수 있듯 전시회 관람 후 기념품 가게를 꼭 지나쳐야만 출구로 나갈 수 있도록 꾸민 제도권 미술관의 자본논리에 대한 풍자를 담고 있다. 실제로 요새 거의 모든 전시회는 기념품 가게를 거쳐야 나갈 수 있게 되어 있다.

이 영화를 통해 뱅크시는 자신의 처지를 웃음으로 항변하고 있다. 유명세가 올라감에 따라 그의 거리 미술 작품이 의도와는 상관없이 유명 경매장으로 옮겨져 천정부지로 값이 매겨지고 고가에 팔려 나가고 있는데, 뱅크시는 이십일세기에 벌어지고 있는 이 웃지 못할 실제 상황을 통해 예술과 자본에 대한

우스꽝스러운 진실을 폭로하며, 지독하게 상업화된 예술계를
향해 능청스러운 비웃음과 조롱을 날리는 것이다.

생생한 다큐멘터리 화면에는 베일 속에 감춰져 왔던 뱅크시를
비롯하여, 같은 이름의 게임에서 영감을 얻은 모자이크 작품으로
유명한 스페이스 인베이더, 오바마의 선거 포스터로 세계적으로
이름을 알린 셰퍼드 페리 등 유명 그라피티 아티스트들의
작업과정이 공개된다.

이제 남은 관심사는 그가 얼마나, 더 탐욕스러운 미술 자본의
검은손을 이겨내며 자유롭게 활동할 수 있을지다. 무척
궁금하다. 많은 사람들이 관심을 가지고 지켜보고 있다. 물론
걱정스러워하는 목소리도 만만치 않다.

나 개인적으로는, 뱅크시가 예전처럼 그냥 길거리에서 자유롭게
작품을 하기를 바란다. 땡전 한 푼 보태 주지 못하는 주제에 바람
찬 들판에 그냥 있으라고 말하는 것이 좀 야박하기는 하지만,
야생초는 들에 있어야 제 생명력을 발휘할 수 있는 거 아닌가.
뱅크시가 기발한 아이디어로 던지는 웃음을 오래도록 즐기고
싶다.

그런 바람이 통했는지, 뱅크시의 눈부신 활약은 '현재진행형'으로
계속 이어지고 있다.

2013년 10월에는 "한 달 동안 뉴욕 곳곳에 작품을 남기겠다"고
밝히고, '동에 번쩍 서에 번쩍' 하며 기발하고 다양한 작품을
남겨 큰 화제를 모았다. 전쟁 반대 등 뱅크시 특유의 도발적이고
역설적인 사회적 메시지를 담은 이 작품 활동의 제목은 '안보다는

밖이 낫다(Better Out Than In)'였다. 길거리 미술의 힘을
강조하는 제목이다.

뱅크시가 몰래 그린 작품을 보려고 몰려 온 사람들로 문전성시를
이룬 것은 물론이고, 어떤 작품은 너무 많은 사람이 몰리는 바람에
경비를 위해 경찰이 동원되기도 했다. 그림이 그려진 건물은
단숨에 유명해졌다.

뱅크시의 게릴라 미술활동은 단순한 작품이 아니라, 대중에게
신선한 충격을 주는 문화현상으로 자리잡은 것이다. 길거리
미술가로는 은퇴할 나이를 한참 지난(?) 나이에도 활발한 활동을
펼치고 있는 뱅크시의 젊음에 박수를 보낸다. 다음에는 어떤
작품으로 우리를 즐겁게 해 줄까.

세상이여, 뱅크시에게 자유를 허하라! 시민들이여, 우리의
예술가를 사랑하고 보호하라!

어머니의 수제비

가끔 수제비가 먹고 싶을 때가 있다. 어머니가 만들어 주시던
수제비. 처량하게 궂은 비 하염없이 주룩주룩 내리는 날에는
더욱 간절하게 그리워지곤 한다. 어떤 이는 가난하던 어린 시절에
수제비를 하도 지긋지긋하게 먹어서 지금은 수제비만 봐도
질린다고 하는데, 나는 어쩐 일인지 그 시절의 수제비가 새록새록
그립다. 사실 우리 어린 시절 어머니가 끓여 주시던 수제비는 거의
맨 간장물에 밀가루 반죽 뜯어 넣은 것이었는데….
왜 그리워지는 걸까. 그야 물론 어머니 손길, 어머니에 대한
그리움 때문이다. 가난한 서민들의 음식인 수제비는 손이 참
많이 가는 음식이다. 밀가루 반죽해서 쫄깃쫄깃해지도록 열심히
치대고, 끓는 물에 한 조각 한 조각 뜯어 넣는 정성… 거기에 들어
있는 어머니의 손길… 그래서 그리운 것이다.
그림도 꼭 마찬가지가 아닐까. 미술작품 중에도 어머니의
수제비처럼 그리운 작품, 간절하게 보고 싶은 작품이 있다. 그런
작품은 개인적인 추억이나 그리움과 끈끈하게 연결돼 있게
마련이다. 어머니의 수제비처럼 인생의 냄새가 배어 있는… 특히
어머니나 아버지와 연관되는 작품이면 더욱 그렇다. 그래서
사람마다 좋아하는 그림이 다르고, 달라야 하는 것이다. 다른
사람과 비교할 필요가 전혀 없는 것이다.
언젠가 어떤 분의 집에 갔다가 벽에 걸려 있는 인상적인 작품을 본

일이 있다. 어린이가 그린 솜씨인데 가장 잘 보이는 좋은 자리에
당당하게 걸려 있었다. 아주 좋은 액자에 넣어서….

"우리 아이가 어렸을 때 그린 겁니다. 우리 부모님을 그린
거예요. 그러니까 아이의 할아버지, 할머니…. 지금은
돌아가셨습니다만…."

주인장이 흐뭇하게 웃으며 설명하는 말을 듣고, 아 그렇구나 하고
깨달았다. 그 그림에는 집안 삼대에 걸친 가족 사랑이 고스란히
담겨 있는 셈이었다. 그러니 소중하고 자랑스러울 수밖에.
정말 좋은 그림이란 그런 것이다. 지극히 개인적인 인생의 한
부분인 것이다. 그리고 그 밑바닥에는 진한 사랑이 깔려 있다.
많은 화가들이 자화상을 그리고, 어머니를 그린 것도 그런
까닭이다. 자화상이 대개의 경우 자기 내면을 응시하기 위한
것이라면, 어머니를 그린 그림은 조건 없는 무한한 사랑에 대한
감사에서 우러나온 것이다.

요컨대, 어머니의 초상에는 화가 자신의 어머니에 대한 애정과
감사가, 그리움과 자랑이, 연민과 회한이, 고뇌와 공감이
고스란히 배어 있다. 그런 의미에서 어머니의 초상은 화가와
어머니 사이에 오간 말 없는 대화라고 할 만하다. 그 대화가 보는
이의 마음을 움직이는 것은 우리 모두 어머니의 자식이라는
공통점 때문일 것이다.

— 최애리, 『어머니를 그리다』(줄리엣 헤슬우드 저) 옮긴이의 말
중에서

많은 경우, 어린아이가 태어나서 제일 처음으로 그리는 그림이
바로 어머니 얼굴이라는 사실은 의미심장하다. 어머니에 대한
사랑이 모든 것의 근본이요 시작이라는 것이다. 그런 생각으로
내가 지은 이야기를 하나 소개한다. 때로는 논리적인 글보다
감성적인 이야기가 더 설득력이 있다.

그림 의형제

히야, 그때 참 깜짝 놀랐네. 아주 오래전 일인데도 지금도 손에
잡힐 듯이 생생하다구.
자네들도 알다시피 내가 젊었을 땐 주로 사람 얼굴을 그렸잖나.
얼굴에 인생이 아주 정직하게 고스란히 담겨 있다는 생각이
들어서…. 얼굴이란 말의 뜻이 얼의 꼴이라는 거 아닌가….
그런 생각에 참 열심히 그렸었지. 그런대로 인기도 있었구, 평도
나쁘지 않았었지…. 그땐 철없이 제법 우쭐하기도 했었지….
아무튼 그 무렵의 일일세….
서울에서 개인전을 마치고 지방 초청전시가 있었어. 전라도
광주였지. 그 당시는 지금과 달라서 지방 초청전시라는 게 흔하지
않을 때였지….
전시회 오프닝을 마치고, 다음 날이었나? 아니야, 다음다음
날이었군. 주중 대낮에, 그것도 지방에서 전시회 보러 오는 손님이
얼마나 있겠나? 설상가상으로 밖엔 비가 주룩주룩 청승맞게
내리는 날이었으니….

혼자 오도카니 앉아서 처량하게 전시장을 지키고 있었지.

친구들과 소주나 한잔 했으면 참말 좋겠다… 그런 생각을 하면서 말이지.

아 그런데, 그때 전시장 문이 확 열리면서, 찬바람이 쏴아 들이치고, 깍두기 머리에 시커먼 양복을 입은 떡대 좋은 젊은 녀석들이 우르르 몰려 들어오는 거야. 전시장 안으로 말이야. 깜짝 놀랐지! 이게 대체 무슨 일인가. 보아하니 조폭들인 것 같은데… 무슨 일일까.

아무튼 우람한 놈들이 일렬로 죽 늘어서니까, 그 사이로 두목 같은 친구가 등장하데! 몸집은 별로 크지 않은데, 차돌멩이처럼 딴딴하게 생긴 것이… 싸움 한번 잘하게 생겼데….

두목이 탁 들어서더니 전시된 그림을 둘러보는 거야. 그러니까, 졸개들도 따라서 구경하고…. 느닷없이 무슨 초현실주의 그림 같은 풍경이 벌어진 거지.

어쭈, 요것들 봐라! 그림 좋아하는 조폭이라니 난생 처음이다! 그때 전시된 그림들이 예쁘장하고 쉬운 그림들이 아니었다구…. 깡패를 무시하는 건 절대 아니지만… 아무튼 골치 아프고 불편한 그림들이었어요. 얼굴 그림들인데 드 뷔페나 드 쿠닝이나… 아, 권순철 씨 작품 같은 그런 험상궂은 그림들…. 그런 그림들을 시커먼 양복의 깍두기 머리들이 도열해서 진지하게 감상하는 거야!

나 원, 무슨 영화 장면도 아니고… 완전히 초현실주의 그림이지! 그런데 말이야…. 두목 녀석이 한 작품 앞에 딱 서더니 꼼짝을

안 해! 그러더니 느닷없이 눈물을 주르르 흘리는 거야. 굵은
눈물을…. 그것 참 기분이 묘한데!

그리곤 그 그림 앞에 털썩 꿇어앉는 거야! 두목이 꿇어앉으니
졸개들도 모두 같은 자세로 꿇어앉더군. 그리곤 꼼짝도 않는 거야.
한참을 그렇게 무릎을 꿇고 앉아서 그림을 바라보며 눈물을
흘리고 있다가, 두목이 주먹으로 눈물을 닦으며 일어나더니 내게
아주 정중하게 허리를 꺾어 인사를 하더군.

왜 있잖나, 조폭들이 자기 두목에게 하는 구십 도 인사 말씀이야.
물론 졸개들도 일제히 따라했지! 그리곤 아무 말도 없이 휘익
나가 버리는 거야.

허허, 이게 도대체 무슨 놈의 조홧속이냐. 무슨 초현실주의 그림
같기도 하고, 어처구니가 없기도 하고 말씀이야….

그런데 조금 있다가 나도 모르게 가슴이 뜨거워지는데… 아,
내 그림을 보고 우는 사람이 있구나, 내 그림이 차돌멩이 같은
사나이를 울렸구나, 내 그림이!

무엇이 저 사나이를 울린 걸까.

자네들도 알다시피 그림을 보고 눈물을 흘린다는 게 보통 일이
아니지 않나. 그것도 다 큰 어른이! 더구나 목숨 내놓고 거칠게
사는 사내가…. 솔직히 말해서, 난 다른 사람 그림 보고 울어 본
일이 단 한 번도 없었거든, 단 한 번도! 자네들, 그림 보고 울어 본
적 있나?

그런데, 이 친구들이 전시회 끝나는 날까지 매일 나타나는 거라!
참 미치겠데! 그렇지 않아도 우중충한 그림이라고 소문이 난

모양인데, 조폭까지 드나든다는 소문이 퍼졌으니 누가 그림 보러
오겠나…. 완전히 망했지.

전시회 마지막 날에는 놈들이 문 닫을 시간에 맞춰 우르르
나타나는 게 아닌가! 그 바람에, 뒤풀이로 한잔하자고 찾아왔던
그 동네 예술패들은 모두 놀라서 눈이 휘둥그레지더니 슬금슬금
다 없어지더군. 순식간에 말씀이야….

놈들은 일사불란하게 그림 떼고 포장하고, 바닥 쓸고
물걸레질하고, 뒷정리까지 말끔하게 해치우더군.

물론 놀랬지. 놈들이 작품을 다 뺏어가는 건가 하구 말이야! 아,
조폭들이 몰수하겠다는데… 힘없는 그림쟁이가 감히 안 된다고
할 수 있나? 어림도 없는 일이지! 그림이 목숨보다 더 중할 수야
없는 노릇이지, 안 그런가?

정리가 다 끝나자 두목이 내게 오더니 정중하게 인사를 하고는,
잠시 뜸을 들이더니 아주 조심스럽게 말하더군.

"선생님, 그림 잘 봤습니다. 정말 감사합니다. 그런데 저… 저
그림을 저한테 파실 수 없으신지요? 저기 걸렸던 저 그림… 제가
매일 와서 보던 그림 말입니다…."

"아이구, 죄송합니다. 그 작품은 파는 것이 아닙니다만…. 우리
어머니를 그린 것이라서…."

내 말에 두목 옆에 서 있던 부두목쯤 돼 보이는 놈의 얼굴이
험상궂게 일그러지더니 앞으로 나서려 하데. 두목이 손을 들어
제지하더구만.

"아, 어머니! 그러시군요. 어머니를 팔 수야 없죠. 죄송합니다. 저

그림을 보면 울 엄니 생각이 나서⋯. 나도 모르게 그만⋯. 실수를

했군요. 용서하십시오."

두목은 진심으로 죄송한 표정으로 내게 구십 도로 절을 하고

졸개들에게 명령하더군.

"얘들아, 가자!"

그리곤 우르르 몰려 나가는데⋯ 그 순간, 이거 내가 뭔가 잘못하고

있다는 생각이 얼핏 들더군. 그래서 황급히 두목 등에 대고

말했네.

"저, 잠깐! 내가 당신 어머니를 그려 드리리다⋯."

그 말을 들은 두목이 돌아서서 내게 오더니 손을 덥썩 잡으며

감격스러운 듯 말했네.

"정말이십니까? 감사합니다, 정말 감사합니다."

두목이 잡은 손에 힘을 주는데, 그 손이 생각보다 부드럽데⋯.

칼자욱 상처는 더러 있었지만 말이야.

"그럼, 내일 내가 묵고 있는 여관으로 와 주시겠습니까. 어머님

용모가 어떠신지를 자세히 알아야 그림을 그릴 수 있으니까⋯."

"알겠습니다!"

"그런데, 혼자 오세요. 단체로는 대화를 나눌 수 없으니까⋯."

"잘 알겠습니다. 분부대로 하겠습니다."

이튿날, 두목은 정말로 혼자 와서, 날 조촐한 한정식집으로

데리고 가더군. 연방 황송하다는 표정으로 말이야.

히야, 전라도 한정식 정말 대단하더구만. 말로만 들었는데, 진짜

상다리가 부러질 지경이야. 그거 다 먹었다간 배가 터져 죽을 것

같더라고….

"그런데, 전시장엔 어떻게 오시게 되셨나요? 내가 별로 유명한
화가도 아닌데…."

"실은… 그런 데 난생 처음입니다. 지방 신문에 선생님 그림이
손톱만 하게 실렸는데, 그 사진을 보는 순간 숨이 탁 멎는 것
같았습니다. 아, 울 엄니가 왜 여기 계신가? 엄니!"

"아, 그러셨군요. 혹시 어머니 사진 같은 거 있으시면 그리는 데
도움이 될 텐데…. 아주 작은 거라도 있으면… 주민등록증 사진
같은 거라도…."

"죄송합니다. 그럴 만하게 살질 못해서… 지금도 그렇습니다만…."

"그럼, 어머니 용모를 설명해 보시죠. 생각나는 대로…. 알아야
그릴 수 있거든요."

"워낙 제가 어렸을 때 집을 뛰쳐 나와 버리는 바람에…. 다시 뵌
건 돌아가시기 바로 전 며칠뿐이었습니다…. 죽일 놈이죠. 제가….
아무리 철이 없었다지만…."

"그래도 잘 생각해 보세요. 그리고 되도록 자세하게 얘기해
주세요. 그래야 그릴 수 있죠."

"네…. 노력해 보죠."

"영화, 가끔 보시죠? 어머니가 어떻게 생기셨나요? 황정순처럼?
아니면 최은희? 도금봉?"

벙어리인가 싶을 정도로 거의 말이 없던 두목은 어머니 이야기가
나오자 감정이 복받치는지 갑자기 말이 많아지더군.

"아니…. 그렇게 근사하지 않아요, 전혀…. 동네 사람들은 우리

엄니를 쭈그렁탱이라고 부르며 구박했습니다. 바깥일에 그을려
얼굴은 시커멓고… 마마 자국으로 온통 얽었구요. 아이들까지도
쭈그렁탱이라고 놀리며 함부로 대했어요. 천벌받을 말이지만,
나도 가끔 울 엄니 모습이 창피했습니다.

다른 엄마들처럼 근사하면 얼마나 좋을까…. 아이들은 나를 새끼
쭈그렁탱이라고 놀려 대고, 그때마다 피 터지게 싸우고….
그러다가 끝내 집을 뛰쳐나오고 말았지요. 엄니를 혼자 두고….
엄니, 용서하세요.

엄닌 날 기다리시다가 돌아가셨어요. 날마다 해 질 녘이면
수수밭에 앉아 하염없이 신작로를 바라보며 날 기다리셨대요. 울
엄니가 날마다 나를….

울 엄닌 평생 고생만 하고 구박만 받다가 일찍 돌아가셨지요.
난 울 엄니 놀리고 구박한 놈들에게 복수하겠다는 생각으로
악다구니로 살다가 지금 이 모양이 됐구요. 그게 그렇습디다.
따지고 보면 이 짓도 다 살자고 하는 악다구닌데, 난 목숨 내놓고
죽자고 싸우니… 날 당할 놈이 없지요. 엄니 생각을 하면 눈물이
복받쳐서 정말 무서운 게 없었지요."

"그러셨구나…. 그 시절 어머니들이 대개 다 그러셨지요. 우리
어머도 별다르지 않습니다…. 시절이 그렇게 팍팍했으니까…."

"그런데요…. 울 엄닌 사람들이 아무리 구박하고 놀려도… 그저
웃으셨어요. 얼굴을 찡그리며 씨익… 그 우는지 웃는지 모를
그 얼굴 잊을 수가 없어요. … 울 엄닌 서러울 때면 땅바닥에다
그림을 그리셨어요."

"그림을…? 무슨 그림이었는지 기억나세요?"

"모르겠어요. 남들이 보면 얼른 발로 쓱쓱 문질러 지워 버리곤
해서…. 어쩌다 내가 봐도 나쁜 짓 하다가 들킨 아이처럼 씨익
웃으면서… 잽싸게 지워 버리는 거예요. 무슨 그림이었던가?
날아가는 새 같기도 하고 나무 같기도 하고…. 아, 기억나네요.
언젠가 내가 친구들과 놀다가 늦게 집으로 돌아오는데… 울
엄니가 석양에 긴 그림자를 늘어뜨리고 땅바닥에다 그림을
그리고 있는 거예요. 얼마나 열심히 그리는지 내가 온 것도
모르시는 것 같았지요. 내가 부르니까, 놀라서 일어서며 그린
그림을 발로 문질러 버리는 거예요. 씩 웃으며… 웃는 건지 우는
건지 모를 표정을 지으시며… 이제 오니, 늦었구나. 집에 가서 밥
먹자, 별아…."

"별아?"

"울 엄닌 날 그렇게 부르셨지요. 별아! 밥 먹자, 별아…. 일찍
들어와라, 별아. 싸우면 못 쓴다, 별아…. 별아, 우리 별아….
그래서 전… 별이 많습니다. 하도 자주 드나드는 바람에, 빵에
말입니다…."

쭉 굳은 표정이던 두목이 그 말을 하며 처음 씩 웃더군. 자기 딴엔
그럴듯한 유머를 했다고 생각했던 모양인지. 참 맑은 웃음이었네.
속은 착한 녀석이로구나….

"울 엄니 생각만 하면 나도 모르게 눈물이 나는 거예요. 참을 수가
없어요. 선생님 그림을 볼 때처럼…."

허, 그것 참! 이 친구 어머니를 정말 제대로 잘 그려 줘야겠구나

하는 생각이 절로 들더구만…. 우리 어머니 생각도 나고 말이야.
울컥했지.

그래, 그 자리에서 스케치를 여러 점 했지. 그런데 말씀이야….
마음을 다해 열심히 그렸는데도 이 두목놈이 마음에 안 들어 하는
눈치야. 이 친구에게 어머니를 선물하자, 그런 생각으로 진짜
정성껏 그렸는데도, 그 그림들을 보고는 눈물이 안 난다는 거라.
다시 하고 또 해도 안 돼! 그것 참 난처하데…. 자존심도 조금은
상하고 말씀이야. 나중엔 화가 나더구만!

그래서 우리 어머니 그린 그 그림을 줘 버리고 말았네! 홧김에
말이야! 나야 또 그리면 되지, 우리 어머니니까….

"정말… 그래도 되겠습니까?"

"나는 또 그리면 돼요, 얼마든지 그릴 수 있어요. 우리
어머니니까…."

그랬더니 두목 녀석이 정말 황송한 표정으로 이렇게 말하더군.

"그럼 선생님과 제가… 그러니까 형제가 되는 건가요?"

"형제라니? 그건 또 무슨 소리요?"

"어머니를 나누었으니 형제 아닙니까. 그림이긴 하지만요…."

"그나저나 두목이 부하들 보는 데서 그렇게 눈물을 흘리면 체면상
곤란한 거 아닌가?"

"저놈들은 엄니 없나요?"

그래서 졸지에 조폭 두목과 형제가 되었네그려, 허허…. 그놈 요새
뭐 하고 사는지 몰라…. 어디 감방에 있다는 소문은 들었는데….
아, 낸들 왜 모르겠나! 그놈이 눈물을 흘린 것이 내 그림 때문이

아니라 어머니 생각 때문이라는 거야 잘 알지…. 그래도 뭔가
통했으니까 울음이 나온 거 아니겠나…. 보통 일이 아니지! 하긴
나도 우리 어머니 그리면서… 그리는 내내 속으로 울었던 것 같아.
혹시 내가 울면서 그렸다는 걸 그놈이 알아채기라도 한 걸까.

그림 무당

잘 알고 지내던 분 덕에 아프리카나 태평양 군도 쪽의 조각을
좀 모았다. 조각상이나 가면 그런 것들이다. 거기에다 눈에 띄는
대로 사 모은 것도 좀 있고 해서 거실에 늘어놓았는데, 그런대로
볼만하다. 밤이면 자기들끼리 두런두런 이야기도 나누고, 때로는
다투기도 하는 것이 정겹다.

별 대단한 물건들은 아니다. 약간 오래된 것도 있지만, 대부분은
조막조막한 민속공예품들로 그다지 오래되지 않은 것들이다.
아마 업자들이 현지를 돌며 싼값에 수입해다가 미국에서 비싸게
파는 그런 물건들일 것이다. 내가 한국을 떠날 때 가지고 온
하회탈이나 비슷하게 관광상품화된 것들인 셈이다. 그런데도 꽤
볼만하다. 볼수록 정이 든다. 사실 장사꾼이 아닌 다음에야, 이런
물건들은 나이가 그렇게 중요한 건 아니다. 얼마나 공들여 정성껏
깎았느냐가 더 중요하다.

그 조각상을 유심히 살펴보고 있노라면 많은 생각이
오락가락한다. 가장 관심이 쏠리는 것은 현대 조각가들의
작품에서는 느낄 수 없는 미묘한 마음의 떨림이다. 가만히 보고
있노라면 둥둥둥 북소리가 들리고, 신명나게 춤을 추는 사람들의
율동이 보인다.

나는 어쩌다가 「서울말뚝이」 같은 탈놀이 대본을 쓰는 극작가가
되었고, 그 뒤로도 그런 프리미티브 아트에 관심이 많아서

관계되는 책을 열심히 사 모았다. 박물관에 가서도 그런 물건들을 부지런히 보는 편인데, 모든 작품들도 다 비슷해서 놀라곤 한다. 뭐랄까 영적인 울림 같은 것, 현대조각에서는 느낄 수 없는 울림이랄까. 물론 조형적으로 현대미술 이상으로 세련된 것들도 많다. 브라크나 피카소 같은 입체파 화가들이 아프리카 조각에서 영감을 얻었다고 하지만, 그들은 그저 겉모습을 참고했다는 느낌이다.

왜 그럴까 생각해 본다. 우선 생각할 수 있는 점은, 거기엔 그 사람들의 신앙과 인생관이 담겨 있기 때문이라는 것이다. 그 작품들은 그저 감상을 위해 만든 것이 아니다. 종교 행위의 도구이자 신앙의 상징물이다. 기독교의 십자가나 마찬가지다. 나를 드러내기 위해서 만든 것이 아니라, 그들이 믿는 신을 위해서 정성껏 만든 것들이다. 그러므로 누가 만들었다는 이름 같은 것은 전혀 중요하지 않다. 아프리카나 오세아니아의 조각상이나 가면들, 알래스카의 토템폴(totem pole), 이스터섬의 모아이⋯. 모든 작품이 다 그렇다. 물론 우리의 장승이나 탈도 마찬가지다. 그래서 마음으로 스며들어 영혼을 울리는 것이다. 그들이 중얼거리는 기도와 주문의 구체적인 내용은 알아들을 수 없지만, 느낌으로, 떨림으로 스며든다.

나를 버린다는 것, 참으로 귀한 가치를 현대미술은 잊고 있다. 되찾을 수는 없는 걸까. 작가의 이름이나 개성을 드러내려고 안간힘 쓰는 작품과 익명의 작품⋯. 그 차이는 실로 엄청난 것이다.

그 작품들을 보고 있노라면 "예술가는 무당이어야 한다"며,
스스로 무당이 되고 싶어했던 화가 오윤(吳潤)의 말이 실감나게
다가온다. 자연요법으로 병을 고치려고 진도에서 요양생활을 할
때 후배 허진무와 나눈 대화의 한 토막.

"그래서 예술이 살아남는 길은 하나밖에 없다는 생각을 했네. 마치
무당이 신내림을 받을 때처럼 말일세. 난 예술가라는 말은 듣기
싫어하지만 말이야, 예술가라면 무당이어야 한다고 생각하네.
무당만큼 우릴 울려 주고 감동시켜 주어야 한다고. 온 마음 전체로
해야지, 물적으로 하면 안 되는 것이지."
"그렇지만 굿이 아직도 살아 있다면, 그 굿이 과연 오늘날의
문제를 해결하는 데 조금이라도 도움이 되고 있느냐 하는 것이
문제가 아닐까요?"
"그런 사회과학의 논리로 접근할 수 없지. 우리가 제대로 표현하고
싶어하는 원초적이고 본질적인 것이 굿 안에 담겨 있다는 것이
중요한 것이지."
―김문주, 『오윤, 한을 생명의 춤으로』 중에서

원화(原畵)를 봐야 하나

요새 우리나라에서는 세계적 거장들의 명작을 원화로 감상할 수
있는 전시회가 자주 열린다. 참 반갑고 고마운 일이다.

내가 미술대학에 다니던 시절에는 미술책이 거의 없었다. 명동
달러 골목이나 학교로 찾아오는 보따리 장사에게서 사는 일본
화집이 거의 전부였다.

그 당시 정기적으로 학교에 찾아오는 사람 중에 일본 미술책과
잡지를 보따리에 싸 들고 다니면서 파는 이가 있었는데, 우리는
그 사람을 '수첩 배달부'라고 불렀다. 당시 '미술수첩파'라는
비아냥거림이 있을 정도로 해외 최신 미술정보에 대한 타는
목마름이 있었고, 보따리 책장수 아저씨도 당연히 일본의 미술
전문잡지인 『미술수첩』 보급에 앞장섰으므로, 말하자면 미술
정보 배달부였던 셈이다. 따끈따끈한 최신 미술 정보 배달부는
우리 시대의 서글픈 자화상이다.

미술책 배달부 아저씨가 자주 학교에 와도 우리처럼 돈 없는
자들에게는 그저 그림의 떡이었다. 라면 사 먹을 돈도 없는 판에
그 비싼 화집을 살 엄두를 낼 수 없었다. 그래서 학교 도서관에서
열심히 뒤적이는 것이 고작이었다. 그것도 일본말을 모르니
그림만 뒤적일 뿐이었다. 답답한 김에 '가타카나'만 겨우 익혀서
화가 이름이나 겨우 떠듬떠듬 읽었다.

그런 형편이니, 원화를 볼 기회는 아예 없었다. 외국 작가의

원화를 전시하는 그런 전시회도 없었다. 따라서 화집의 인쇄가
제대로 된 것인지도 알 길이 없었다. 아, 그 무렵에 한 번 밀레
전시회가 열려서 난리가 났던 기억이 난다.

그래서 우리는 "원화 한 장 제대로 못 보는 판에 무슨 놈의
얼어죽을 미술공부냐"라고 자조적으로 투덜거리곤 했다.

그러다가 대학 졸업하고 다행히 외국에 나가 공부할 기회가
생겨서 화집으로만 보던 그림들을 원화로 볼 수 있었다. 목말라
죽기 직전의 짐승처럼 미친 듯이 보러 다녔다. 처음에는 그저
감격하고 흥분하여 황송한 마음으로 그림 앞에 다소곳이 서곤
했다. 경배하는 것처럼 엄숙한 자세로….

그런데 원화를 보는 것이 당연한 일이 되고, 직접 보는
기회가 많아지면서 차츰 생각이 바뀌었다. 힘들게 미술관에
찾아가서 비싼 입장료 내고 원화를 봐도, 화집을 보며 공부했던
작가정신이나 시대배경 같은 것은 크게 달라지지 않는 것이었다.
원화를 보는 감동도 잠시일 뿐, 전반적으로 볼 때는 화집만으로도
미술사의 큰 흐름을 파악하고 작가를 이해하는 데는 큰 지장이
없겠다는 생각도 들었던 것이다.

원화를 보면서는 이미 가지고 있던 생각이나 이미지와 많이
달라서 당황스러운 일도 간혹 있었다. 내 개인적인 경험을
말하자면, 고흐의 작품을 원화로 보면서 그런 당혹감을 느꼈다.
내 머릿속에는 고흐의 작품 하면 먼저 미친 듯이 자유분방하게
빠른 속도로 그려 댄 필치가 떠오르도록 각인되어 있었고, 그것이
고흐의 중요한 개성이라고 생각하고 있었다. 그런데 막상 원화를

보니 무척 얌전하고 조심스럽게 그린 게 아닌가. 내가 가지고 있던 이미지와는 많이 달랐다. 고흐의 치열하고 격정적인 삶과 창작에 대한 불꽃 같은 열정이 원화에서는 잘 안 느껴졌다. 아, 고흐의 타오르는 광기와 뜨거운 불길은 어디로 갔나.

우리의 작가 중에서는 칠칠(七七)이라는 별명으로 유명한 최북(崔北)의 작품에서도 비슷한 경험을 했다. 전주에서 특별 전시회가 열린다고 해서 일부러 비행기까지 타고 가서 봤는데, 아쉽게도 전시된 작품에서는 칠칠이의 파격적인 일화들과 어울리는 자유롭고 호방한 기운을 전혀 느낄 수 없었다.

또 다른 한편으로는 미술관이나 박물관에 근엄하게 걸려 있는 작품들이 내 생활과는 완전히 격리된 별세계라는 느낌이 지진처럼 엄습하는데, 이 또한 몹시 당황스러웠다. '미술관은 작품의 공동묘지'라는 말이 실감나기도 했다. 예를 들어 고흐의 〈감자 먹는 사람들〉이나 〈구두〉 그림처럼 소박한 사람 냄새 진하게 풍기는 작품들이 반짝반짝 세련된 현대적 미술관에 곱게 모셔져 있는 광경은 어쩐지….

작가들이 저기에 걸리려고 목숨을 걸고 작품을 했단 말인가. 미술작품이 경배의 대상일 수는 없는 것 아닌가. 저 작품들이 지적 허영심을 채워 주는 것 말고는 우리의 삶과 무슨 관계가 있단 말인가. 수많은 인파에 떠밀려 잠깐 흘낏 보는 것이 무슨 의미가 있나. 보고 싶을 때마다 화집을 들쳐 보며 음미하는 것이 더 좋지 않은가. 미술관에 가서 명화를 보는 것이 직접 음악회에 가서 생연주를 듣는 것만큼 생동감이 있는가. 미술관 벽에 근엄하게

걸린 원화를 경배하는 것보다 차라리 내 손안에 들어오는 화집을 감상하는 편안함이 오히려 포근하고 인간적이지 않은가….

그리고 다녀 본 이들은 잘 알겠지만, 세계적인 명화를 차분하게 마음껏 감상하기란 거의 불가능한 것이 현실이다. 세계의 유명한 박물관이나 미술관들은 하나같이 넘쳐나는 관광객과 관람객으로 도떼기시장이니, 거기서 차분하게 마음껏 감상한다는 것은 물리적으로 불가능하다.

〈모나리자〉를 보러 루브르 박물관에 갔다가 사람들 뒤꼭지와 카메라나 휴대 전화를 든 손들이 무수히 솟아오른 장면밖에 보지 못했던 불쾌감이 지금도 생생하다. 로마에 가서는 사람들 틈에 끼여서 천장에 그려진 그림을 올려다보느라고 목뼈가 부러질 지경이었다. 그나마 아주 잠깐이니 감동은커녕… 세상에 주마간산(走馬看山)도 그런 엉터리 주마간산이 또 있을까.

아마도 한국에서 열리는 유명한 작가의 초대전시회도 형편은 비슷할 것이다.

그래서 미술관 나들이가 한동안 뜸해졌었다. 집에서 편안하게 화집을 진득하게 보는 편을 택한 것이다. 인쇄가 좋은 화집은 그런대로 참고 볼만하다. 아니면 요새는 질 좋은 화면에 친절한 해설을 곁들인 영상자료도 많으니까, 그걸 감상해도 좋을 것이다. 실제로 가서는 볼 수 없는 구석구석까지 친절하게 보여 주며 설명해 주니 얼마나 좋은가.

그러다가 나이를 먹으면서 또 한 번 생각이 바뀌었다. '아니다, 그래도 원화를 봐야 한다'는 쪽으로. 화집도 보고 원화도 보는

것이 옳다. 그래야 한다. 지극히 당연한 일을 늦게서야 깨달은
것이다.

다시 말할 필요도 없지만, 미술작품은 크기에서 오는 박력과 감동,
질감이 주는 생동감 같은 것이 생명이다. 특히 조각작품의 경우는
입체에서만 느낄 수 있는 공간개념이 생명인데 화집으로는
그런 생명감을 도저히 얻을 수 없다. 잭슨 폴록이나 로스코, 샘
프랜시스 같은 작가의 작품은 크기에서 오는 감동이 절대적으로
중요하다. 이런 작품을 작게 축소된 도판으로 보면 삽화나
디자인처럼 보이지만, 원화를 보면 느낌이 전혀 달라진다. 이건
음악을 레코드로 듣느냐 연주회에 가서 듣느냐의 차이하고는 또
다른 것이다.

그래서 원화 찾아다니기가 다시 시작되었다. 역시 되도록 원화를
보는 것이 좋다.

보고 또 보기

"좋은 작품 백 개를 듣는 것보다 좋은 작품 하나를 백 번 듣는 것이 낫다."

음악 감상의 요령을 말하는 명언이다. 우리 옛 가르침에도 '백 번 읽으면 저절로 뜻이 통한다'라는 말씀이 있는데, 그림에 대해서도 똑같은 말을 할 수 있을 것이다.

"새로운 작품 백 개를 보는 것보다 좋은 작품 하나를 백 번 보는 것이 낫다."

우리는 본능적으로 새로운 작품을 보고 들으려고 한다. 누구나 그렇다. 이미 본 것은, 그저 흘낏 본 것이라도 다 안다고 생각해 버리고 만다. 정말 그럴까.

내 경험으로는 보고 또 보기가 큰 도움이 된다. 그래서 우리 동네의 박물관이나 미술관에 갈 때마다, 내가 특별히 좋아하는 로트레크(H. de T. Lautrec)나 모딜리아니(A. Modigliani)의 작품을 또 보곤 한다. 물론 미술관 나들이를 하는 건 주로 새로운 전시회를 보러 가는 거지만, 간 길에 상설 전시되어 있는 모딜리아니나 로트레크를 찾아뵙고 인사를 드린다. 때로는 그 그림을 보기 위해 일부러 가기도 한다. 마치 형님을 찾아가는 기분으로….

"그동안도 잘 계셨어요? 자주 못 와서 죄송합니다. 저도 그렁저렁 지내고 있습니다. 그런데 오늘은 어째 좀 지쳐 보이시네요. 어디

아픈 거 아니세요?"

간 길에 옛날 멕시코, 아프리카 유물을 모아 놓은 방에도 꼭
들른다. 마야, 잉카, 아프리카, 남태평양 그쪽 작품들은 참 좋다.
보고 또 봐도 새롭다. 영화로는 찰리 채플린의 작품을 다시 또
보는데, 정말 백 번을 채울까 생각 중이다. 책도 그렇다. 신영복
교수의 책이나 마종기 시인의 시집 같은 건 읽고 또 읽는다.
베토벤이나 말러도 거듭 듣는다.

대할 때마다 새롭다. 그야 물론 마음 상태에 따라 달라지는
거겠지만, 참 많은 걸 느끼고 배운다. 같은 저녁노을이라도 날마다
달라서 감탄하게 되는데, 예술작품도 마찬가지다. 거듭 보고
또 보는 동안 정이 들고, 작가와 내가 하나가 되는 것 같은, 그
작품들이 나의 일부가 되는 것 같은 그런 느낌이 든다.

어떤 작품이건 한 번 보고 제대로 알기는 어렵다. 특히 미술작품은
그렇다. 그러니까 흘낏 보고 안다고 생각하는 건 착각이고
오만이다.

나는 어렸을 때 다이제스트로 세계 명작을 거의 다 읽었다. 어릴
때 우리 집이 헌책방을 했었기 때문에, 독서에 있어서는 상당히
조숙했던 셈이었다. 한때는 우쭐하기도 했다. 그런데 그게 나중에
치명적인 독이 될 줄은 몰랐다. 어른이 되어서 세계 명작과 고전을
제대로 읽어야 할 때가 되었는데, 건방지게 이미 읽었으니 다 아는
책이라고 여겨 다시 읽을 생각이 안 드는 것이었다. 이야기 뼈대만
간신히 간추려 놓은 얇은 『장발장』과 두꺼운 책 다섯 권에 달하는
원작 『레미제라블』은 아예 다른 책이나 마찬가지다. 그리고 같은

작품이라도 철없었을 때 읽은 것과 나이 들어서 읽는 것, 노년에
저녁노을 바라보며 읽는 것은 아주 다르다.

미술도 똑같다. 어렸을 때 미술교과서에 조잡하기 짝이 없는
인쇄로 실려 있던, 그래서 이미 아는 그림이라고 여겼던 명화를
나중에 원작으로 보면서 전율을 느낀 경험이 많다.

그래서 나는 좋은 작품을 거듭 만나는 건 참 좋은 감상법이라고
생각한다. 물론 이런 식으로 하다 보면 편견이 생기고 편협해질
수는 있다. 새 것을 감상하는 것도 게을리하지 말아야겠지만,
그러면서 한편으로 보고 또 보고 싶은 나만의 작품을 갖는 것은
행복이 아닐까. 그런 작품 몇 개쯤은 만들어 보기 바란다. 행복을
위해…. 사람도 자주 만나야 정도 생기고 사랑하게 되고 그런
것처럼, 그림도 보고 또 보고….

그런데 신기한 것은, 자꾸만 봐도 질리지 않고 볼수록 새로운
느낌을 주는 것은 요란한 그림이 아니라, 평범하고 따뜻한 그림인
경우가 많다는 것이다. 프랑스 화가 장 뒤뷔페(Jean Dubuffet)는
이렇게 말했다고 한다.

나는 평범한 보통 사람들의 상상력을 발견하고 싶다. 평범한
사람들의 정신의 축제에 참가하고 싶다. 예술은 눈이나 귀로
얘기하고 보고 읽는 것이 아니고 마음에서 마음으로 이야기할 수
있어야 할 것이다.

가장 간단하고 가장 평범한 대상이 내게는 가장 두드러지게
보이고 또 나를 황홀하게 한다.

미술사적으로 떠들썩했던 이른바 문제작은 처음 대했을 때는 새로운 것 같은데, 자꾸 보면 질리고 지겨워진다. 자극이나 충격은 일회성이지만, 사랑은 익을수록 깊어지는 것이 아닐까…. 그런 생각이 든다.

인간은 다 시인이라는 말 누가 했었지?
쓰고 싶은 글, 허름한 목청만 좋아하는
구수한 맛들이 모여 살고 있는 곳.
평범한 것들은 대개 친절하고 따뜻해.
무리수 없이 감칠맛 나는 정성일 뿐이야.

마종기 시인의 시 「연신내의 유혹」의 한 구절이다. 미술에도 그대로 들어맞는 말이다. 시인이라는 말을 화가로 바꾸면. 무슨 말이 더 필요하랴. '무리수 없이 감칠맛 나는 정성일 뿐'인 그림. '평범하고 친절하고 따뜻한' 미술가 어디 없나?

눈꺼풀 귀꺼풀

눈꺼풀은 있는데, 왜 귀꺼풀은 없을까.

음악과 미술, 청각과 시각의 본질을 담은 질문이다. 눈에는 꺼풀이
있어서 보기 싫은 것, 보고 싶지 않은 것을 대하면 눈을 감아 버릴
수 있지만, 귀에는 꺼풀이 없기 때문에 음악은 폭력적일 수 있다는
말이다. 음악은 지극히 매혹적이면서도 동시에 그 안에 폭력성이
담겨져 있다는 것….

공감이 가는 이야기다. 실제로 음악은 고문 도구로 쓰이기도 한다.
그리스 신화에 나오는 세이렌(Seiren) 이야기는 꽤 유명하다.
노랫소리로 뱃사람들을 유혹해서 죽이는….

파스칼 키냐르(Pascal Quignard)가 쓴 『음악에 대한 증오』라는
책에 그런 이야기가 나온다고 하는데, 나는 공부가 짧은 탓에
서경식(徐京植) 교수가 쓴 『나의 서양음악 순례』를 읽고 알았다.

귀에는 눈의 눈꺼풀 같은 게 없다.

음에 대해서는 자아의 밀폐성 따위가 있을 수 없다. 음은 곧바로
몸에 와 닿는다. 음 앞에 선 몸은 마치 벌거벗은 것과 같고 피부가
벗겨진 것과 같다.

음향 체험은 언제나 개인적인 체험의 저 너머에 있다. 내부
이전이자 동시에 외부 이전이면서 망아상태(忘我狀態)로
몰아가는 것이다.

무엇 때문에 청각에는 이 세상의 것이 아닌 데로 통하는 문이
준비되어 있는 걸까. 무엇 때문에 청각우주(聽覺宇宙)는 그
기원부터 저 세상과의 특권적인 왕래를 본질로 삼아 온 걸까.

상당히 어려운 글인데, "음악은 샤머니즘에서 확실한 역할을
담당"하며, "음악은 인식전달의 수단이라기보다는 언어화할 수
없는 감각이나 감정을 전하는 기능을 가지고 있고, 음악은 은총인
동시에 폭력이기도 하다"라고 서경식 교수는 설명하고 있다.
눈꺼풀은 있는데 왜 귀에는 꺼풀이 없을까.
이 말을 다르게 읽어 보면, 시원치 않은 작품에는 눈을 감아
버리게 된다는 말, 그러니까 보는 이에게 선택권이 있다는
이야기다. 미술가들에게는 참 무서운 말이다.
고갱은 "나는 보기 위해서 눈을 감는다"라는 유명한 말을 남겼다.
보기 위해서 눈을 감는다, 참 의미심장한 말이다. 상상력의
중요성을 강조한 말이겠고, 동양식으로 말하자면 심안(心眼) 같은
것이겠다.
그런가 하면 조각가 자코메티(A. Giacometti)는 "장님은 눈으로
생각한다" "눈은 단순히 보는 역할뿐 아니라 어떻게 보느냐,
어떻게 보여지느냐, 하는 의식의 문으로서 더 중요하다"고
말했다.
생텍쥐페리(Saint-Exupéry)의 명작 「어린 왕자」에는 이런 글이
나온다.

…아주 간단한 거야. 제대로 보려면 마음으로 보아야 해. 가장
중요한 것은 눈에는 보이지 않아.

가장 중요한 것은 눈에 보이지 않는다는 말, 참 무서운 말이다.
그래서 고갱은 가장 중요한 것을 보기 위해 눈을 감았고,
자코메티는 눈으로 생각한다고 말한 것이 아닐까. 마음의 눈,
의식의 문…. 이 또한 미술에서는 커다란 의미를 갖는 말이다.
눈이 보이지 않으면 그림을 그릴 수 없을까. 꼭 그렇지는 않은 것
같다. 그렇다면 본다는 것과 그리는 일의 관계는? 그런 물음을
생각하며 내가 쓴 짧은 소설 하나를 소개한다. 마음의 눈으로
그림을 그리는 화가 이야기다.

어둠 속의 화가

재미작가 백광명(白光明) 초대전은, 미술은 구원인가에
대한 질문과 작가의 인생 이야기가 작품 감상에 어떤 영향을
미치는지에 대해 살펴볼 수 있는 의미있는 전시회였다.
이 전시회를 마련한 데에는 그럴 만한 사연이 있었다. 미국
로스앤젤레스 한인 사회에서 열려 화제를 모았던 「백광명 초대전」
도록에 그 사연이 상세하게 소개되어 있기에 그대로 옮겨 본다.

　어둠 짙을수록
　투명한 빛, 더욱 밝고 깊어,

뿌리 저 아래까지

떨리는

넋.

이제는 훨훨 날아오르는

나의 넋, 깃털처럼 가벼운…

저 하늘에는 잔별도 많고 우리네 살림살이엔 설움도 많다지만,
우리 동네 백 화백 부부의 이야기처럼 눈물겨운 사연도 그리
흔하지 않을 것이다.

백 화백의 초대전 전시회장은 그야말로 바늘 꽂을 틈도 없이
대성황이었다. 지금까지 헤아릴 수도 없이 많은 전시회를 가져 온
백 화백이었지만, 오늘처럼 성황인 전시회는 드물었을 것이다.
사람들이 그야말로 물밀듯이 밀려들어 콧구멍만 한 전시장이
터져 버릴 것 같았고, 전시된 그림은 순식간에 다 팔려 나가고
말았다.

물론, 우리 동네 사람들도 어른 아이 할 것 없이 모두 몰려갔다.
솔직히 말해서 그림에 대해서는 개뿔도 모르는 판에 고상한
추상화 앞에 서니 고개만 갸우뚱거려질 뿐 까막눈이나
마찬가지였다. 단청인지 색동저고리 조각인지 모르게 울긋불긋한
색깔 사이로 빛들이 무섭게 오락가락하는 그런 그림들인데,
도대체 뭐가 뭔지 알 수 없었다. 그저 빛이라는 것이 우리의
콧날을 시큰거리게 하고, 괜스레 숙연해지게 만들었다. 그
눈물겨운 사연을 바로 옆에서 지켜보아 온 우리 동네

사람들로서는 그럴 수밖에 없었다.

프로그램에 씌어진 글 한 구절도 그냥 읽어 넘기기가 어려웠다.

여기에 내놓은 그림들은 내 그림이 아니다. 나의 반쪽과 내가 함께
만들어낸 작품들이다. 그러니 나만의 그림이라 할 수가 없다. 이
그림들에 대해 책임질 능력도 내게는 없다. 그러니, 더욱 나만의
것일 수 없다. 평론가들이 까다롭게 다그치기 전에 미리 그렇게
실토할 수밖에 없다.

그러나, 내게는 분명히 보이는 것이 있다. 일찍이 알지 못했던
맑고 깊은 그 무엇이 내 넋 깊이 스며들어 나를 사로잡음을
느낀다. 그것을 붙들어 보려고 발버둥쳤다. 아니, 차라리
발악이라는 표현이 정직하겠다.

그 발악을 가림 없이 내보이는 짓거리(이 전시회)가 도대체 무슨
의미를 갖는지 나도 모르겠다. 정녕 모르겠다.

그러나, 어차피 그림이란 암중모색(暗中摸索)인 것을…. 그리고
여러 번 죽으려 애썼으나 죽지 못한 죗값을 이렇게라도 갚아야
하지 않을까…. 내가 상기도 숨을 쉬고 있는 까닭이 무엇일까….
그런 생각에서 감히 이 전시회를 연다.

　내게는 분명히 보이는 것이 있다.

　어둠이 짙을수록

　뚜렷한 한 줄기의 빛처럼

　이제 나는 편안하다.

주인공인 백 화백 부부는 끝내 전시장에 나타나지 않았다. 그
마음은 충분히 이해할 수 있었다. 그래서 더욱 콧날이 시큰했다.
젠장, 산다는 게 도대체 뭔지….

이 동네에서는 그래도 가장 열심히고 가장 크게 평가받던
원로화백 백광명 씨가 하루아침에 시력을 잃은 것은 일 년
전쯤의 일이었다. 자동차 사고였다. 오랜만에 마음 통하고 배짱
맞는 친구들과 흥겹게 어울려 한잔 거나하게 걸치고, 기분 좋게
돌아오는 길에 그만….

아차 하는 순간이었다. 한순간에 운명이 바뀌어 버리고 만 것이다.
여러 번에 걸쳐 거창한 수술을 받았지만, 우리의 백 화백은 끝내
빛을 잃고 말았다. 끝도 없이 깊디깊은 어둠의 수렁으로 떨어지고
말았다. 의사들은 목숨을 건진 것만도 하늘의 도움이라고 혀를
내둘렀다.

그러나 그게 아니었다. 화가가 앞을 못 보게 되었으니 송장이나
마찬가지였다. 어디다 하소연할 데도 없었다. 취중운전이었으니
큰소리칠 입장도 아니었다. 쥐꼬리 같은 보험료는 코끼리에게
던져 주는 땅콩도 안 되게 부스러져 먼지처럼 날아가 버리고
말았다. 그리고는 그만이었다.

처음 한동안은 차라리 죽여 달라고 어찌나 발광을 하는지,
정말이지 참혹했다. 깊은 밤에도 한바탕 때려 부수는 소리가
들리고, 이어서 제발 나를 죽여 달라고 아우성치며 어린아이처럼
엉엉 목 놓아 우는 소리가 들리곤 했다.

그럴 때마다 부인 김 여사의 가슴은 갈기갈기 찢어지곤 했다.

그것은 마치 슬픈 산짐승이 울부짖는 소리 같았다. 그 소리가
어찌나 음울하고 구슬픈지 온 아파트 사람들이 잠을 못 이루고,
아이들은 무서워서 빽빽 울음을 터뜨릴 지경이었지만, 누구 하나
불만을 드러내지 않았다. 적어도 우리 동네 사람들은 한 사람의
슬픔을 모두의 슬픔으로 새길 줄 아는 마음 바탕을 지니고 있었다.
오히려 도움이 되지 못하는 것을 안타까워했다. 바로 그것이
우리네의 사람다움이었다.

아우성의 다음 단계는 자살소동이었다.

온갖 방법을 다 썼다. 그러나 번번이 실패로 끝나고 말았다.
정신을 차려 보면 살아 있곤 했다. 부인은 그를 커다란 의자에
꽁꽁 묶어 둬야 했다. 몸부림치는 남편을 묶으면서 그녀는
끄억끄억 울었다. 통곡을 하면서, 갈갈이 가슴 찢어지면서, 깊어만
지는 것은 아릿한 사랑이었다. 부부는 일심동체요 한 몸이라는
사실을 절절히 느끼곤 했다. 한평생 살 섞으며 살아오면서도 못
느끼던 그 끈적이는 정을 새록새록 쩌릿쩌릿 느끼곤 했다.
그래서 오히려 행복했다. 가슴 뿌듯했다.

다시 태어나, 다시 신혼생활을 시작하는 그런 느낌이었다.
아플수록, 괴로울수록, 참을 수 없게 서러울수록 그런 느낌이
새록새록 깊어만 갔다. 그건 정말 말로 표현하기 어려운 야릇한
기분이었다.

여러 번 자살에 실패한 후, 백 화백은 어린아이 같아졌다. 착한
어린아이처럼 부인의 말을 고분고분 잘도 들었다.

그러나, 완전히 말이 없어지고 말았다. 몇 날이고 며칠이고

말 한마디 없이 창가에 앉아 있기만 했다. 무섭도록 무거운 침묵이었다. 아마도 태초 이전에 그런 침묵이 있었으리라. 석고상처럼 앉아 있는 그의 하얀 모습을 올려다보는 동네 사람들은 그저 눈시울이 뜨거워질 뿐, 어찌해 볼 도리가 없었다. 그는 하루 종일 하얗게 창가에 앉아 어딘가를 응시하고 있었다. 보이지 않는 눈으로, 돋보기로 햇빛을 모아 종이를 태우는 어린아이처럼 그렇게 열심이었다. 그러나, 사실 그는 많은 것을 보고 있었다. 그래서 가끔 조용히 웃었다.

부인은 그 옆에 다소곳이 앉아서 시도 읽어 주고, 역사책도 읽어 주고, 성경이나 불경도 읽어 주고… 눈앞의 풍경을 차근차근 설명해 주기도 했다.

"우리가… 이렇게 장승이 되면… 어쩌지요?"

무거운 침묵이 백 일째 되던 날, 백광명 화백이 부인에게 조용히 한마디 했다. 그 소리는 마치 지나가는 바람소리 같아서 자칫하면 알아듣지 못할 뻔했다.

"여보… 고향엘… 좀 다녀오고… 싶구려…."

그의 말에 부인은 놀랍도록 반가웠지만, 다음 순간 난감해졌다.

"허지만… 당신 고향은… 물에 잠겨 버렸… 잖아요. 그 무슨 댐인가 때문에….""

"그래도 난 볼 수 있어…. 난 장님이니까…."

그가 갓난아이처럼 그윽하게 웃었다.

고향 나들이를 간 지 꼭 백 일 만에 돌아온 백 화백은 놀랍게도

완전히 다른 사람이 되어 있었다. 우선, 머리카락과 수염이 온통 눈처럼 새하얗게 변한 것이 언뜻 보기에 도사 같은 모습이었다. 호랑이만 집어 탄다면 영락없는 신선이었다. 겉모습만 그런 것이 아니라 속마음도 완전히 변해 있었다. 껍데기는 다 가고 알맹이만 남은 듯했다. 놀라운 일이었다.

동네 사람들과 스스럼없이 술잔을 나누며 껄껄 웃는 일도 많아졌다.

"허허, 내 나라 우리 강산이 이다지도 아름다운 줄 미처 몰랐었다니까…. 이번에 돌아보고 비로소 알았네그려…. 눈 감고 보니까 확실히 보이더만그래…."

"보고픈 것만 보고 사니까 이렇게 편하네그려…. 아마 눈 뜬 자네들은 모를 거야…. 껄껄껄."

"허허, 그거 모르는 소리 마시게. 우리 부부처럼 일심동체로 사는 부부도 세상에 드물 거야…. 온전히 둘이서 한 마음 한 몸이니까…. 허허, 내가 눈은 멀었어도 볼 건 다 본다구. 몸 전체로 보니까…."

언젠가는 무위사(無爲寺) 극락보전의 벽화 이야기를 구수하게 들려주기도 했다.

"강원도 경포대 근방에 무위사라는 절이 있는데, 절집 분위기가 정말 좋아요. 봄이면 절집 주변에 배추꽃이 노랗게 하늘거리고…. 신라시대에 창건돼 도선국사(道詵國師)가 중창했고, 가지산문(迦智山門)의 선각국사(先覺國師)가 머물렀다는 명찰(名刹)이지…. 거기 극락보전(極樂寶殿) 안에 있는 벽화들이

유명한데…. 왜 유명한고 허니 이 아름다운 벽화에는 전해 오는
이야기가 있어요. 무슨 이야긴고 허니….

극락보전을 짓고 난 뒤 얼마 지나지 않아 한 노인이 찾아와서는
법당에 벽화를 그릴 것이니 사십구 일 동안 절대로 법당 안을
들여다보지 말 것을 당부했어요. 그런데 주지 스님은 노인이 과연
벽화를 잘 그리는지 궁금증을 참지 못하고, 마지막 사십구 일이
되는 날 문에 작은 구멍을 뚫어 법당 안을 몰래 들여다보고 만
거야.

그런데 법당 안에는 파랑새 한 마리가 붓을 입에 물고 날아다니며
그림을 그리고 있었다지. 파랑새가 말이야! 놀란 주지 스님이 문을
열고 들어가자, 마지막으로 관음보살의 눈동자를 그리고 있던
파랑새가 입에 붓을 문 채 포르르 날아가 버리고 말았지. 그래서
극락보전의 벽화 속 관음보살에는 눈동자가 없다는 거야. 허허…
그림이라는 게 그렇다니까. 그림이라는 게….”

백 화백은 다시 태어난 게 틀림없었다. 그의 표현대로 어둠이
깊을수록 빛은 선명하고 맑아지는 법인가. 누군가는 그것을 감히
부활이라고 조심스럽게 말했다.

그는 더 이상 절망의 수렁에서 허우적거리지 않고, 굳건히 새 삶을
세워 나가기 시작했다. 우선, 시를 쓰기 시작했다. 그가 구술하면
부인이 받아썼다. 그렇게 많은 시를 썼다. 문학적으로는 어떤
수준인지 모르겠지만, 어쨌거나 그의 시는 쉽게 읽혀서 좋았다.
있는 그대로 꾸미지 않고 토해냈기에 싱싱하게 살아 숨 쉬는
느낌이었다.

눈이 먼 백광명 화백은 시 외에도 자신의 심경을 담담히 적은 글들을 신문이나 잡지에 발표하기도 했다. 그의 글은 자신이 겪는 마음고생을 꾸밈없이 보여 주었고, 때때로 눈 뜬 사람들이 보지 못하는 세계를 보여 주기도 했다. 예를 들어 이런 글도 있었다.

재미있는 문제들

―한 시인이 자기만이 아는 암호문자로 많은 시를 쓰고 죽어 갔다. 무엇인지 알 수 없는 많은 글들도 예술인가?

―한 예술가가 산속에 묻혀 많은 작품을 제작했다. 하산할 때, 그는 자기 작품을 모두 불살랐다. 지금은 재가 되어 버린 것들도 작품인가? 전설로만 남아 있는 솔거의 그림을 우리는 어떻게 평가해야 할 것인가?

―고려시대 많은 도공들이 비법을 안고 죽어 갔다. 한 늙은 도공은 너무 늙어서 도자기를 만들 수 없다. 그러나 그의 가슴에는 빛나는 도자기들이 가득 차 있다. 그 가슴속에 들어 있는 많은 도자기도 그의 작품인가?

―나는 장님 화가다. 화가이기를 원하지만 앞을 보지 못한다. 만약 내가 그림을 그린다면 그것이 온전히 나의 작품일 수 있을까?

그러나, 막상 백 화백이 그림을 그리기 시작한 것은 그로부터 훨씬 후의 일이었다.

그동안 우리 동네 사람들은 어떻게 하면 백 화백을 도울 수

있을까를 의논하기 위해 기회가 있을 때마다 반상회를 열어
왔었다. 빈번히 여러 가지 의견이 나왔지만 이렇다 할 결론을
얻지는 못했다.

그러다가 어렵게 결론을 하나 얻었다.

누군가가 장 아무개라는 사람이 쓴『거리의 미술』이라는
책을 읽고, 우리도 백 화백에게 멋진 벽화를 하나 부탁하면
어떻겠느냐는 의견을 냈고, 우리 모두 그러는 게 좋겠다고 의견을
모았다.

또 다른 사람은 신문기사 하나를 오려 왔는데, 거기에는 눈이 거의
안 보이는 상태에서 그림을 그려 주목받는 여자 아이를 소개하는
기사가 크게 실려 있었다.

물론, 우리의 주 목적은 백 화백이 다시 그림을 그리도록 계기를
만들어 보자는 데 있었다. 그리고 우리의 바람은 성공했다.

그렇게 해서 우리의 백 화백은 무미건조하고 거친 아파트
담벽에다 그림을 그리기 시작했다.

남편이 큰 붓에다 붉은색을 듬뿍 찍어 달라고 하면 부인이 그대로
따르는 부부의 공동작업이 시작되었다. 남편이 온 힘을 쏟아
마음의 눈으로 형태를 그리고, 그 속을 가을 하늘처럼 투명한
푸른색으로 메워 달라고 하면, 부인이 시키는 대로 했다.

아름답지만 처절한 광경이었다.

눈앞에 선명하게 보이는 이미지를 보이지 않는 벽면에 남김없이
그려내기 위해서 백 화백은 하루에도 몇 번씩이나 절망하곤 했다.

아무리 애를 쓰며 더듬어 봐도 색채만은 만질 수가 없었다. 정말

얼마나 크나큰 절망이었을까.

그럴 때마다 그는 어린아이처럼 목 놓아 끄억끄억 울었다. 그리곤
어린아이가 막 첫걸음을 떼어 놓을 때처럼 허우적거리며 입을
굳게 다물었다. 그 모습이 너무 안타까워 부인은 터지는 가슴을
어쩌지 못해 소리 죽여 흐느꼈다.

우리 동네 식구들은 그 시(詩)를 지켜보았다. 울먹이며
지켜보았다. 이겨라, 이겨라… 속으로 속으로 얼마나 소리쳤는지
모른다.

그러는 동안, 마음으로 그리는 그림은 하루하루 꼴을 이루어
나갔다. 마구 뒤헝클어진 색채 더미 속에서 빛들이 뻗어 나오고
있었다. 보아라, 여기 한 사람이 거듭 태어난다, 여명처럼 빛으로
태어난다!

이른 새벽부터 밤 늦도록 백 화백 부부는 미친듯이 그렸다. 때론
울다가 그리고, 때론 그리다가 울고… 그렇게 벽화에 매달렸다.
장님 화가가 벽화를 그린다는 소문이 어느새 퍼졌는지 티브이
카메라들이 기승을 부려댔지만, 부부는 그저 그림에만 몰두했다.

"여보, 색깔도 만져 보고 구별할 수 있었으면 좋겠어…."

그리고 백 일째 되는 날, 빛은 온누리에 퍼졌다. 백 화백은 붓을
놓았다.

"여보게 임자, 그림이 제대로 되었는지 모르겠구먼…. 임자
보기에 어때?"

"어휴, 그런 걸 내가 어찌 알아요…. 그거야 당신이 아시지…."

"그것 참, 눈이 머니까 더 잘 보이는구먼, 그래! 보이기는

보이는데….”

“그림이… 참 보기 좋아요.”

“당신이 그렸으니 그렇지.”

“에그머니나, 내가 그리다니요!”

“아냐, 이건 당신 작품이야! 당신 작품….”

그리고, 백 화백은 오랫동안 앓아누웠다. 그러나 끝끝내 붓을
놓지 않았다. 많은 그림을 그렸다. 그 결과가 바로 이번 전시회인
것이다.

주인공은 끝내 전시장에 나타나지 않았다. 그때 백 화백 부부는
드넓은 그랜드캐니언의 황혼을 황홀한 듯 응시하고 있었다.

“여보, 좋은 생각이 났어요….”

“무슨 생각?”

“색깔은 왜 만질 수 없을까라고 하셨죠? 그래서 생각해 봤는데요.
색깔마다 물감의 질감을 다르게 만들면, 만져 보고 색을 구분할 수
있지 않을까요? 점자처럼 촉감으로 말이에요….”

“정말 그렇게 하면 되겠네! 어떻게 그런 좋은 생각이?”

“박수근 그림을 보다가 문득…. 그 양반 그림이 두껍고
우둘투둘하잖아요. 그런 그림이라면 손으로 더듬어서 색깔을
구분할 수 있겠다 그런 생각이 들었어요.”

“그럴듯하군…. 그런데 말이야…. 그렇게 되면, 자꾸 만져 보고
확인하고 싶어지고… 그러는 동안에 마음의 눈이 어두워지는 건
아닐까?”

"그래도… 작가인 당신이 그린 그림을 직접 확인하는 게 좋지 않아요?"

"그거야 당신이 해 주면 되지…."

"내가요?"

"그래, 당신이…."

보아라, 저기 태초의 빛이 땅속으로 스며들고 있다.

"노을이 아주 곱구먼."

백 화백이 혼잣말처럼 중얼거렸다.

미인의 기준

사람들은 누구나 아름다워지기를 원한다. 여성들의 소망은 한층
간절하다. 한 연구에 따르면 자신이 아름답다고 생각하는 여성은
사 퍼센트밖에 안 된다고 한다. 그래서 영화나 텔레비전에 나오는
환상적인 미인을 닮고 싶어한다. 그런데 사실은 그런 미인들도
외모 콤플렉스를 가지고 있다니 참 딱한 노릇이다.

미의 기준은 시대에 따라 달라진다. 지역에 따라서도 달라서, 어떤
집단에서만 존재하는 미의 기준이 있었다.

끔찍한 경우도 적지 않다. 예를 들어, 편두풍습(褊頭風習)이나
중국의 전족, 허리 졸라매기, 태국과 미얀마에 사는 카렌족
여성들의 목 길이 늘이기 등등….『삼국지(三國志)』「위서(魏書)」
'동이전(東夷傳)'에 따르면, 옛날 가야 사람들은 어린아이를
낳으면 돌로 머리를 눌러놨다고 한다. 머리가 납작해야
미인이라고 생각했기 때문이다. 이런 풍습은 유럽, 아시아,
아프리카의 넓은 지역에서 행해졌던 것인데, 프랑스, 인도네시아,
북아프리카 등 일부 지역에서는 이십세기 초까지 행해졌다고
한다. 그런가 하면, 십육세기에서 십팔세기까지의 유럽에서는
여성들 사이에 가는 허리가 유행했었다. 그래서 어릴 때부터
코르셋을 착용하여 허리를 가늘게 했는데, 심지어 허리둘레가
십오 인치 이하인 사람들도 있었다고 한다.

지금 우리 시대 미인의 기준은 기다랗고 삐쩍 마른 몸매에 얼굴은

조막만 하고, 나올 데는 나오고 들어갈 데는 들어가야 한다… 뭐 그런 것. 이른바 쭉쭉빵빵!

하지만, 바로 얼마 전까지만 해도 부잣집 맏며느리감은 달덩이처럼 복스러워야 했다. 초승달이 아니라 둥그런 보름달. 불과 얼마 사이에 달덩이 미인이 말라깽이 수수깡 미인으로 바뀐 것이다.

북한에서는 아직도 이런 기준이 살아 있는 모양이다. 북한에서 '미녀' 소리를 듣기 위해선 보름달처럼 크고 동그란 얼굴에 통통한 몸매를 가져야 한다고 한다. 특히 얼굴이 작은 여성은 '추녀(醜女)'라는 말을 듣기도 하며, 날렵한 턱선은 '가난의 상징'으로 여겨진다고 한다. 또 북한에서는 가슴이 크면 미인의 조건에서 벗어나는데, 가슴이 큰 여성은 정숙한 인상이 덜하고, 바람둥이로 오해받을 수 있다고 생각해 작은 가슴을 선호한다고. 그래서 가슴이 크면 부끄러워서 꽁꽁 감추고 다닌다는 것이 탈북 여성의 증언이다. 남한과는 아주 딴판이다. 손바닥만 한 나라에서 이렇게도 다르다.

절세미인을 닮고 싶어하는 욕망은 지금이나 옛날이나 똑같은 모양이다. 잘 알려진 대로, 오천 년 중국 역사에서 유명한 사대 미녀로 서시(西施), 왕소군(王昭君), 초선(貂蟬), 양귀비(楊貴妃)를 꼽는다. 춘추시대 말엽 월(越)나라의 왕 구천(句踐)이 미인계를 쓰려고 오(吳)나라의 왕 부차(夫差)에게 바친 서시, 한(漢)나라의 원제(元帝)가 흉노(匈奴)와의 평화를 위해 흉노족에게 시집보냈던 궁녀 왕소군, 삼국 시기

동한(東漢)의 왕위를 넘보는 간신 동탁(董卓)을 제거하기 위해
그의 양아들 여포(呂布)와의 관계를 이간하기 위해 파견되었던
초선, 미모에 반해 당(唐)나라의 현종(玄宗) 황제가 후궁으로
삼은 며느리 양귀비.

이 중에서도 대표적인 절세미인으로 서시와 양귀비를 꼽을 수
있겠는데, 두 사람의 생김새는 대조적이었던 모양이다. 서시는
가냘픈 코스모스처럼 한들거리는 말라깽이 미인이었고, 양귀비는
모란꽃처럼 통통한 미인이었던 모양이다. 여러 가지 전해 오는
기록이나 이야기로 미루어 보면 그렇다.

중국 역사상 최고의 미녀라는 평가를 받는 서시에 대해서는
많은 전설과 이야기가 전해 온다. 서시는 미모가 출중하고
천품(天稟)이 탁월하여 '침어(沈魚)'라는 칭호를 얻기도
했다. 서시가 강가에 서 있는데 그녀의 아름다운 모습이 맑은
강물에 비추자 물고기가 그 모습을 보고 도취되어 헤엄치는
것도 잊어버리고 구경하다가 점점 강바닥으로 가라앉았다는
이야기에서 유래되었다.

서시의 얼굴이 얼마나 예뻤던지, 미인계를 쓰고자 했던 월나라
왕 구천의 모사 범려(范蠡)가 서시를 궁중으로 불렀을 때, 그녀를
한 번이라도 보고자 하는 구경꾼들이 구름처럼 몰려드는 바람에
서시를 태운 수레가 길이 막혀 도저히 앞으로 나아갈 수 없을
정도였다고 한다. 사흘 만에 겨우 궁전에 도착했는데, 그녀를 본
궁전의 경비병이 그 아름다움에 빠져 기절했다는 일화도 전해
온다.

또 서시는 가슴앓이 또는 위장병으로 항상 미간을 찌푸리고
있었다는데, 그 모습마저 사람을 황홀케 했다고 한다. 밀려오는
고통으로 인해 미간을 찡그리고, 한 손으로는 볼을 만지고 다른
손으로는 가슴을 쓸어내리곤 하는 모습이 얼마나 매력적이었는지
오가는 사람들이 걸음을 멈추고 그녀를 바라보았다는 것이다.
그 당시 여자들이 자기도 서시처럼 미인이 되고 싶어서, 서시의
몸치장하는 방법, 식습관, 신발, 행동 등을 그대로 따라하느라고
난리였다고 한다. 동서효빈(東西效嚬)이라는 고사성어도 그래서
생겨난 것이다.

이에 비해, 또 하나의 경국지색이었던 양귀비(719-756)는
날씬하기보다 통통한 미인이었다고 전한다. 시인 이백(李白)은
그녀를 활짝 핀 모란에 비유했고, 꽃이 양귀비를 보고 부끄러워
꽃잎을 닫았다는 이야기도 전해 온다. 몸무게가 칠십오 킬로그램
정도였다는 추측도 있는데, 그건 잘 모르겠다. 아무튼 통통한
몸매에 작은 발로 뒤뚱거리며 걷는 모습이 매혹적이었다는
이야기가 전해 오는 걸 보면 글래머형 미인이었던 것 같다.
왕소군의 이야기도 빼놓을 수 없는데, 여기에서는 그 당시
화가들의 지위나 역할도 짐작할 수 있어 꽤 흥미롭다.

전한(前漢)의 원제(元帝, BC 48-33) 때, 흉노(匈奴)의 왕이
미인을 보내라고 요구해 왔다. 원제는 후궁 중에서 한 사람을 골라
보내려 했으나, 후궁이 너무 많아서 누구를 보내야 할지 판단할
수가 없었다.

그래서 각자 초상화를 제출하게 하여 그것으로 뽑기로 했다.
요즈음으로 말하자면 사진선고(寫眞選考)인 셈이다.
왜 초상화를 제출하라는 것인지를 모르는 후궁들은, 화가들에게
뇌물을 주어 조금이라도 예쁘게 그려지려고 애를 썼다.
후궁 중에 왕소군이라는 미인이 있었는데, 그야말로 최고의
미인이었다. 마음도 아름답고 정직한 왕소군은 뇌물을 쓰지
않았기 때문에 제일 밉게 그려지고 말았다. 이런 사실을 모르는
원제는 초상화에 의한 선발 결과 제일 밉게 그려진 왕소군을
흉노에게 보내도록 결정했다.
그러나 왕은 이별의 잔을 내리는 순간 놀랄 수밖에 없었다.
초상화와는 전혀 닮지 않은 대단한 미인이 아닌가! 왕은 잘못을
뉘우쳤으나 이미 흉노에게 통보를 해 놓았으니 이제 와서 변경할
수는 없었다.
크게 노한 원제가 조사를 시켜 보니 뇌물 때문에 일이 그렇게
된지라, 궁정화가 모연수(毛延壽) 이하 수백 명의 화가를 시장의
광장에 끌어내어 목을 베었다.
—고스기 가즈오, 『중국미술사』 중에서

왕소군의 신세도 불쌍하지만, 뇌물 먹고 나쁜 짓 했다가
무더기로 목이 날아간 화가들의 신세도 참으로 처량하다. 그
당시 화가들은 요즘으로 말하자면 카메라맨 같은 일도 담당했던
셈이다. 그나저나 왕소군이라는 미인이 말라깽이였는지 글래머
형이었는지는 기록이 없어서 잘 모르겠다.

아무튼 이렇게 시대에 따라, 지역에 따라 미인을 보는 눈이 달라진다. 서양식으로 말하자면 매릴린 먼로와 오드리 헵번 같은 식이랄까.

서양의 대표 미인인 클레오파트라도 오동통한 편이었던 것 같다. 물론 여러 가지 학설이 있지만…. 서양미술에 등장하는 미인들은 대개 몸매가 풍성한 여인들이다. 뚱뚱하지는 않더라도, 요새 미인처럼 피골이 상접한 말라깽이는 거의 없다. 요새 기준으로 보자면 그런 용모로 미인대회 같은 덴 출전할 꿈도 못 꾸지 않을까.

이렇게 시대나 사람들의 기호에 따라 미의 기준도 달라지는데, 이런 변화를 그저 '유행의 변천'이라고 단순하게 말해 버릴 수 없는 경우가 많다. 한 시대의 '미의 기준'에는 시대정신이 스며 있기 때문이다. 미술작품의 경우 더욱 그렇다. 오늘날에는 심플한 아름다움을 높게 평가하지만, 옛 시절에는 아르 데코처럼 복잡다단하고 요란한 장식이 크게 유행했다. 시대에 따라, 사회적 환경에 따라 조형 감각이 이렇게 달라지는 것이다. 고려청자의 아름다움과 이조백자의 멋이 다르듯이. 다르지만 둘 다 훌륭하듯이.

그러므로 미술작품을 볼 때도 그런 점을 감안해야 한다. 아마 옛날 사람들이 현대의 표현주의나 추상 작품들을 본다면 저게 무슨 미술이냐며 기겁을 했을 것이다. 멀리 갈 것도 없다, 히틀러도 표현주의 작품이나 추상화를 '퇴폐미술'이라고 낙인찍었으니…. 언젠가는 오동통하고 풍만한 몸매가 미인으로 평가되는 시대가

다시 올지도 모를 일이다. 유행이란 돌고 도는 거라니까. 하지만 그때까지 다이어트 안 하고 기다리긴 어렵겠지, 아무래도.

"아름다움은 뼈를 깎는 고통을 통해 태어난다"는 진리의 말씀이 성형수술을 말하는 것이 될 줄이야!

미술가는 별종인가

미술작품을 사랑하다 보면 자연히 작가에 대해서 더 깊이 알고
싶어진다. 연애를 하면 상대방의 모든 것이 궁금해지는 것과
비슷한 이치다. 그래서 자기가 좋아하는 작가를 다룬 영화나 연극,
소설을 만나면 무척이나 반갑다.

미술가를 주인공으로 한 영화나 소설은 참 많다. 드라마나 연극도
많다. 미술가들의 삶이 그만큼 드라마틱한 일화로 채색되었기
때문일 것이다. 그 바람에 신화 속에 가려져 제 모습이 제대로 안
보이는 작가도 물론 많지만.

영화로 얼핏 생각나는 것만 꼽아 봐도 로트레크를 그린 영화로 존
휴스턴이 감독한 1952년 작 〈물랑루즈〉와 2001년에 만든 니콜
키드먼 주연의 〈물랑루즈〉, 모딜리아니를 묘사한 앤디 가르시아
주연의 〈모딜리아니〉, 커크 더글라스가 고흐로 나오고 앤서니
퀸이 고갱으로 나온 〈열정의 랩소디〉, 잭슨 폴록을 그린 〈폴록〉,
멕시코의 여류화가 〈프리다 칼로〉, 화가 줄리언 슈나벨이 감독한
〈바스키아〉… 그리고 우리나라의 〈취화선〉, 신윤복을 여자로
설정한 텔레비전 드라마 〈바람의 화원〉 등. 그 밖에 주인공을
화가로 설정한 작품은 굉장히 많다.

연극에서도 이중섭을 그린 「길 떠나는 가족」, 여류화가 나혜석을
그린 작품 등이 있으며 마크 로스코의 철학적인 작품을 연극으로
만든 「레드」도 우리나라에서 공연되었다.

화가의 삶을 그린 소설 작품은 이보다 훨씬 더 많고 다양하다.
고갱을 그린 서머싯 몸의『달과 6펜스』, 역시 고갱의 타이티
생활을 묘사한 마리오 바르가스 요사의『천국은 다른 곳에』
등등. 노벨문학상 수상작가인 오르한 파묵의『내 이름은 빨강』도
빼어난 미술 소설이다.

그런데 이상하게도 이런 작품에서 그려진 화가들의 모습은
정상적 생활인이기보다 별종으로 그려지는 경우가 많다. 특히
영화나 드라마에서 더 그렇다. 물론 다 그런 것은 아니지만.
흥미 위주로 재미있게 만들기 위해서 그랬겠지만, 무슨 놈의
화가가 그림은 안 그리고 허구한 날 술 마시고 떠들어 대고 줄담배
피워 대고 연애질만 하는지…. 그런 모습을 천연덕스럽게 그리고,
그걸 낭만이라고 부른다.

그걸 보는 일반(?) 사람들은 '아, 예술가란 인종들은 저렇게
사는구나. 저렇게 살 수도 있는 거로구나' 그렇게 생각하게 된다.
그러니 보통 사람들은 예술가라면 딴 세상에서 온 별종이거나
괴짜, 기인 정도로 여길 수밖에. 예나 지금이나 비슷한 것 같다. 그
바람에 숱한 신화가 만들어지고, 그 덕에 그 사람이 유명해지기도
한다.

미국 작가 커트 보네거트(Kurt Vonnegut)라는 이가 이런 말을
했다. "만일 부모에게 치명적인 상처를 주고 싶은데, 게이가 될
배짱이 없다면 예술을 하는 게 좋다"라고.

화가 한운성의 글 한 토막을 소개한다. 일반인(?)들이 화가를
어떻게 보는가에 대해 재미있게 쓴 것으로, 낄낄거리며 읽으면서

공감하게 되는 글이다.

총각 시절에 부모의 성화로 몇 번인가 선을 본 적이 있다.
상대방이 그림을 그린다는 것을 알고 온 저쪽의 질문은 대개
이렇게 시작된다.
"아침 몇 시에 일어나세요?"
"아침 식사는 하시나요?"
"술 좋아하세요?" 식이다.
언제까지나 화가는 정오를 간신히 넘겨 지난밤의 술로 '쩔은'
배를 움켜쥐고 간신히 화장실을 찾아가 세수를 하는 둥 마는 둥,
이를 닦는 둥 마는 둥, 덥수룩한 수염에 아침 겸 점심을 수프나
라면으로 때우고 진한 블랙커피에 줄담배를 두세 대 피우고
화실로 건너가, 어제 늦도록까지 어두운 조명 속에서 그렸을
때는 그렇게 아름답게 보이던 화면 속의 여인이 눈부신 창밖의
햇살 밑에서 보니 핏기 없이 죽은 얼굴이라, 그 순간 좌절감에 못
이겨 캔버스를 집어 내동댕이치고 이젤을 걷어차 버린 후 새로운
모델을 찾아 빛 바랜 모자를 뒤집어쓰고 단골 카페를 향하여
삐걱거리는 이층의 좁고 악취 나는 층계를 올라가야만 하는가?
— 한운성, 『환쟁이 송(頌)』 중에서

그야 물론 미술가가 회사원이나 공무원 같을 수야 없는 노릇이다.
그래서는 안 된다. '범생이'가 빼어난 예술가가 되기는 낙타가
바늘구멍을 지나기보다도 어려운 일일지도 모른다. 하긴, 요새는

미술가들이 너무나 약삭빠르게 굴며, 회사원이나 공무원, 아니면 기능공처럼 되어서 문제라고 걱정하는 사람이 많지만… 오히려 너무 얌전해서 문제라고 한탄한다. "공무원은 영혼이 없다"는 자조나, 언론계에서 "기자는 없고 월급쟁이만 남았다"라고 한탄하는 것처럼….

지금은 세계무대에서 대가로 대접받는 화가 이우환은 자라면서 "그림은 사내대장부가 할 일이 아니다"라는 말을 귀에 못 박히도록 들었다고 한다. 한 인터뷰에서는 이렇게 털어놓기도 했다.

화가로서 자부심이 없다고 하면 거짓말이지만, 지금까지도 그림을 그린다는 사실이 콤플렉스다. 그림을 그리면서 즐겁다고 생각해 본 적은 별로 없었다. 단, 기왕 시작한 거, 열심히는 했다. 그걸 무기로 삼아 세계무대에서 살아남기 위해 싸웠다.

세계적인 대가가 그림을 그린다는 사실이 콤플렉스라고 말하다니 정말 뜻밖이다. 그만큼 절실한 고백이겠지만.

지독한 가난도 빼놓을 수 없는 이야깃거리 중의 하나다. 예나 지금이나 작품만 해서는 먹고 살 수가 없는 것이 현실이니 그럴 수밖에.

고흐가 동생 테오에게 보낸 편지에는 돈 얘기가 많이 나온다.

나를 먹여 살리느라 너는 늘 가난하게 지냈겠지. 네가 보내준 돈은

꼭 갚겠다. 안 되면 내 영혼을 주겠다.

영혼을 주겠다니, 눈물 난다. 미술뿐 아니라 다른 예술 분야도
형편은 비슷하다. 우리나라만 그런 것이 아니고, 부자나라라는
미국에서도 그렇고, 다른 나라들도 마찬가지다. 나라나 사회가
먹여 살려 주면 좋겠는데, 그게 말처럼 간단한 일이 아니다.
문화체육관광부가 삼 년마다 실시하는 문화예술인 실태조사
결과라는 것을 볼 때마다 서글프고 미안해진다. 민망하고 화가
난다. 조사대상은 문학, 미술, 연극, 대중예술 등 열 개 분야
종사자들이라는데, 문화예술 활동으로는 수입이 거의 없거나,
수입으로는 최저 생활이 어렵다는 응답자가 상당수를 차지한다.
문화예술 종사자들의 가난이 점점 심해지고 있는 것이다.
오죽하면 생활고로 자살을 할까. 이런 문제를 다룬 어느 신문
칼럼의 제목은 「예술가의 가난은 필연인가」였다.
고용환경이 불안하고 경제적 어려움을 겪는 문학, 미술, 사진,
건축, 국악, 무용, 연극, 연예, 영화 분야의 가난한 예술인들을
지원하기 위한 '예술인 복지법' 이른바 '최고은 법'이 2011년 11월
17일부터 시행되고 있지만, 기준이 모호하고 기대에 못 미친다는
목소리가 높다는 기사도 읽었다. 지원을 받기 위해서는 예술인
복지법 시행규칙 기준에 따라 예술인임을 증명해야 한다는데…
그것 참, 예술가에 무슨 면허증이 있는 것도 아니고….
생존을 위해 예술가들이 벌이는 시위 현장에서 나오는 구호가
너무나 가슴 아파서 눈물이 날 지경이다. "예술가도 노동자다. 밥

먹고 예술하자."

그럼에도 불구하고, 젊은이들은 문화예술계로 구름처럼 모여들고
있고, 해마다 수많은 대학에서 수많은 문화·예술가 지망생들을
쏟아내고 있고, 문화예술과 관련된 일자리에는 고학력
지원자들이 넘쳐난다.

한국 문화예술의 숙제인 공급과잉 문제는… 지망생들이 예술에
대한 막연한 낙관주의에서 벗어나는 것에서 출발해야 한다.
전체 교육과정을 통해 문화예술이야말로 대표적인 승자독식의
세계로서 비장한 각오가 필요한 곳임을 깨닫게 하는 일이
중요하다. 재능이 없는 학생들에겐 아쉽지만 다른 길을 찾도록 해
주는 여과 기능이 일찍 작동하도록 해야 한다. 현실이 바로 보이면
예술가의 가난은 필연의 결과가 아닐 수 있다.
―홍찬식, 「예술가의 가난은 필연인가」 중에서

그렇다고 젊은이들에게 문화예술을 꿈꾸지 말라고 할 수도 없는
일이니 대신 도산(島山) 선생의 말씀을 전하고 싶다.
도산의 큰아들 필립이 할리우드 영화배우가 되겠다고 하자
동지들 사이에 난리가 났다. "우리 민족지도자의 장남이
천한 광대가 되겠다니, 절대 안 될 말이요. 반드시 말리셔야
합니다"라고 목청을 높였다. 그때 도산 선생께서 이렇게
말씀하셨다.

나는 네가 영화에 나가는 것을 반대하지는 않는다. 오직 진실한 인물이 되어라. 영화도 예술이므로 하려면 최선을 다하라는 것이 나의 부탁이다.

그 말씀을 가슴에 새기고 항상 최선을 다한 필립 안은 할리우드의 유명 배우로 우뚝 섰다. 참고로, 도산께서 맏아들 이름을 필립(必立)이라 지으신 것은 반드시 나라의 독립을 이루겠다는 뜻을 담은 것이라고 한다.
그럼에도 불구하고, 오늘날의 화가들은 옛날 화가들에 비하면 그래도 대접을 받는 편이다. 가난하기는 해도, 단순한 기능공이 아니라 예술가라는 자부심도 있고, 그런 대접은 받으니까.
옛날에는 어떠했는지, 당(唐)나라의 기록을 하나 살펴본다.

염립본(閻立本)이라는 화가는 당대의 명화가로 태종(太宗) 때는 대신에까지 올랐다.
어느 날, 태종이 연못가에 진기한 새가 있는 것을 보고 염립본에게 명해 사생(寫生)시키려 했다. 그러자 시신(侍臣) 한 사람이 이미 상당한 고관이었던 그를 "화사(畵師) 염립본! 화사 염립본!"이라고 큰 소리로 불렀다.
염립본은 군신들이 보는 앞에서 새에게 기어가 사생을 했다.
그러나 집에 돌아와 '화사 염립본'이라고 불린 것을 매우 분해하며, 손자 대까지 그림만은 못 하도록 유언하리라고 한탄했다고 한다.

(…) '화사'라고 불리운 것을 굴욕으로 느낀 사실에서, 당시
화가들이 사회적으로 낮은 지위에 있었음을 알 수 있다.
화가가 화공(畫工), 즉 직인(職人)이 아니고 예술가로서 사회적
존경을 받게 된 것은 당대 중기 이후의 일일 것이다. 그런 기운을
양성한 것은 화가이면서 대신(大臣)이기도 했던 염립본이나,
상서성(尙書省) 대신이며 남화(南畵) 문인화(文人畵)의 원조가
된 왕유(王維) 등의 존재가 큰 역할을 했음에 틀림없다.
— 고스기 가즈오,『중국미술사』 중에서

우리나라에서 화가가 예술가로 대접을 받기 시작한 것은
언제쯤이었을까. 아마 제대로 대접받은 것은 그다지 오래되지
않을 것이다. 지금도 물론 그렇지만. 예를 들어, 미술가 중에
문화부장관을 한 사람이 있는가. 영화감독도 문화부장관을
했고, 문인도 있었고, 연극배우는 두 사람이나 장관을 했는데….
국회의원으로는 아주 오래전에 비례대표로 의원 감투를 썼던
서예가 손재형 정도가 있는 것 같고…. 물론 감투가 중요하다는
이야기는 결코 아니다. 미술가 대접이 그렇다는 이야기다.

미술과 돈

전직 대통령의 추징금과 비자금을 수사하는 중에 고가의
미술품이 무더기로 쏟아져 나왔다는 이야기로 한동안 떠들썩했다.
그림이 검은돈을 숨기거나, 비자금을 마련하는 수단으로 쓰이고,
세금을 빼먹는 좋은 방법으로 악용된다는 이야기는 어제 오늘의
일이 아니지만, 미술을 사랑하는 사람들에게는 참으로 슬픈
이야기다.

신문에 실린 기사를 보면 우리 사회가 미술을 어떻게 생각하고
대접하고 있는지를 알 수 있다. 지금은 문화면이 따로 있어서
그나마 깊이있는 미술기사도 가끔 실려 다행이지만, 아직도
미술기사가 사회면에 실리는 경우는 아주 드물다. 사회면에
미술기사가 실리는 경우란 몇 가지밖에 없다. 비자금이나
탈세를 위해 그림을 이용한 사건, 아무개의 그림이 얼마에
팔렸다, 누구의 무슨 그림이 어디서 감쪽같이 도난당했다,
올해 가장 비싸게 팔린 작가는 아무아무개다, 아무개의 작품이
위작소동으로 난리다, 작가 아무개가 졸지에 세상을 떠났다…
이런 기사들이다. 그 대부분은 돈과 얽힌 이야기들이다.

파블로 피카소의 초상화 한 점이 1억 5,500만 달러(약
1,721억원)라는 기록적인 가격에 한 헤지펀드 매니저에게 팔렸다.

『뉴욕 포스트』와『워싱턴 포스트』등 외신은 27일 피카소가 연인
마리-테레즈 발터를 모델로 그린 유화 〈꿈(Le Reve)〉을 헤지펀드
매니저인 스티브 코언이 카지노 재벌인 스티브 윈에게서
사들였다고 보도했다. 거래 가격은 스페인 출신 화가인 피카소의
작품 가운데 최고액이다.
—『연합뉴스』, 2013년 3월 27일자 기사 중에서

박수근 화백의 그림 〈다섯 명의 앉은 사람들〉이 오늘 뉴욕
크리스티 경매에서 71만 달러에 낙찰됐습니다.
오늘 오후 2시 뉴욕 크리스티 경매장에서 열린 '일본 및 한국작품'
경매에서 박수근 화백이 그린 〈다섯 명의 앉은 사람들〉은 71만
1,750달러, 김환기 화백의 그림 〈달항아리와 벚꽃〉은 66만
3,750달러에 낙찰됐습니다. 또 이조백자 한 점은 무려 120만
3,750달러에 낙찰됐습니다.
—『시크릿 오브 코리아』, 2013년 3월 20일자 기사 중에서

모두 돈 이야기다. 그러니까 우리 사회는 미술을 상품이나
물건으로만 보는 것이다. 날이 갈수록 그런 경향이 강해지고
있으니 심각한 문제다. 아무리 돈이 모든 것을 말해 주는
황금만능의 세상이라지만 이건 어딘지…. 아무리 그래도 미술이
단순한 상품으로 전락해서야….
위에 인용한 피카소 작품 기사에 등장하는 카지노 재벌 스티브
윈(Steve Wynn)은 미술작품 수집의 큰손으로 유명한

인물이다. 라스베이거스에 있는 자신의 호텔에 르누아르, 고흐, 고갱, 브란쿠시, 피카소, 폴록 등의 작품을 전시한 순수미술 갤러리를 개장했을 정도다. 그런데 이 사람은 어렸을 때부터 망막색소변성증이라는 불치의 병을 앓고 있어서 거의 아무것도 볼 수 없다고 한다. 이 사람이 피카소의 작품을 보여 주며 자랑하다가 팔꿈치로 쳐서 망가트린 일이 있는데, 그것도 눈이 잘 안 보이기 때문이었다는 것이다. 제대로 보지도 못하는 사람이 어째서 미술작품 수집에 열을 올리는 걸까.

미술과 돈의 관계에는 근본적인 문제들이 깔려 있다. 돈이 미술의 존재방식 자체를 바꿔 버리기도 한다.

일반인들에게 미술작품을 감상하는 영광스러운 기회가 베풀어지기(?) 이전에 이미 미술품을 사고팔아 이득을 취하는 제도가 자리잡았다. 예를 들어 최초의 미술관이라고 일컬어지는 루브르 박물관이 일반인에게 공개된 것이 1793년의 일인데, 그보다 앞선 1766년, 이미 영국 런던에 최초의 미술품 경매회사가 제임스 크리스티(James Christie)에 의해서 설립되었다고 한다. 경매회사가 생기니 화상(畵商)이 미술품을 중개하는 거간꾼으로 끼어들게 되고 그러면서 미술작품을 상업적으로 거래하는 유통구조가 생겨난 것이다. 그 유통구조가 날이 갈수록 커지더니 급기야는 미술을 쥐고 흔드는 권력이 되어 버렸다. 여러 가지로 생각할 점이 많은 일이다.

오늘날의 수집가들은 예술적 가치나 아름다움을 사랑하고 경배하기 위해서 미술작품을 사고파는 것이 아니라, 투자나

투기의 대상으로 여기기 때문에 문제가 한층 심각해진다. 물론
옛날의 수집가들도 단순히 아름다움을 찬양하기 위해 미술품을
소유한 것은 아니지만, 오늘날에는 투기의 양상이 대단히
노골적이다. 단순한 상품이 아니라, 투기의 대상인 것이다.
"현대미술에는 두 유파만이 존재한다. 첫번째가 성장이고,
두번째는 수입이다."
미국 작가 아널드 아우어바흐라는 이가 쓴 공상과학소설에
나오는 말이라는데, 참 극단적이고 듣기 거북하기는 하지만
이 말이 오늘의 현실을 잘 말해 준다. 미술시장에서 오늘날의
미술작품들이 천문학적으로 높은 가격을 유지하는 것도 투기
때문이다. 가격이 안정된 인상파나 거장들의 작품에 비해
현대미술이 큰 이익을 챙기는 데 유리하기 때문이다.
아무튼 오늘날 돈 많은 수집가, 경매회사, 화랑, 미술관… 등으로
잘 짜여진 미술시장은 조금이라도 더 큰 이익을 창출하기 위해
일사분란하게 움직인다. 물론 거기에는 미술가나 평론가도 끼어
있다.

미술은 돈을 매개로 거래된다. 미술이 돈으로 변할 때 각자의
정해진 역할을 수행해야 한다. 미술가는 자신의 미술품을
믿어야 하고, 화랑 운영자는 그것을 시장에 내놓아야 하며,
비평가는 그것을 유명하게 만들어야 하고, 미술관은 그것에 더욱
고상한 성스러움을 부여해야 하며, 수집가는 그에 맞는 가격을
지불해야만 한다. 하지만 금전 문제에서 비밀 유지는 미술 시장의

불문율이다. 이상적 가치를 화폐적 가치로 변환시키는 거래에는 장막이 드리워져 있다.

—피로시카 도시, 『이 그림은 왜 비쌀까』 중에서

이런 구조 덕에 미술가가 부자가 된다면 그야 물론 나쁜 일은 아니다. 물론 돈맛을 보는 것은 극히 일부 작가에 지나지 않겠지만 말이다.

문제는 미술가와 미술이 자본에 종속되기 시작하면 예술의 내용이나 사회적 기능, 존재방식 등도 변할 수밖에 없다는 점이다. 예를 들어, 작가가 화랑의 전속작가가 되면 경제적 안정을 얻을 수는 있지만, 화랑이 작가의 예술세계를 존중해 주기만 하는 건 결코 아니다. 잘 팔리는 그림을 그려야 하고, 주문이 들어오면 그리기 싫은 그림을 그려야 하는 경우도 당연히 생긴다. 세상에 공짜는 없는 법이니까.

자본을 중심으로 한 미술 권력은 마음만 먹으면 자신들이 원하는 작가를 스타로 키울 수 있다. 실제로 그렇게 해야 큰 이익을 챙길 수 있다. 투자 가치가 있다고 여겨지는 작가에게 집중 투자를 하면서 소문을 내고, 어느 정도 크면 이름난 미술관이나 박물관에서 초대 기획전이나 회고전을 열도록 꾸민다. 돈 많은 수집가들이 돈이 아쉬운 미술관이나 박물관의 운영위원인 경우가 많고, 운영위원 같은 직책이 아니더라도 영향력을 발휘할 수 있는 위치에 있기 때문에 가능한 일이다.

미술관이나 박물관에서 대규모 전시를 하는 것은 곧 보증수표나

마찬가지다. '고상한 성스러움을 부여'하는 것이다. 금방 그림값이 올라가고, 작품을 사려는 투기꾼들이 줄을 선다. 당연히 그 미술가는 스타가 된다. 일단 스타가 되고 나면, '무엇을 어떻게 그렸느냐'는 문제가 아니라 '누가 그렸느냐'만이 관심의 대상이 된다. 이렇게 만들어진 스타가 제법 많다. 물론 미술가는 "나는 그저 내 작품을 소신껏 열심히 할 뿐, 출세나 돈에는 관심이 없다"라고 말하겠지만, 그러는 동안에 미술가는 연예인처럼 변해 간다. 앤디 워홀처럼 연예인 이상의 인기를 누린 미술가가 적지 않다.

같은 원리를 적극적으로 활용하면, 수집가나 투자자들이 미술가를 만들어내고 키울 수도 있게 된다. 마치 연예기획사가 연예인을 어렸을 때부터 기획적(?)으로 키우듯이 말이다. 어렸을 때부터 미술가를 키운다.

한동안 폭발적인 인기를 모은 〈나는 가수다〉라는 프로그램이 있었다. 대통령까지 공무원들에게 〈나는 가수다〉를 배우라고 훈시했을 정도로 인기가 대단했다. 그 프로그램을 보면서 문득 엉뚱한 생각이 들었다. 〈나는 화가다〉라는 프로그램을 만들어 보면 어떨까. 쟁쟁한 실력파 화가들을 모셔 놓고, 그림 시합을 한바탕 벌이고, 일반인들이 냉정하게 심사를 하는….

말도 안 된다는 생각이 들기도 했고, 그거 한번 해 볼 만하다는 짓궂은 생각이 들기도 했다. 왜냐하면 아직까지 일반 사람들이 미술작품을 심사해 본 적이 단 한 번도 없었으니까. 지금까지 미술작품의 심사는 오로지 대학교수를 중심으로 한 전문가들의

몫이었다. 아니면 수집가나 미술관, 화랑 등 미술시장의
전유물이었다. 지금은 거의 돈 많은 수집가들이 판단한다.
말하자면 돈이 판결을 내리는 셈이다.

거룩한(?) 미술작품을 감히 일반인이 평가하는 것은 있을 수 없는
일이라는 생각이 바탕에 깔려 있는 것이다. 그러니 한 번쯤은 일반
미술 애호가들에게 평가를 맡겨 보는 것도 의미가 있지 않을까
하는 생각이 든 것이다.

일반인들이 미술작품을 심사한다면 도대체 무슨 기준을 가지고
점수를 매길까. 사실묘사력? 감동? 정서적 울림? 공감도? 새로움?
독창성? 이름값? 인기도?

아니, 미술을 점수 매기고 등수를 매기는 일이 가능하기나 한
걸까. 그림값, 그러니까 돈으로는 얼마든지 등수를 매기는데, 못
할 것도 없지! 그림이란 결국 사람을 위해 존재하는 것 아닌가.
구상작품과 추상화를 한자리에 놓고 심사한다면 얼마나
당황스러울까. 가령 노래의 경우는 한 무대에서 어떤 가수는
재즈풍으로, 어떤 이는 간드러지는 뽕짝으로, 또 어떤 사람은
민요풍으로 불러도 어느 정도까지는 평가가 가능하겠지만,
미술에서도 가능할까.

아니지, 권위를 자랑하는 미술공모전의 심사라는 것도 따지고
보면 결국은 그런 식의 심사 아닌가. 전문가들이 심사를 한다고
해서 공정하다는 보장은 별로 없는 거 아닌가. 툭 하면 터지는
심사 비리라는 것이 그런 점을 증명하는 거 아닌가. 그래서
공모전의 인기가 시들해져 버린 것 아닌가.

별 생각이 다 들었지만, 결론은 '〈나는 화가다〉라는 프로그램은 불가능하다'였다. 왜냐? 어떤 이유에서건 '그런 프로그램에 출연하려는 화가는 거의 없을 것이다'라는 것이 나의 결론이었다. 투자자들에게 매우 유리하게도, 미술에는 어떤 것이 좋은 작품인지를 판가름하는 마땅한 객관적 기준이 없다. 책이나 음반, 음원, 영화, 텔레비전 프로그램 등은 독자나 관객들의 반응이 정확한 숫자로 집계된다. 판매부수, 관객수, 시청률, 밀리언셀러, 천만 관객, 초대박, 국민 드라마…. 냉정하고 비정한 숫자들이다. 물론 그런 수치로 예술을 평가하는 건 말도 안 되는 짓이지만, 아무도 그 수치를 부정하기 어려운 것이 현실이다.

그러나 미술에는 그런 수치마저 없다. 오로지 얼마나 비싸게 팔렸느냐 하는 서열만이 존재한다. 감상자들이 직접 미술작품을 평가하고 그것을 수치화하는 길이 아예 없는 것이다. 오직 미술만이 그런 것이 아닌가 싶다.

얼마나 비싸게 팔리느냐는 오직 거물 수집가와 투자자들이 정한다. 진리는 오직 하나, "돈이 모든 걸 말한다(Money talks)." 오늘날 세계 미술시장에서 가장 막강한 수집가는 아마도 찰스 사치(Charles Saatchi)일 것이다. 영국 현대미술의 성지로 부르는 런던 사치갤러리의 운영자 찰스 사치는 지난 삼십여 년간 데이미언 허스트, 세라 루커스 등 영국 현대미술을 대표하는 작가를 신인시절부터 대거 발굴해 예술적 상업적 성공을 동시에 거둔 인물이다. '찰스 사치가 인정했다'는 사실만으로도 작가의 이름값을 배로 올려놓은 거물이다. 현대미술계는 그를 '가장

탐욕스러운 수집가'로 꼽는 동시에 '영국 미술의 르네상스를
이룩한 미술계의 혜안(慧眼)'이라고 칭송하기도 한다.
그런 사치마저 예술적 미술사적 가치에 대한 논의 없이 작가의
이름이 브랜드화하는 현실을 비판하고, 진정한 감상은 배제된
채 극소수의 허세와 사치만으로 통제할 수 없을 만큼 비대해진
미술계 규모를 염려했다.『가디언』지에 기고한 '미술계의
타락(Vileness of the Art World)'이라는 제목의 글을 통해서
이렇게 독설을 퍼부었다.

—미술계에 종사하는 바이어와 딜러 그 누구도 '좋은 작가와
그렇지 않은 작가를 구분하지 못한다.'
—비엔날레가 신인 작가 발굴의 장에서 멀어진 지는 오래다.
—안목 없는 미술계 종사자들은 자기애 수준에서 자위하는
격이다.

그만큼 미술시장이 심각하게 돈에 오염되었다는 이야기다.
앞에서도 말했지만 오늘날 '순수한 열정만으로 미술사적 가치가
높은 작품과 작가를 찾아 기꺼이 투자하는 사람'을 찾기 힘든
것이 사실이고, '미술사라는 거대 담론에서 벗어나 개인적 취향에
부합하는 작품을 찾아 수집하는 사람'도 크게 줄었다. 이런 현상은
날이 갈수록 더 심해질 것이다.
종교개혁의 선봉장인 마르틴 루터(Martin Luther)께서 이렇게
말씀하셨다.

돈은 악마의 말이다. 하느님이 말씀을 통해서 세상을 창조한 것처럼 악마는 돈을 통해서 세상의 모든 것을 만들어냈다.

짓궂은 사람들

예술을 과학으로 설명하는 일은 오랜 숙제다. 과학자들 중에는
예술에 관심을 갖는 사람들이 많다. 예술의 이런저런 현상을
과학적으로 규명하려는 것인데, 특히 심리학자들이 그렇다.
이를테면, 감동이란 어떤 심리적 현상인가, 시각예술을
받아들이는 뇌의 부위와 음악의 감동을 일으키는 부위는 같은가
다른가, 같은 작품을 감상하는데 왜 사람마다 감동의 크기가 다른
것일까, 아인슈타인의 뇌와 미켈란젤로의 뇌 구조를 비교해 보면
어떤 차이점이 있을까, 베토벤의 경우는 어떨까…. 뭐 그런 골치
아픈 것들이 알고 싶은 것이다.

또 이런 건 어떤가. 모차르트의 음악이 태교에 좋다는데, 혹시
머리털 잘 자라는 데 도움이 되는 음악은 없을까. 키 크는 데
보탬이 되는 그림은 없을까. 그런 거 제대로 밝혀내면 노벨상은 따
놓은 당상일 텐데….

그런 과학자 중에는 아주 짓궂은 사람도 있다. 미국
유시엘에이(UCLA)대학의 연구원 미하일 심킨(Mikhail Simkin)
박사라는 사람도 그런 장난꾸러기 중의 하나다.

이 심킨 박사라는 양반이 여러 해에 걸쳐 인터넷에 미술작품
열두 점을 올려 두고는 어떤 게 진짜 예술가의 작품이고 어떤 게
가짜인지 가려 보라고 묻는 재미있는 실험을 했다고 한다. 진짜
작품은 이름난 작가들의 것이고, 가짜 작품은 심킨 박사가 뚝딱

해서 그린 거라고 한다.

그는 이 퀴즈에 참여한 5만 6,000명의 응답 데이터를 분석해 2007년에 정식 논문을 발표한 적이 있는데, 진짜와 가짜를 식별해낸 정확도는 12점 만점에 7.91점, 그러니까 65.9퍼센트였다고 한다. 미술을 전공으로 공부하는 학생들이 아닌 일반인들도 이름난 추상예술 작가의 작품을 한눈에 알아보는 비율이 50퍼센트를 훨씬 넘는다는 말이다.

심킨 박사의 실험 말고 비슷한 시도로, 홀리-돌런과 위너라는 연구자가 2011년에 실시한 실험도 있다. 미술을 공부하는 서른두 명의 학생들에게 추상작가의 작품 서른 점과 작가 아닌 다른 이가 그린 작품 서른 점을 짝지어 제시하고, 어떤 게 더 훌륭한 그림인지 묻는 실험이었다. 짝지어 제시된 그림들 중 한쪽은 저명한 표현주의 추상화가들의 작품이고, 다른 한쪽은 어린이나 원숭이, 고릴라, 침팬지, 심지어 코끼리 같은 동물들의 작품이었다. 실험 결과 피실험자 학생들이 이름난 작가들의 작품을 선택한 비율은 67퍼센트로 나타났다.

실험 결과에 대해 심킨 연구원은 독설적이고 조롱기 어린 짧은 논문 한 편을 써서, 물리학 분야의 공개 논문 데이터베이스에 올려 화제가 되었는데, 논문 제목은 「추상예술 거장의 점수는 디(D) 등급 아마추어의 점수와 비슷하다」였다. 그는 이 논문에서 이런저런 근거를 제시하면서 "추상 작가들의 작품과 어린이들의 그림의 차이는 4퍼센트"라는 파격적인 주장을 펼쳤다.

글쎄, 예술에 관한 것을 수치로 설명한다는 건 어쩐지…. 그러나

한편으로는 은근히 흥미도 생긴다. 앞으로 과학자들이 또 어떤 실험을 통해 예술을 조롱할지 겁이 난다. 은근히 기대도 되고. 그러나 분명한 것은 예술은 애당초 분석이나 비판의 대상이 아니라, 사랑의 대상이라는 점이다. 그러므로 과학의 잣대로는 절대 규명할 수 없는 것이다. 사랑의 정체를 과학으로 밝힐 수 없듯이….

죽음과 미술

오늘날 우리는 미술품을 감상의 대상으로 여기지만, 미술의
역사를 살펴보면 미술품은 단순히 감상만을 위한 예술작품이
아니다. 미술품을 개인이 감상하게 된 역사는 그리 오래지 않다.
이른바 미술의 독립이 이루어진 뒤니까, 길게 잡아도 이백
년이 넘지 않을 것이다. 지금과 같은 일반인을 위한 박물관이나
미술관이 생긴 것은 정말 얼마 되지 않는다.

그 이전의 미술은 신이나 왕, 또는 귀족이나 부자들을 위한
것이었기에 일반 사람들이 미술품을 감상용으로 즐길 수 있는
형편은 아니었다. 그러니까 옛 미술품은 무엇인가를 위해, 어떤
목적을 위해서 만들어진 것이다. 신을 위해서, 종교를 위해서,
권력자를 위해서…. 그러므로 만든 사람의 존재는 중요하지
않다. 작가의 존재가 전면에 드러난 것은 길게 잡아도 르네상스
무렵부터일 것이다. 그러므로 옛 미술품을 감상할 때는 그런 점을
감안하면서 봐야 한다.

죽음을 위한 미술, 죽음에 바치는 미술도 그렇다. 단순히
아름다움을 찬미하거나 작가의 생각을 드러내기 위한 미술이
아니다. 죽음이 종교나 철학의 영원한 명제인 만큼 미술에서도
중요한 부분을 차지하는 것은 지극히 당연한 일이다. 죽음을
통해서 삶을 성찰하는 것이다. 많은 미술품에서 그런 지혜를 읽을
수 있다.

실제로 지금까지 전해 오는 인류 미술사의 유물들을 살펴보면
죽음과 관련된 미술품이 상당 부분을 차지한다. 우선, 피라미드나
진시황릉(秦始皇陵), 고구려 고분, 신라 왕릉 등의 무덤이
대표적인 유물들이다. 그런 무덤들은 규모나 형식도 대단하지만,
안에 들어 있는 호화로운 부장품과 명기(明器), 용(俑)이나
토우(土偶), 벽화 등… 당대 최고의 작품들을 모아 놓은
미술관이라고 말할 수 있다. 신라 금관이나 고구려 고분벽화
같은 것은 얼마나 훌륭한가! 그들은 무덤을 죽은 뒤에 생활하는
공간이라고 믿었기에 최고의 기술을 총동원하여 정성을 다해
만든 것이다. 그런 유물들을 통해 당시의 생활상을 엿볼 수 있다는
점에서도 미술사적으로 매우 중요한 의미를 갖는다.
고대 중국인들은 무덤을 만드는 데 온갖 정성을 쏟아부었다.
왜냐하면, 무덤을 사후세계의 생활공간으로 생각했기 때문에,
온 정성을 다해 만든 것이다. 옛 문헌에서 무덤을 지궁(地宮),
즉 지하의 궁전이라고 표현하는 예가 종종 보이는 것도
그런 까닭이다. 고대 분묘에 대해서 자세하게 기록하고 있는
『서경잡기(西京雜記)』 등의 기록을 보면 놀라움을 금치 못할
경우가 많다. 그만큼 옛날 무덤은 규모가 거대하고 호화찬란하다.
『진서(晉書)』에 따르면, 고대 중국의 황제들은 즉위와 동시에
자기 무덤을 만들기 시작했고, 적어도 생전에 무덤을 만드는 것이
통례였다. 그것도 당대 최고의 기술을 총동원해서. 살아있을 때
만든 무덤을 수릉(壽陵)이라고 하는데, 심한 경우에는 전 국가
예산의 삼분의 일을 왕의 분묘 제작에 쓰고, 또 삼분의 일을

국방 및 외교에, 나머지 삼분의 일을 내정에 쓴 예도 있고, 어떤
왕의 경우는 무덤을 완성하고 관이나 부장품 등도 완벽하게
준비했는데 왕이 예상보다(?) 오래 사는 바람에 준비했던
물건들이 썩어서 다시 만들지 않으면 안 되었다고 전하기도 한다.
진시황릉에 관한 기록을 읽어 보면 정말 대단하다. 끔찍할 정도다.

시황(始皇)은 삼십칠 년간 제위(帝位)했는데, 열세 살 때 즉위와
동시에 자신의 묘를 만들기 시작했다. 그리하여 재위 이십육 년째
되던 해에 천하를 통일하고는, 본격적으로 조묘(造墓) 공사를
진행시켰다.
천하의 수인(囚人) 칠십여만 명을 동원하여 삼천(三泉)의
깊이까지 땅을 파고 용동(溶銅)을 부어 현실(玄室)을
만들었다. 다음으로 궁전이나 문무백관의 상(像), 그리고
기기진괴(奇器珍怪)라고 형용되는 가지각색의 생활용품을 그
안에 가득 채웠다.
그리고 자동발사장치가 달린 석궁(石弓)을 만들어
혹시라도 도굴자(盜掘者)가 들어와도 사살되도록 장치했다.
수은(水銀)으로 백천(百川), 강하(江河), 대해(大海)를 만들고
강의 흐름은 자동적으로 환류(還流)되어 끊임없이 흐르도록
장치했다. 현실(玄室)의 천장에는 일월성신(日月星辰)을 갖추고,
바닥에는 중국의 지도를 만들었다. 그리고 인어(人魚)의 기름으로
불멸의 조명(照明)을 밝혔다.
또한 이러한 보물이나 장치들이 밖으로 새는 것을 염려하여,

시황의 관을 안치한 공인들이 현실(玄室) 문을 잠그고 출구로
통하는 연도(羨道)의 중간쯤 왔을 때, 출구를 막아 버려 전원을
생매장시켜 버렸다. 하인들은 입이 험하다고 생각했기 때문에,
그들의 입을 영원히 막아 버린 것이다.
묘 위에는 높이 오백 척, 주위 오 리(里)의 분구(墳丘)를 쌓고
초목을 심어 자연의 산처럼 보이게 했다.
—고스기 가즈오, 『중국미술사』 중에서

이 기록에 나오는 삼천(三泉)의 깊이라는 것은 지하수가 나오는
깊이의 세 배라는 뜻이므로 수십 미터의 땅 밑이다. 거기에다
죽은 뒤에 살 궁전을 지은 것이다. 그나저나 진시황이라는 사람 참
재미있다. 한편으로는 어마어마한 무덤을 만들면서, 한편으로는
불로초(不老草)를 구하려고 무진 애를 썼으니….
이처럼 호화로운 왕릉의 예는 진시황 말고도 많다.
죽음을 위한 미술품은 무덤과 거기에 들어 있는 수많은
부장품뿐만이 아니라 다양하게 만들어졌다. 죽은 아내를 기리기
위해 지었다는 타지마할, 화려하게 장식된 이집트 왕들의
관(棺)이나 미라, 죽은 임금들을 모신 종묘(宗廟) 같은 사당,
고승들을 기리는 부도(浮屠), 죽은 이의 모습을 마치 살아 있는
인물처럼 생생하게 묘사한 건칠상(乾漆像), 데드마스크, 동상
등등 참으로 많다.
그런가 하면 종교미술에서도 사후세계를 묘사한 작품들이 중요한
부분을 차지하고 있다. 예를 들어 불교의 지옥도나 기독교의

하늘나라 그림 같은 것. 사후세계에 대한 생각은 신앙의 핵심이다. 장례식에 쓰이는 상여나 만장 같은 것에도 죽음에 대한 생각이 잘 드러나 있다. 『상례비요(喪禮備要)』라는 옛 문헌을 보면 장례에 대한 내용이 그림으로 자세하게 설명되어 있는데, 장례식에 참 대단한 정성이 들어간다.

상여를 장식했던 목조각(木彫刻)인 목인(木人)도 매우 훌륭한 민속조각품이다. 이 조각들은 죽음과 관련된 유물이지만, 웃음이 절로 나올 정도로 해학과 즐거움이 가득한 인형들이다. 우리 조상들의 죽음에 대한 철학과 지나간 시대의 생활상, 뛰어난 조형감각 등을 엿볼 수 있는 좋은 유물들이다.

물론 현대미술에서도 죽음을 묘사한 빼어난 작품들이 많다. 고야나 고갱의 작품들, 고흐의 마지막 작품에도 죽음의 그림자가 짙게 드리워져 있고, 뭉크의 〈병든 아이〉〈병원에서의 죽음〉 같은 작품이나 말년에 그린 여러 점의 자화상에서도 죽음의 냄새가 진하게 풍긴다. 뭉크(E. Munch)는 죽음에 대해 이렇게 말했다.

죽음은 삶의 시작이며, 새로운 결정(結晶)의 시작이다. 우리들이 죽는 것이 아니고, 세계가 우리로부터 사라져 가는 것이다. 뼈항아리〔骨壺〕에서 부활하여 생명이 일어선다.

시로 쓴 작가론

전시장에 가서 미술작품을 감상하는데 잘 이해가 되지 않거나
좀 더 깊이 알고 싶으면 전시회 카탈로그를 얻어서 읽는 것이
보통이다. 거기에는 이름난 평론가의 글(흔히 말하는 주례사)과
작가의 말과 약력 등이 실려 있다. 그런데, 그런 미술평론을
읽으면서 답답할 때가 참 많다. 심할 때는 먹은 것이 체한 것처럼
갑갑하다. 우선은 고명한 평론가들께서 쓰신 문장이 대단히
유식하고 어려워서 두세 번 되읽어야 겨우 뜻을 알아챌까 말까 한
것이 짜증스럽고, 틀에 박힌 형식적 글쓰기도 참 답답하다.
그래서 엉뚱한 생각을 해 본다. 미술평론이나 작가론을 시로 쓸
수도 있고, 수필이나 소설 또는 꽁트, 이야기나 노래로도 할 수
있지 않을까. 평론의 기본적인 기능이 작가와 보는 사람을 이어
주는 징검다리라면, 그런 시도가 얼마든지 가능하지 않을까.
작품에 따라서는 시나 수필로 쓰는 것이 훨씬 알아먹기 쉽고
설득력도 있지 않을까. 따지고 보면 미술은 논문보다는 시나
음악에 더 가까운 것 아닌가.
물론 기존의 논문식 평론으로 써야만 할 작품도 많겠지만, 그러나
다양한 시도는 필요하리라고 생각한다. 지금 활동하고 있는
작가들에 대해서도 그런 시도가 필요할 것이다.
나는 '평론은 편견(偏見)이요, 비평은 비수(匕首)'라는 말에
공감한다. 세잔(P. Cézanne)은 "학교나 교육기관은 모두 백치,

어릿광대를 위해 세워지는 것입니다. 회화에 관계되는 예술비평은
하지 마십시오. 그것만이 구원받을 수 있는 길입니다"라고 말했다.
아무튼, 아무리 객관적 시각을 유지한다고 애를 써도 결국은
편견일 수밖에 없는 잣대를 들이대며 작가의 작품세계를 마구
난도질하는 것이 겁이 난다. 나는 그것보다는 '미술 칭찬꾼'이나
'그림 북돋움이'가 훨씬 더 소중하고 필요하다고 생각한다.
작가와 관객을 충실하게 이어 준다는 점에서는 그 편이 한결
바람직하다고 여겨지는 것이다.

그런 엉뚱한 생각으로 요사이 나는 시로 쓰는 미술평론, 작가론을
조심스럽게 시도하고 있다. 우선은 내가 잘 안다고 생각하는
가까운 친구들의 작품에 대해서 썼다.

로스앤젤레스를 중심으로 활발하게 활동하고 있는
현혜명(玄惠明)은 숲과 나무, 섬 등 자연을 주로 그리는
작가로, 자신의 작품을 '기도 또는 신앙 고백'이라고 말한다.
기법적으로는 한 화면에 동양과 서양을 아우르려 노력하고
있어서, 평론가들로부터 '동양과 서양을 이어 주는 가교'라는 좋은
평가를 받고 있는, 매우 성실하고 좋은 작가다. 여기 소개하는
시는 최근에 발표하고 있는 그의 〈숲〉 시리즈를 보고 쓴 것이다.

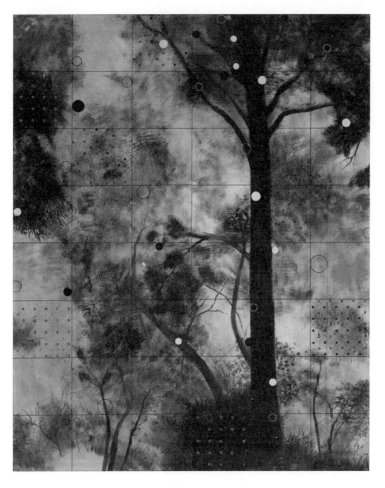

현혜명, 〈숲 1201(*Forest 1201*)〉 2012. 혼합재료. 60×48cm.

숲, 축축한 그림자
현혜명의 '숲' 그림을 보며

이를테면 우리네 인생살이가 다 그런 건가요?
노랫소리 힘들고 지쳐 마음속에서만 맴돌 뿐
목을 넘어와 소리 되지 못하고,
기도는 축축하게 젖어서 가라앉기만 할 때
정처 없이 떠나는 길…

문득 돌아보니 어느새
아늑한 숲.
그 한 가녘에 서 있네요, 우두커니.

숲은
나의
예배당

제 노래 들어 보셨나요?
바스라진 목소리로 낮게 머뭇머뭇 부르는 노래.
제 기도 들어 보셨나요?
두서없이 어물어물 헤매기만 하는 기도.

온갖 꽃들 다투어 피어나는 들판을 지나

숲으로, 숲에서 섬으로, 축축한
내 나라 남쪽 끝 작은 섬에서
다시 숲으로…

숲 속 헤매 다니느라 축축하게 지쳤을 때
당신의 그림자 보았어요.
바람처럼 없는 듯 얼핏 스쳐 지나갔지만
너그러운 냄새로 알았지요, 당신인 줄…

바람 잘 통하는 서늘한 숲 한가운데
새들 노래하고, 산딸기 달콤해요
구름 무심하게 지나가고, 벌레들마저 귀엽죠
모든 것 싱싱하게 살아 있으니까요.
거기서 당신을 만나요. 고마워요.

지치고 외로워서 잠시 잠들었을 때
살며시 풀잎이불 덮어 주신 것도
당신이었죠? 따스한 체온으로 알았어요.
고맙다는 말도 미처 못 했네요. 미안해요.

떠나 사는 세월 길어질수록
누추하고 축축하게 젖어
어릴 적 나무들, 그 시절 숲이

새록새록 그리워요, 사무치게.
때로는 눈가 축축해져 시야 온통 흐릿하고
어릴 때 부르던 노래 떠오르네요.

"언덕 위에 느티나무 한 그루
　너는 혼자 쓸쓸하겠다.
　나는 네 친구, 너는 내 동무"

그래요, 세상의 모든 나무는 다 귀하지요
나무들에겐 세월도 국경도 없으니까요.

그래요. 제가 그리는 작은 나무들은
노래예요, 기도예요.
들리세요?
노래가 거칠고, 기도가 서툴러서 죄송해요.
그래도 웃으며 들어 주실 줄로 믿고
헐벗은 마음으로 그려요.

날이 갈수록 눈물이 헤퍼지는 건
나이 탓만은 아닐 거예요
타향살이 탓만도 아니지요
그러니까 그건…

숲 속 헤집으며 두런거리는 바람에게
기도하는 법 배웠어요.
그냥 정성으로 하면 돼!
꾸미지 마, 고개 숙여!

제가 그린 숲의 나무들은
그냥 나무예요.
소나무도 도토리나무도 박달나무도 아닌
그냥 나무예요. 이름도 없고 국경도 없는
고유명사가 아닌 그냥 나무들…
그냥 나무란 말 아시겠어요?
그냥 나무는 모든 나무예요. 그러니 이름일랑 묻지 마세요.
한 가지 나무만 사는 그런 숲은 없거든요
그래서 그냥 나무를 그려요.

어릴 적 뛰어다니며 숨바꼭질하던
숲 속의 따스한 나무들…
가만히 귀 기울이면 뿌리에서
물 끌어 올리는 소리 들리는
풋풋한 생명냄새 싱그러운
가지마다 가늘게 흔들리며 노래하고
잎사귀마다 햇살 받으며 수줍게 춤추는…
쉬어 가는 구름의 잠꼬대 소리,

밤이면 개똥벌레빛 반주로 귀뚜라미 노래 들리는
그냥 나무들, 그냥 나무들
우리네 삶 닮은…

그래요, 제가 그리는 나무들은
당신에게 드리는
노래예요, 기도예요
아버지.

밤의 숲은 참 황홀해요.
달빛은 공평하게 따스하게 정겹게
잠든 나무들 하나하나 쓰다듬고
무거운 어둠은
잘생긴 나무도 좀 못생긴 나무도
똑같이
축축한 그림자로 만들어요.

아, 세상에 못생긴 나무란 없어요,
단 한 그루도 없어요.
한 구석에 외롭게 웅크리고 있는
키 작고 등 굽은 나무는
더 사랑스러워요.

색깔을 감춘 나무들의 세상은
깊고 거룩하지요
그 신령한 그늘…

아, 저기 희미하게 반짝이는 건
밤 이슬이에요, 수줍은…
눈물이 아니에요.

숲에 안겨 있노라면
사람도 본디는 식물이었을 거라는 생각이 들어요.
저만이라도
나무 같은
식물이었으면… 될 수만 있다면
식물성 인간이 되었으면 좋겠어요,
아버지.
숲과 하나 되었으면 좋겠어요.

숲은
나의
예배당.

아버지 만나
노래 부르고 기도 드리는

예배당이에요.

아버지.

이어서 소개하는 최상철(崔相哲)은 '미술 이전의 상태로 돌아가고
싶다'는 꿈을 가지고, 절대 조형의 세계를 우직스럽게 밀고 나가는
믿음직한 작가다.

그는 자신의 작업에 대해 "가능한 한 욕심을 버리고 억지로
만들지 않기 위해, 그래서 자연스럽고 소박하고자, 단지 그림
이전의 상태로 돌아가야 한다는 생각만으로 이리저리 허튼
짓만 하고 있을 뿐인데… 나는 단지 허망한 꿈이나 꾸며 그
꿈을 이루겠다고 발버둥이나 치는 한낱 보잘것없는 또 다른
욕심쟁이에 지나지 않는데…"라고 겸손하게 말한다.

요사이 그가 하는 〈무물(無物)〉 시리즈의 작업과정을 간단히
설명하면, 검은 물감을 묻힌 쇠막대기를 세웠다가 뉘어 놓은
캔버스에 쓰러트리는 일을 천 번 반복하는, 참을성이 요구되는
작업이다. 쇠막대기를 세우는 자리는 작은 고무 고리를 던져서
정한다. 작가의 조형의지를 가능한 한 배제하려는 노력이다.
그렇게 해서 캔버스에는 검은 자국 천 개가 흔적으로 남는다.

또 나무토막에 자신이 살아온 날만큼의 구멍을 뚫는
작업도 눈길을 끈다. 가령 육십오 세 때의 작업이라면
'65년×365일=23,725개+윤달+작업하는 날'까지의 숫자….
이렇게 많은 구멍을 뚫는 것이다. 이 구멍의 위치 또한 고무
고리를 던져서 정한다.

그런 한결같은 작업을 보고 쓴 시다. 최상철이 하는 것처럼 그렇게
천 번을 고쳐 쓴다면 혹시 좋은 시가 나올지도 모를 텐데….

버리기, 비우기
최상철의 그림에 부쳐

　　검은색 물감 듬뿍 머금은 쇠막대기
　　새하얀 바탕 위로 쓰러진다, 털썩
　　나도 함께 쓰러진다, 철퍼덕
　　오체투지로 온몸 던져 납작
　　엎드린다
　　그렇게, 그렇게 천 번 쓰러진 흔적은…

　　엎드리며 나를 버린 흔적.

　　쓰러질 때마다 비우고 비우며 공손히 절하고,
　　마음 내려놓으며
　　거듭 쓰러지노라면
　　검은색에 묻어, 나도 함께 엎드리노라면
　　검은색 속에 묻힌 나 풀리고

　　들린다

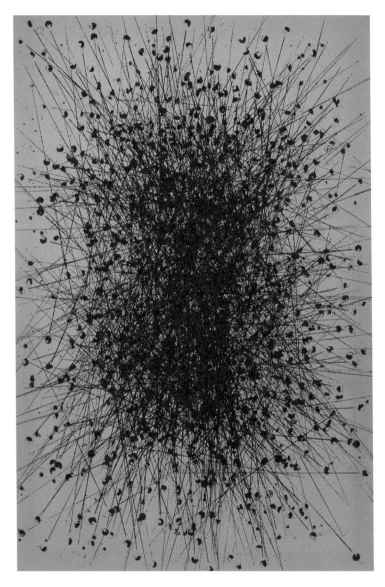

최상철, 〈무물(無物) 09-12〉 2009. 캔버스에 아크릴릭. 145.5×97cm.

바흐의 무반주 첼로곡이나 푸가의 우주율
또는 산사의 풍경소리나 독경소리
울림…,
텅 빈 울림.
거기 나는 없다.
엎드리는 경건함만 가득할 뿐
엎드리는 것은 가득한 무심(無心)
나는 없다, 빈 그림자마저도…

어디로 갔을까, 어디로 가는 것일까
버리고 또 비우면…

산다는 것
그림 안에 산다는 것.

검은색 듬뿍 머금은 쇠막대기와 함께
나 쓰러진다, 벗은 마음으로…
어머니 생각 한 번
아픈 아내 생각 한 번
그리고 또 한 번은…
나를 벗어나려는 이 몸짓이 어쩌면
누구를 위한 것일 수도 있을까?

최상철, 〈무물(無物) 21656개의 구멍〉(부분) 2001. 통나무 토막에 수동 드릴로
구멍 뚫기. 17×160.5cm.

거기 나는 없다.

그렇게 천 번을 쓰러지고
또 넘어지고 또 넘어지고 넘어진
흔적…
그걸 혹시 사랑이라고 불러도 될까
아리고 흐리지만 지워지지 않는…

문득
네가 나를 부르는 소리 들린다
깊고 검푸른 세월의 흔적처럼
그래 그렇지
너 때문에 내가 사는구나
버리고 비워도 버리고 비워도
얼룩으로 남아 있는 내가…

꽃 또는 아련한 별
또는 아득한 곳의 목소리

나도 처음 태어났을 때는
새하얀 평면이었지, 구겨지지 않은 깨끗한…
그러나 지금은 그저 무심한 얼룩일 뿐
쓰러지고 부딪쳐 터지고 찢긴

한때의 기억 담은 얼룩일 뿐

우리 인생살이 결국은
무심한 얼룩 만들기인가? 결국?

나무토막에
내가 살아온 날 수만큼 구멍을 뚫는
내 아픔을 혹시 알겠니?
그걸 아픔이라 부르진 않겠다
살아온 날의 숫자만큼 하나하나
아프게 비어 가는 구멍들 위로
그 공간으로 비워진 허수(虛數)들 사이로
이슬 반짝인다, 눈물인가
아니 빛인가 보다

혹시 모르지 어쩌면
구멍 구멍 사이로
맑고 푸른 하늘 보이고
가녀린 무지개 하나 살포시 걸릴지도

그렇게 천 번, 또 천 번 엎드리며
버리고 비우고, 또 버리고 또 비워도
끝내 얼룩으로 남아 지워지지 않는

내가

슬퍼,

얼룩 속에 하얗게 바랜 내가…

하지만, 어쩌면 혹시라도

쌓이고 쌓인 얼룩 틈새로

난초 한 포기 수줍게

꽃 피워

슬프고 고운 향내 천리 만리

날아다닐지도 모르지…

얼룩… 흔적…

그걸 혹시 사랑이라고 불러도 될까

어쩌면 내가 나에게 바치는

서툰 사랑이라고…

그리고는 하얀 종이처럼 환하게 웃어도 될까?

미술의 본질 더듬기
미술을 공부하는 젊은 벗들에게

한번 잘못되면 그 잘못이
언제까지나 남는 것이요.
얼렁얼렁이 우리나라를 망하게 하였소.
우리가 최선을 다한다 하더라도
최선이 되기 어렵거늘
하물며 얼렁뚱땅으로
천 년 대업을 이룰 수가 있겠소.
—도산 안창호

음력 크리스마스

기쁘다, 구주 오셨네!

즐거운 크리스마스 이브, 어느 가난한 집 부부의 대화 한 토막.

"여보, 우린 크리스마스 안 지내?"

"크리스마스?"

"응, 모두들 야단들인데… 우리도 뭔가…."

"이런 정신 나간 사람 같으니, 입에 풀칠하기도 빠듯한 판에 크리스마스는 무슨 얼어죽을 놈의 크리스마스!"

"그래도… 다들 기쁘고 즐겁다고 난린데… 우리도 나가서 맛있는 거 좀 사 먹자. 하다못해 포장마차에라도 가자, 여보오…."

"이 사람이 외간 남자 생일에 왜 이렇게 설치고 난리야, 난리가!"

"여보옹…."

"알았어! 지금은 진짜 어려우니까… 이따 음력에 쇠자구!"

"음려어억? 에이, 세상에 음력 크리스마스가 어디 있어!"

"왜 없어! 우리 맘이지! 예수님도 동양사람이라니까 이해하실 거야!"

음력 크리스마스! 그저 우스갯소리 같지만, 곰곰이 잘 씹어 보면 상징적인 의미가 적지 않다. 퓨전, 세계화의 바른 화살표, 문화적 자존심… 그런 것이 담겨져 있다. 남의 것을 받아들이되, 그냥

흉내만 내지 않고, 내 것으로 만들어 버리는 당당함!

바야흐로 세계 곳곳에서 한류(韓流) 열풍이 드세게 일고 있는데, 우리 것 세계화의 중심에는 우리 것에 대한 당당한 자존심이 있어야 한다는 말이다. 온 세계를 강타한 가수 싸이의 〈강남 스타일〉도 어설픈 영어로 했더라면 그만한 인기를 못 끌었을 것이다, 우리말로 밀어붙인 배짱이 먹힌 것이다…라고 해석하는 사람들이 있던데, 나는 그 말에 전적으로 동의한다. 알랑가 몰라. 미국에서 불고기 버거, 갈비 타코, 김치 피자 같은 것이 상당히 인기를 끌고 있다. 김치 피자는 별로 크게 성공하지 못한 것 같지만, 불고기 버거나 갈비 타코는 인기가 대단한 편이다. 외국 사람들이 매운 걸 먹을까, 한국 음식의 세계화를 위해선 서양사람 입맛에 맞게 맛을 개발해야 하지 않을까 하는 그런 걱정을 할 필요가 없다는 이야기다.

반대로, 남의 문화를 받아들일 때도 마찬가지로 배짱이 필요하다. 우리 식으로, 우리 입맛에 맞게 바꿔 버리는 배짱이 필요하다는 말이다. 형편이 어쩔 수 없으면 크리스마스를 음력으로 지낼 수도 있는 거지, 뭐! 물건 만들어 내다 파는 장사판에서는 어떨지 몰라도, 문화에서는 그래야 한다. 세상 모든 것을 담을 수 있는 큰 그릇이 되면 더 바랄 것이 없겠고.

사실 우리는 역사적으로 쭉 그렇게 해 왔다. 예를 들어, 불교가 들어올 때 불상도 함께 들어왔는데, 부처님 옷이 입은 둥 만 둥 영 빈약하기 짝이 없었다. 불교의 발상지인 인도는 더운 지방이니 당연히 그런 옷차림이었지만, 그 당시 현실과는 맞지 않는 것이다.

그래서 중국 사람들이 "아이구, 부처님 감기 드시겠다. 옷 입혀
드려라!" 그렇게 중국의 날씨를 반영해서 옷을 입혀 드렸고,
그걸 받아들인 우리 조상들은 또 우리 식으로 옷을 입혀드렸다.
매우 당연하고 자연스러운 일이다. 그런다고 부처님이 다른 이로
변하는 것도 아니니까. 김기창이 그린 한복 입은 예수 그림도 같은
맥락이다.

현내에 와서도 마찬가지였다. 일본에서 배워 온 후기인상파
화풍으로 우리 강산 그리기, 서양식 추상화로 동양정신 표현하기
등등.

그러나 요사이 우리 젊은이들은 어쩐지 그런 배짱이 부족해 보여
매우 아쉽다. 콜라 마시며 햄버거나 피자 먹고 자라서 그런가.
어려서부터 영어를 배워서 그런가. 남의 것에 대한 거부감도 없고,
남의 것을 우리 것으로 착각하는 경향이 강한 것 같다. 세계화가
너무 돼서 그런가. 우리나라를 미국의 한 부분이라고 착각하는
'정신적 튀기'가 너무 많은 것 같다.

정신이 고스란히 담겨 있는 문화, 예술에서 그래서는 참 곤란하다.
배짱을 길러야 한다. 그러기 위해서는 어떤 것이 우리 것이고,
어떤 것이 밖에서 들어온 것인지 구별하는 눈부터 길러야 한다.
그리고 우리 것이 왜 자랑스러운가를 배우고, 자부심을 몸에 배게
하는 훈련이 필요할 것이다.

'문화 사대주의' 또는 '정신적 식민지'에 대해서도 심각하게
생각해 볼 필요가 있다. 예를 들어, 청계천 광장에 세워진
조형물을 비롯해 서울 곳곳에 오만하게 서 있는 서양

유명작가들의 작품을 보며 일반 국민들은 어떻게 생각할지
모르지만, 전문가들은 비애를 느끼며 분노한다. 그런 걸
세계화라고 우기는 모양인데, 그건 세계화가 아니고 그저
'국적상실' 또는 '국격(國格) 포기'일 뿐이다. 세계화는 그런
식으로 돈 주고 사 오는 물건이 아니다. 명품 옷 입고 명품 핸드백
들었다고 사람이 명품이 되지 않는 것과 같은 이치 아닌가!
루이비똥인지 염소똥인지….
미국에 사는 내가 보기에는 지금 서울은 미국보다 훨씬 더
미국스럽다. 그래서 어쩌다 서울에 가면 아주 서글퍼진다.
그렇게 살고, 어려서부터 영어 배우면 미국사람이 되나.
그렇게 미국사람처럼 되어서는 뭘 어쩌자는 건가. 차라리 '음력
크리스마스'가 한결 바람직하다.
"미술대학에서 뭘 배웠느냐?"고 누가 물으면 똑 부러지게
대답하기가 곤란하다. 역설적으로 말하자면 '예술이란 근본적으로
가르치고 배우고 해서 되는 일이 아니다'라는 사실을 깨닫기는
했다.
피카소(P. Picasso)는 이렇게 말했다. "'아름다움'을 둘러싼
아카데믹한 수업(授業)은 속임수다. 그것도 너무 교묘하게 기만을
당하고 있으므로 한 가닥의 진실조차 발견할 수가 없다."
내가 미술대학에 다닌 육십년대 후반은 시국이 매우 어지러운
시절이어서 걸핏하면 학교문이 잠기고, 휴강이니 휴교가 잦았고,
교수님은 교수님들대로 정신없이 바쁘게 돌아가고, 학생들은
학생들대로 술 마시랴, 아르바이트 하랴, 여학생 꽁무니 밟으랴,

데모대에 낄까 말까 눈치 보랴… 그렇게 어수선한 때였다.

그래서, 강의실에서 배운 것보다 친구들과 어울리며 술 마시고 개똥철학 쏟아내고, 이리저리 쏘다니고, 돈도 없는 주제에 찻집 구석에 틀어박혀 음악 듣고, 재개봉 영화관에서 소낙비 내리는 명화 감상 삼매경에 빠지고, 골치 아픈 철학책 읽느라고 낑낑대고, 연극하느라 세월 보내고… 그러면서 배운 것이 훨씬 더 많고 생생했다.

물론, 지금 되돌아보면 후회스러운 일이 너무 많다. 공부를 좀 더 열심히 하는 건데, 좀 용감하게 이런저런 다양한 짓을 저질렀으면 좋았을 텐데, 부지런히 무전여행을 하며 우리 강산과 친해졌어야 하는 건데, 시건방지게 까불지 않았으면 더 많은 걸 배웠을 텐데, 진심으로 모실 스승님을 찾았어야 하는 건데….

개인적으로 가장 아픈 후회로 남아 있는 건 우리 문화와 미술에 대한 공부를 제대로 못 한 것이다. 그 시절에 우리 것에 대한 자부심을 마음에 심지 못한 것이 두고두고 후회가 된다. 이를테면 서양미술 쪽에 대해서는 별로 중요하지 않은 작가 이름까지 외우고 그림을 하나라도 더 찾아보려고 기를 쓰면서, 우리 미술에 대해서는 기껏해야 겸재(謙齋), 단원(檀園), 혜원(蕙園), 오원(吾園), 추사(秋史)를 넘지 못했으니, 그것도 겉핥기였으니…. 우물 안에서 뱅뱅 도는 한심한 꼴이었다. 제 집안의 보물은 알아보지 못하고 바다 건너만 기웃거렸으니…. 문화 사대주의 노예라고 손가락질해도 할 말이 없다.

물론 그 무렵에 이미 판소리, 탈춤, 굿, 민화 같은 우리 것을

부지런히 찾아다닌 친구들도 더러 있었다. 생각이 앞선
친구들이었다. 그러나 유감스럽게도 그런 친구들이 그렇게 많지
않았고, 그런 걸 접할 기회도 매우 드물었다.

그리고 그 당시 우리들의 가장 큰 당면과제는 노도(怒濤)처럼
밀려드는 서양미술의 홍수에서 벗어나는 일이었다. 서양의
것 따라하기에도 숨이 찼고, 그런 와중에 잽싸게 흉내 내기로
유명해지고 출세한 작가도 많았다. 워낙 바깥 나라 미술정보에
어두웠던 시절이었으므로, 선진 외국에서는 지금 어떤 미술을
하고 있는가, 어떤 그림이 유행인가 따위의 정보를 먼저 입수해서
과감하게 흉내 내는 사람이 임자였던 서글픈 시대. 타는 목마름!
그러나 다른 한쪽에서는 서양 물결에서 벗어나 우리 것, 나의 것을
찾으려 몸부림친 젊은이들도 적지 않았으니 그나마 다행이랄까.
그 당시 음력 크리스마스 같은 배짱을 알았었더라면….

앞에서 한운성의 〈욕심 많은 거인〉을 처음 봤을 때의 통쾌했던
기억에 대해서 소개했지만, 아마도 그 통쾌함은 대학 시절
서양에서 무자비하게 밀려들어 온 탁류에 휩쓸려 허우적거리며
우리 것을 찾느라 몸부림치던 그 아픈 기억이 되살아났기 때문일
것이다.

오늘날 우리 젊은이들의 작품에서 그런 통쾌함을 또 느껴 보고
싶다. 정말 그러기를 간절히 원한다. 단순한 치기나 정치적
꿍꿍이가 있는 반미(反美) 같은 것 말고, 문화의 큰 흐름 안에서
내 자리를 확실히 알고 그것을 자랑스럽게 여기는 그런…. 더
바란다면, 다른 나라의 것이라도 넉넉히 감싸 안을 수 있는 우리

것을 익힌다면 좋겠다. 재즈와도 아무 무리 없이 잘 어울리며
하나가 되어 버리는 풍물 장단 같은….

다르게 보기

나는 일본에서 미술사를 공부했는데, 그때 담당교수님으로부터
참 많은 것을 배웠다. 미술을 바르게 보는 시각, 만드는 사람의
마음가짐 등 근본적인 문제에 대한 가르침들인데, 미술작품을
감상하는 이들에게도 좋은 길잡이가 될 내용들이다. 예를 들면
이런 가르침들이다.

—역사는 드라마다. 결국 사람 사는 이야기다. 미술사도
마찬가지다. 그러니 겉모습에 매이지 말고 인간을 이해하라.
—한 시대 미술의 특징을 제대로 파악하려면 쇠퇴기의 미술을
눈여겨보라.
—미술품은 만드는 사람의 관점에서 봐야 제대로 알 수 있다.
—우리의 알량한 생각으로 옛 사람들의 미술품을 함부로
재단하지 말라.

얼핏 들으면 지극히 당연한 말의 되풀이 같지만, 매우 본질적인
가르침들이다.
우리가 미술품을 대할 때 우선 겉모습에 매달리는 것이 보통이다.
모든 것을 물건 중심으로 생각하고 판단하게 된다. 그래서 유물을
발견하면 사진 찍고, 치수 재고, 자료 분석하고, 조형양식이
이러저러하므로 어느 시대 작품으로 추정된다는 식으로 연대

가늠하고… 그렇게 정신없이 바쁘게 움직이게 마련이다.

물론 그것도 일차적으로 반드시 필요하고 중요한 일이지만,
그것보다 더 본질적인 것은 이런 물건을 누가 왜 어떻게
만들었을까, 그 당시 사람들의 삶이나 생각과는 어떤 관계가
있는가 등을 밝혀내는 일이라는 것이 스승님의 가르침이었다.
그래서 유물을 통해서 그 당시 사람들의 생각과 꿈, 철학, 인생관,
사생관(死生觀) 등을 알아내는 것이 미술사 공부의 본질이라는
것, 그러므로 미술사 또한 결국은 인간 드라마의 한 부분일 수밖에
없다는 것이다. 아무리 하찮은 물건이라도 까닭 없이, 쓸데없이
만드는 물건이란 없는 법이니까. 예나 지금이나 마찬가지다.

〈부시맨〉이라는 영화 보셨는지? 그 영화 첫머리에 참 재미있는
장면이 나온다. 비행기에서 코카콜라 병이 부시맨들 사는 동네에
떨어진다. 그걸 주은 부시맨들이 이것이 무엇인고? 무엇에
쓰는 물건인고? 고개를 갸우뚱거리며 콩이야 팥이야 갑론을박,
좌충우돌, 중구난방, 한바탕 난리를 친다. 그러고는 사람마다 자기
나름의 용도로 사용하는데, 그 천연덕스러운 모습이 정말 대단한
코미디다. 무척 재미있으면서 눈물나게 풍자적이다.

그런데, 어쩌면 새로운 유물을 대하는 미술사가들의 근엄한
모습이 부시맨과 다르지 않을지도 모른다는 생각이 든다. 아마도
그럴 때가 많을 것인데, 옛 어른들이 하늘나라에서 그 모습을
내려다보며 박장대소를 하시겠지. 앞으로 몇 세대만 지나도
우리 후손들은 요강을 보고 무엇에 쓰는 물건인고? 하며 고개를
갸우뚱거릴지도 모를 일이다.

옛 미술품은 단순히 아름답기 때문에 가치가 있는 것이 아니다.
단순한 감상의 대상이 아니라는 말이다. 그렇기 때문에 그 안에
스며 있는 사람의 체취나 정신이 소중한 것이다. 그래서 인간
드라마의 단서가 될 글자가 적혀 있는 유물이 소중한 것이고,
'무엇에 쓰는 물건인고?' '왜 만들었는고?' '무슨 뜻을 가진
물건인고?'와 같은 소박한 질문이 미술사 공부의 시작이라는
말씀이다.

오늘의 미술을 감상할 때도 마찬가지다. 이 그림을 그린 작가는
어떤 생각을 가진 사람이고, 이 그림은 언제 어떤 상황에서
그렸나, 이 그림을 통해서 말하려는 것은 무엇인가, 그리고
그것이 지금 나에게 주는 이야기는 무엇인가…. 그런 것을
이해하지 않고는 제대로 공감할 수가 없다. 소통 없이는 감동도
있을 수 없는 일.

쇠퇴기에 주목하라는 가르침도 소중하다.

흔히 한 시대 미술의 특징을 말하기 위해서 전성기의 작품들에만
집중적으로 관심을 쏟는데, 사실은 쇠퇴기 작품에 그 시대의
본질적인 특징이 더 또렷하게 드러난다는 가르침이다. 왜
망했는지를 알아내면 그 시대정신의 본질이 고스란히 드러나기
때문이다. 물론, 로마의 경우처럼 왜 망했는지를 규명하기가
대단히 어려운 예도 많지만.

이 가르침은 또 다른 중요한 의미로 해석할 수 있다. 지금 우리가
알고 있는 미술사의 모습에 대한 것이다. 우리가 지금 배우고,
알고 있는 역사는 승자의 역사다. 우리는 대개가 뾰죽하게 솟아

있는 봉우리만 바라보고 세상을 평가하려 든다. 골짜기에는
관심이 없다. 봉우리 못지않게 골짜기도 중요한 건데 말이다.
사실은 봉우리 아래쪽이 더 넓고 깊고 아름답지 않은가. 우리네
인생처럼.

지금 우리가 알고 있는 미술사라는 것도 따지고 보면 드러나
있는, 그래서 눈에 보이는 봉우리와 봉우리를 이은 불완전하고
가느다란 선 같은 것이다. 그러니까 그저 선이지, 넓이나 부피나
깊이는 아닐 수도 있다는 이야기다. 그런데, 중요한 것은
미술사에서 말하는 중요한 봉우리들은 땅 속에 묻혀 있는 경우가
많다는 사실이다. 그 중의 일부분이 겉으로 드러나서 우리 눈에
보이게 되는 건데, 그렇게 드러난 봉우리들만 선으로 이은 것이
지금 우리가 공부하는 미술사인 셈이다. 아직 드러나지 않은
봉우리가 얼마나 많은지는 그 누구도 잘 모른다. 우리나라는
전 국토와 바다가 모두 박물관이라고 할 정도이니…. 그래서
획기적인 유물이 새로 발굴되면 흥분해서 미술사를 다시 써야
한다고 난리 법석을 떨곤 하는 것이다.

전성기가 봉우리라면 쇠퇴기를 골짜기라고 할 수 있겠다. 산
전체를 제대로 알기 위해서는 봉우리만 쳐다보지 말고 골짜기로
내려가 헤매라고 스승님께서는 가르치신 것이다.

오늘날의 미술도 형편은 꼭 마찬가지다. 그래서 미술 감상을 할 때
골짜기로 내려가 볼 필요가 있다. 잘 알려진 인기 작가나 일등만
가치가 있는 것이 아니다. 골짜기에도 눈길을 주고 사랑해야 한다.
현대미술의 역사라는 것도 간단히 말하면, 이른바 거장, 대가,

스타 작가들을 연결한 선이다. 미술 동네도 일등만 살아남는 비정한 곳이다. 그런데 그 일등을 뽑는 기준이라는 것이 중구난방 애매모호하기 짝이 없다. 황금만능의 자본주의 사회에서는 더욱 그렇다. 그리고 아무리 훌륭한 작가라고 하더라도 모든 작품이 다 명작이고 걸작일 수는 없는데, 일등 작가의 작품은 무조건 일등 대접을 받는다. 돈이 모든 것을 결정하는 오늘날은 그런 승자독식 현상이 더 심하다.

그런데 사실은, 이런저런 까닭으로 제대로 평가받지 못해 대가 반열에 끼지 못한 좋은 작가가 훨씬 더 많다. 비록 일등은 아니지만 일류 작가는 많다. 실제로 인류 미술사를 통틀어 보면, 수많은 명작들 중 작가가 누구인지 알려진 작품은 극히 일부에 지나지 않는다. 누가 만들었는지 모르는 명품들이 훨씬 더 많다. 이런저런 이유로 이름이 알려지지 않았을 뿐이다. 그렇게 묻혀 있는 훌륭한 작품들이 이름난 스타 작가의 작품이 아니라고 해서 푸대접을 받는 것은 매우 억울한 일이다. 사실은 그런 작품들이 미술사라는 커다란 산을 이루고 있는 건데 말이다. 골짜기의 아름다움.

미술품을 제대로 이해하기 위해서는 만드는 사람의 눈길로 보라는 가르침은 한결 구체적이다. 내 스승께서는 특히 문양 연구의 권위자였는데, 옛 미술품을 연구하고 살필 때 사진만 보고 함부로 판단하는 법이 없었다. 유물을 유심히 살피며 직접 옮겨 그려 보고, 그래도 성에 차지 않으면 직접 만들어 보면서 연구하곤 했다. 그렇게 하면 눈으로는 잘 안 보이는 수수께끼가 풀릴 때가

많다고 가르치셨다. 그리고 선생님께서는 개인전도 여러 번 가진 빼어난 화가이기도 했다. 만드는 사람을 제대로 이해하려는 노력의 결과였다.

미술품 감상도 마찬가지다. 작품을 그린 사람의 관점에서 보려고 애쓰면 그냥 바라볼 때와는 사뭇 다른 깊이와 무게, 부피, 떨림, 따스함 같은 걸 실감할 수 있다. 깊이 알면 알수록 사랑도 깊어지게 마련이다. 가능하다면, 직접 그려 보면 더 실감으로 다가올 때가 한결 많아질 것이다.

또 한 가지, 우리의 좁아터진 소견이나 짧은 지식으로 옛 사람들의 세계를 함부로 재단해서는 안 된다는 말씀도 잊을 수 없는 가르침이다.

예를 들어 중국미술사에는 문헌 기록은 남아 있는데 유물은 아직 발견되지 않은 경우가 많다. 그런데, 그 기록에는 지금 우리의 개념으로는 도저히 납득하기 어려울 정도로 어마어마하고 터무니없는 표현도 많이 나온다. 그럴 경우 학자들은, 그저 중국 사람들 특유의 과장법이다, 그저 상징적인 표현일 것이다, 뻥이다… 뭐 그런 식으로 멋대로 해석하고 만다.

그러다가 나중에 유물이 발굴되어 조사해 보면, 터무니없다고 생각했던 그 기록이 결코 과장이 아니었음이 증명된다. 진시황 무덤 같은 것이 좋은 예다. 그렇게 엄청난 규모일 거라고는 믿을 수 없었는데….

피라미드를 비롯해서 인류의 문화유산 중에 그 규모가 도무지 엄두도 못 낼 지경으로 무지막지하고 수수께끼인 유물이 얼마나

많은가. 예를 들어, 유명한 이스터 섬의 모아이 석상의 경우도,
이 거대한 돌덩어리를 도대체 어디서 가져와 어떻게 다듬었으며,
어떻게 바닷가로 옮겨 세웠을까, 왜 만들었을까… 의문투성이다.
어떻게 옮겼을까 하는 문제 하나만 가지고도 콩이야 팥이야
얼마나 설이 많은지, 아직도 풀리지 않은 숙제로 남아 있다.
그러면 우리는 그저 '불가사의'라고 생각해 버리고 만다. 세계의
칠대 불가사의! 지금 우리 머리로는 도무지 이해가 안 되고,
제대로 설명할 수가 없으니까.
지금 인류는 우주관광을 하게 될 날이 멀지 않았다면서
첨단과학을 자랑하며 우쭐대지만, 옛날 어른들이 만든
물건 중에 지금 기술로는 만들지 못하는 것이 적지 않다.
사람을 무더기로 죽이는 살상무기는 잘 만들지 모르지만,
예술품에서는 그렇지 못하다. 예를 들어 청동기시대의 유물인
다뉴세문경(多鈕細紋鏡)이나 신라시대의 에밀레종〔성덕대왕
신종(聖德大王神鐘)〕 같은 건 지금 기술로 만들지 못한다고
한다. 에밀레종을 흉내 내서 만든 '자유의 종'이라는 것이 미국
로스앤젤레스 샌피드로 바닷가 종각에 걸려 있다. 미국 독립 이백
주년 기념 선물로 만들어 선사한 것인데, 그 당시 대단한 일이나
한 것처럼 꽤나 요란하게 떠들썩했었다. 그런데 지금은 상태가
엉망이어서 보수가 시급하다고 한다.
이런 형편이니 그런 짧은 지식과 좁아터진 소갈머리를 가지고
옛 사람들의 커다란 세계를 함부로 재단하려 들지 말라는
가르침이다.

유물뿐이 아니다. 정신세계는 더욱 그러하다. 예를 들어
종교미술에 깃들어 있는 지극히 높고 깊은 정신세계와 간절한
정성, 상징성은 우리의 상상을 초월한다. 신에게 바치는 건물이나
물건 하나 만드는 데 온 나라가 달려들어, 몇십 년에 걸친 공사를
당연한 듯 여기고 기꺼이 목숨을 거는 일도 많았다. 그들의
사후세계관, 즉 죽음에 대한 철학을 이해하지 않고는 진시황
무덤이나 피라미드 같은 무지막지한 규모를 이해할 수 없다.
목숨을 걸고 만든 작품, 지금은 그런 예를 찾아볼 수 없다.
그래서 옛 문화재나 미술품을 감상할 때, 단순히 아름다운
물건으로만 봐서는 안 되고, 오늘 우리가 가진 잣대로 함부로
해석해서도 안 된다는 것이다. 우리가 지금 들고 있는 잣대는
옛 문화를 재기엔 터무니없이 짧고 보잘것없다. 짧은 줄자 들고
태산(泰山)을 재려고 설치는 것이나 마찬가지 아닐까.
물론, 그러니까 무조건 경배하라는 말은 절대 아니다. 겸손하고
순수해지라는 말이다. 고개를 숙이라는 말씀이다. 목에 잔뜩 힘을
주고 고개를 바짝 들면 봉우리만 보이지만, 나를 낮추면 훨씬 더
많은 것이 보이는 법.
아무려나, 좋은 스승을 만나 좋은 가르침을 받는 것은 큰 복이다.

그림과 노래

책방을 어슬렁거리다 보니 눈길을 끄는 책이 있었다. 폴
매카트니의 그림을 모아 놓은 화집.

폴 매카트니? 책장을 들쳐 보니 과연 그 비틀스의 폴 매카트니!
표현주의 계열의 그림들인데 꽤 그럴듯하다. 놀랐다. 그의
노래만은 못한 것 같지만, 아마추어 수준은 넘어선 것으로 보인다.
화가 드 쿠닝과 함께 찍은 사진도 실려 있는 것을 보니 그에게서
한 수 배운 것 같은데, 그림에서도 쿠닝의 냄새가 진하게 풍긴다.
한 가지에 능통하면 다른 것에도 자연스럽게 통하는 것일까.
노래를 캔버스에 고정시켜 놓으면 바로 그림이 되는 것이 아닐까.
꼽아 보면 그런 사람들이 많다. 문호 빅토르 위고, 시인 윌리엄
브레이크, 헤르만 헤세, 음악가 슈만, 「예언자」의 작가 칼릴
지브란, 정치가 윈스턴 처칠, 배우 앤서니 퀸이나 앤서니 홉킨스,
우리나라의 조영남, 젊은 배우 하정우 등에 이르기까지, 미술을
부전공 정도로 여기고 빼어난 실력을 발휘한 사람들이다. 물론
반대로 미술가이면서 다른 분야에서도 두각을 나타낸 사람들도
적지 않다.

모든 분야가 잘게 쪼개져 '전문화'라는 이름으로 칸막이가 쳐진
오늘날의 시각으로 보면 신기한 일로 여겨질지도 모르겠지만,
옛 사람들의 생각은 달랐다. 칸막이가 없으니 '사통팔달' 모든
것이 한눈에 보이고, 바람도 잘 통했다. 동양에서는 노래(詩),

글씨(書), 그림(畵)을 당연히 하나라고 여겼다.

이런 관점에서 본다면 위고, 헤세 같은 글쟁이가 그림을 잘
그린 것은 매우 자연스러운 일이다. 노래와 그림이 하나이니,
폴 매카트니의 그림이 그럴듯한 것도 당연한 일이다. 서양의
중세에도 '르네상스 맨'이라는 개념이 있어서, 레오나르도 다
빈치처럼 미술뿐 아니라 다른 여러 분야에서도 능력을 발휘한
'팔방미인' 천재들이 많이 나왔다. 현대에도 장 콕토 같은 전방위
재간꾼이 어쩌다 있기는 했지만, 전반적인 흐름에서는 외골수의
전문화였다.

오늘날의 전문화라는 것은 매우 위태위태한 함정으로 보인다.
이 전문화는 "쥐도 한 구멍을 파야 한다"는 실용주의에서
비롯되었음이 분명한데, 인간적인 면에서는 기형적 인간을
만드는 주범이다. 마땅히 깨부숴야 할 칸막이! 자기 전문분야
밖의 것에는 전혀 관심도 없고 무식한 사람이 너무도 많다. 이른바
'전문 바보'들이다.

'팔방미인'이라는 말은 칭찬으로 들리기도 하지만 비아냥이기도
하다. 심지어는 같은 장르 안에서도 세분화가 이루어져서, 피카소
같은 거물이 아닌 다음에는 화가가 조각을 하는 것이 '영역
침범'으로 비난받기도 한다. 시인이 소설이나 희곡을 쓰는 것도
외도요, 외교관이 시를 쓰면 근무 태만으로 의심받는 세상이다.
인간이 스스로의 능력을 하잘것없는 것으로 깎아 내리는
안타까운 짓거리가 한없이 되풀이되고 있는 셈이니, 참으로
답답한 노릇이다. 칸막이 없던 '전(全) 인간'의 시절로 돌아가고

싶다. 그래야 될 것 같다.

실용성 위주의 학교 교육도 사람을 망가뜨린다. 예를 들어, 미국 공립학교의 경우 미술, 음악 등은 필수과목이 아닌 선택과목으로 되어 있다. 그나마 예산이 없으면 아예 과목 자체가 없어지기도 한다. 음악이나 미술 따위는 꼭 배우지 않아도 살아가는 데 지장이 없다는 생각인 모양이다. 그래서, 아주 심한 경우에는 음악이나 미술과목은 전혀 배우지 않고도 고등학교를 졸업할 수 있다. 베토벤이나 피카소 정도의 대가의 이름이나 겨우 알고 있는 대학생을 만난다고 해서 이상할 것 없는 이상한 현실이다.

그저 말끝마다 "화가가 되기 이전에 인간이 되어야 한다"라고 근엄한 목소리로 꾸짖으면서, 실제로 가르치는 것은 손재간뿐인 우리네 미술교육도 그런 점에서는 여간 큰 문제가 아니다. 미술이 미술 혼자서 존재하는 것이 아니라는 점을 이론적으로는 잘 알면서도 실제 교육 내용은 영 딴판이니.

그나마 요새는 인문학에 대한 관심이 높아지고, '통섭(統攝)'이라는 개념이 중요하게 여겨지기 시작했다니 천만다행이다. 학문이나 예술 사이를 가로막았던 답답한 칸막이들을 모두 걷어내고 시원하게 소통하며 서로를 살찌웠으면 정말 좋겠다.

쓰기와 그리기

예술의 언어는 심장의 언어이며, 그것은 정서적 구조의 언어다.
―마거릿 미드

"그림 그리는 순간이 무척 행복합니다. 매일 잠시라도 붓을 잡지
않는 날이 없어요. 그림을 시작하던 때는 술을 끊으면서 시간이
많아진 무렵이기도 해요."… "소설 쓰기가 늘 악전고투라면
그림은 훨씬 몰입하게 됩니다. 내가 (동료작가) 구효서 씨한테
이런 이야기를 했더니 자기도 그림을 시작했다가 소설을 못 쓸까
봐 그만뒀다고 해요."… "기술보다 자기표현이 중요한 현대미술은
그림을 못 그리는 나 같은 사람도 도전할 수 있는 분야가
됐습니다."
―『경향신문』, 2012년 3월 14일자 기사 중에서

소설가 윤후명(尹厚明) 씨가 첫 미술작품 전시회를 앞두고
한 인터뷰에서 한 말들이다. '꽃의 말을 듣다'라는 제목의 이
개인전에는 작품 사십여 점을 선보였다고 하는데 직접 가 보지는
못했다. 그 얼마 전에는 원로 고은(高銀) 시인이 개인전을
열었다는 기사를 읽었다.
문인이 그림을 그리고, 음악가가 소설을 쓰고, 연극인이 음악을
하고… 매우 바람직한 일이다. 당연히 그렇게 자유롭게

넘나들어야 한다. 시서화일체(詩書畵一體), 화중유시(畵中有詩) 화중유화(話中有畵)의 상태로 돌아가는 것이 마땅하다. 옛날에는 그것이 지극히 당연한 일이었으니까. 그리고 그것이 본디의 바른 모습이었을 테니까….

그런데, 윤후명 씨의 말은 여러 가지를 생각하게 해 준다.

우선, 소설 쓰기는 늘 악전고투지만, 그림 그리는 순간이 무척 행복하다는 말이 그렇다. 정말 그럴까. 물론, 윤후명 씨의 경우 소설 쓰기는 평생을 해 온 생업이지만, 그림 그리기는 새로 시작한 취미니까 행복하게 느낄 수 있을지도 모른다.

글을 잘 쓰는 미술가는 많다. 예를 들어 이미 책을 여러 권 펴낸 김병종이나 임옥상, 한젬마 같은 이들은 글을 썩 잘 쓴다. 그러나, 이 사람들의 글은 미술에 대한 자기 생각을 풀어낸 글들이다. 김영태나 이제하 같은 미술대학 출신의 작가도 있지만, 미술에서도 독보적인 자기 세계를 이루고 글에서도 문학작품에 버금가는 작품을 쓰는 미술가로는 빼어난 수필가로 인정받고 있는 근원(近園) 김용준(金瑢俊) 선생이나 『화첩기행』의 김병종(金炳宗) 정도일 것이다.

그들에게 윤후명 씨의 말을 뒤집어 "그림 그리기는 늘 악전고투지만, 글을 쓰는 순간은 무척 행복한가?"라고 물으면 뭐라고 대답할까. 아마도 십중팔구는 아니라고 고개를 내저을 것이다. 또 "그림을 그리면서 늘 행복한가?"라는 질문에도 그렇지 않다고 대답할 것 같다.

대부분의 미술가들은 글쓰기를 무척 힘들어 한다. 자기 작품을

설명하는 짧은 글도 끙끙거리며 겨우 쓰거나, 작가는 작품으로
말하면 된다며 아예 안 쓰고 버티기가 일쑤다. 모르기는 해도,
소설가가 그림을 그리는 것보다 미술가가 글을 쓰는 게 훨씬 힘들
것이다.

혹시 거기에 근본적인 문제가 깔려 있을지도 모른다는 생각이
든다. 쓰기와 그리기의 근본적인 차이 같은…. 본디 쓰기(書)와
그리기(畵)는 하나였다. 한자(漢字)를 보면 금방 알 수 있는
일이지만, 애초에 글자와 그림은 한 몸이었다. 그림이 곧
글자였고, 그림이 글자로 변했다. 동양미술에서는 문자향(文字香)
서권기(書卷氣)가 매우 중요한 덕목이었다. 안타깝게도 지금은
거의 사라져 가고 있지만….

그런 점에서 미술이 문학에 대해 독립선언을 한 것은 혁명적인
일이었다.

이를테면 "문학적 정신을 경계해야 합니다. 그 때문에 화가들이
흔히 자신의 참된 길―자연에 대한 철저한 탐구―에서 이탈해,
실체를 알 수 없는 사변(思辨) 속에서 너무 오랫동안 길을 잃고
헤매곤 하지요"라는 세잔의 말은 그런 사정을 잘 말해 준다.
물론 그 전부터 쓰기는 머리로, 그리기는 가슴으로 향하고
있었지만, 독립선언 이후 그 거리는 본격적으로 아주 멀어져
버렸다. 미술은 현실과 이야기에서 벗어나 이른바 순수조형세계,
이미지의 힘 같은 쪽으로만 치우쳐 뻗어 나갔다. 그러면서 이른바
현대미술의 다양한 미술운동이 정신없이 갈래를 뻗어 복잡하게
되었고, 추상미술도 생겨나 막강한 세력을 차지하게 된다. 쓰기와

그리기, 가슴과 머리의 거리를 재야 하는데, 도무지 그럴 겨를이
없다.

그런데, 재미있는 것은 미술의 새로운 운동이 자리잡는
과정에서 대개의 경우 글쓰기의 도움을 결정적으로 받았다는
사실이다. 현대미술은 시인, 평론가, 역사가 등의 '글발'에
기대어 기초를 다지고 세력을 뻗어 나간 셈이다. 물론 시대적인
필연성이 절대적인 요인이기는 하지만, 글의 뒷받침이 없었다면
현대미술이 그처럼 빠르고 활기차게 변신을 거듭할 수는 없었을
것이다. 결국 그리기와 쓰기는 어쩔 수 없이 형제인 셈이다.
더구나 요사이 미술은 가슴을 떠나 머리로 너무나 멀리 가
버렸다. 지금의 미술은 머리로 만드는 것들이 많다. '그리는 것'이
아니라 '만드는 것'이다. 반짝이는 아이디어는 가슴이 아니라
머리에서 나오는 것들…. 미술이 문학으로부터 독립선언을 한
지 겨우 한 세기밖에 안 지났는데, 그 근엄한 독립선언서의
빛이 바래 버렸다는 이야기다. 이야기, 철학, 사상, 논리 같은
것들이 필요해졌고, 가슴과 머리의 거리를 다시 재 봐야 할
때가 된 것이다. 심리학자들의 말에 따르면 뇌가 머리와 가슴을
통제한다는데, 왜 이다지도 복잡한 것일까.

이어서 윤후명 씨의 말에서 생각해 볼 문제는 "기술보다
자기표현이 중요한 현대미술은 그림을 못 그리는 나 같은 사람도
도전할 수 있는 분야가 됐습니다"라는 말이다. 정말 그런가.
글쓰기에는 기술이 필요해서 아무나 할 수 없지만, 현대미술은
아무나 할 수 있다는 말인가. 그렇지는 않을 것이다.

여기에도 아주 중요하고 근본적인 문제가 깔려 있다. 간단히 말해서, 본디 쓰기나 그리기나 똑같이 아무나 할 수 있고, 해야 한다는 것이다. 수준이나 평가의 문제는 그 다음이다.

따지고 보면 예술이란 특수한 것이 아니다. 피카소의 말을 새겨들을 만하다.

누구나가 예술을 이해하고 싶어한다. 그렇다면 왜 새의 노래를 이해하려고 하지 않는 것일까. 왜 우리들을 둘러싸고 있는 모든 것, 밤이나 꽃을 완전히 이해하려고 하지 않으면서도 사랑하는가. 그러나 문제가 한 장의 그림일 때에는 사람들은 그것을 "이해하지 않으면 안 된다"고 생각한다.

연극 경험

미술 하는 사람들에게 문학, 음악, 연극, 영화, 춤 등. 다른 이웃
예술을 되도록 많이 경험해 보라고 권하고 싶다. 다양한 경험을
통해 작품의 깊이와 폭이 달라지기 때문이다. 그 중에서도 연극을
강력 추천하고 싶다. 내가 대학 때 연극을 했었기 때문에 하는
말이 아니다.

화가들 중에 대학 때나 졸업 후에 연극을 한 사람이 제법 많다.
이런 작가들의 경우 연극 경험이 작품에 좋은 영향을 많이 준
것으로 보인다. 여러 가지 면에서….

나는 일단 연극반에 적을 두고 서서히 앞날을 모색하기로 했다.
또한 다른 사람의 가르침을 통해서라기보다는 스스로 배워 가야
하는 대학생활의 분위기에 나름대로 익숙해져 갔다. 인상파 아류
수업 일이 학년을 거쳐 삼사 학년의 미국 미술 흉내 내기가 당시
미술대학 커리큘럼의 전부였다. 교수들이 몇 마디 조언을 해
주면 학생들은 혼자 고민하여 나름대로 그림을 그렸다. 무엇을
그리는지 왜 그리는지 모르는 채, 서로가 서로에게 적당한 거리를
유지하며 말이다. 강의실(실기실)은 정말 재미없고 무미건조했다.
그런 나에게 연극은 돌파구요 해방구였다.

─임옥상, 『누가 아름다운 세상을 꿈꾸지 않으랴』 중에서

내가 미술가들에게 연극을 권하는 첫째 이유는 타인의 삶을
경험할 수 있기 때문이다. 미술도 결국은 사람 사는 이야기라면,
간접적으로나마 다양한 삶을 체험해 보는 것이 매우 소중하다.
삶을 입체적으로 보게 되고, 다른 사람의 입장에서 보는 훈련도
된다. 미술에서는 얻기 어려운 덕목들이다.

이어서, 연극을 통해 이야기 즉 서사구조를 익힐 수 있다는
것도 대단히 중요하다고 생각한다. 단 하나의 화면에 모든
것을 집약적으로 표현해야 하는 공간예술인 미술에서 어떻게
효과적으로 이야기를 담을까는 매우 근본적인 숙제다. 연극을
해 보면 자연스럽게 그런 훈련이 된다. 그리고 세상을 보는 눈이
시각적인 것에만 머무르지 않고, 그 안에 스며 있는 사람 냄새까지
맡을 수 있는 쪽으로 변하게 된다. 예를 들어, 대학 때 연극을
열심히 한 화가 임옥상의 대부분의 작품들이 그렇지만, 특히
두루마리 그림 〈아프리카 현대사〉 같은 작품은 연극적 이야기
구조를 잘 보여 준다.

협동작업을 경험해 보는 것도 중요하다. 미술은 혼자서 하는
작업이기 때문에 외골수가 되거나 자기도취에 빠지기 쉬운데,
연극을 하면 어느 정도는 벗어날 수 있다고 본다. 연극판에서는
독불장군이 있을 수 없다. 남을 배려하는 자세 또한 미술만 해서는
익히기 어렵다. 또, 주인공만 중요한 것이 아니라 조연이나
스태프도 중요하다는 사실을 배우는 것도 소중한 일이다.
무엇보다도 가장 중요한 것은 관객 반응에 대한 배려, 즉 소통에
관한 것이다. 연극에서는 관객이 결정적으로 중요하다.

미술작품은 작가 혼자 마음 내키는 대로 그려서 내던지면 그만일
수 있지만, 연극에서는 어림도 없는 이야기다. 그래서는 안 된다.
누구를 위해서 왜 그리는가, 어떻게 해야 소통이 잘 될까… 미술도
그걸 생각해야 한다.

미술과 말

그림이나 조각은 말이나 글로써 제대로 설명하거나 인용적인
설명으로 비판할 수 있는 경우가 드물다.
—한스 페터 투른

나는 십 년 넘게 라디오 방송 프로그램을 진행한 적이 있다. 주로
문화 예술을 이야기하는 프로그램이었는데, 그 중 가장 힘들고
하기 싫은 것이 화가를 초대하여 작품에 대해서 이야기하는
시간이었다. 진땀이 난다. 초대된 화가도 죽을 맛이고, 진행자도
생고생이다. 그림을 말로 설명한다는 것은 정말 어려운 노릇이다.
추상화의 경우에는 더욱 속수무책이다. 백남준(白南準) 선생 왈
"미술은 느낌이야!" 했는데, 느낌을 말로 표현하여 전달하기란
참으로… 거의 불가능한 일이라는 생각이 절로 든다.
"미술은 말로 설명할 수 없는 것이다." 칸딘스키(W. Kandinsky)의
말씀이다. 이 양반, 말씀은 그렇게 하면서도 『예술에서의
정신적인 것에 대하여』 등 여러 권의 저서를 통해서 미술을 말로
설명하려고 무척 애를 썼다. 또 미술사학자 마거릿 미드(Margaret
Mead) 여사는 이렇게 말했다. "예술의 언어는 심장의 언어이며,
그것은 정서적 구조의 언어다."
그런 말씀을 충실하게 신봉하느라 그런지, 우리 미술계에서는
그림을 말로 설명하는 것을 매우 시답지 않은 일로 여겨 왔다.

오랫동안 그랬고, 지금도 그런 작가가 많다. "화가는 그림으로 말하면 된다"는 고집, 그럴듯하다.

그러나 요사이 작가들은 그림보다 설명이 한결 더 그럴듯하다. 꿈보다 해몽이다. 알아듣기 어렵고 아리송하게 둘러칠수록 명해몽이 된다. 걸핏하면 선(禪)이요, 도(道)요, 실존이요, 무(無)요… 뭐 그런 식이다. 점 하나 콕 찍어 놓고 "시작과 끝을 현상학적으로 아우르는 인간 존재의 모순 어법… 어쩌구저쩌구…" 하면 그런가 보다 해야지 별 수 없다. 그래서 미술은 점점 더 어렵고 아리까리해진다.

이것 역시 미국의 영향인 모양이다. 미국의 미술대학에서는 작품을 해 놓고 동료 학생들 앞에서 설명을 하는 것이 중요한 시간이다. 날카로운 질문이 날아오면 즉시 되받아쳐야 한다. 하기야 뭘 그렸는지도 모르고 그리는 것보다야 나을지도 모르지만, 그림은 입으로 그리는 것이 아니다.

그럼에도 불구하고, 무언가 자기 생각을 말하려고 애쓰는 편이, 보는 사람이 알아서 기라는 식의 고압적이고 일방적인 자세보다는 낫다. 그림의 말뿌리가 글과 같다는 점은 그래서 많은 것을 말해 준다.

예를 들어, 그림 제목은 미술작품에 대한 가장 대표적이고 함축적인 '말'이다. 제목은 작품을 이해하는 단서요 화살표다. 그래서 관람객들은 작품 옆에 붙어 있는 제목을 찾아 읽으려 애쓴다. 그런데 많은 경우 '무제' '작품' 등으로, 알아먹든지 말든지 마음대로 하라는 투라서, 불쾌하다. 아니면 매우 추상적으로

아리송한 연막 치기라서 혼란스럽다. 왜 그러는 걸까. 음악의
제목과는 경우가 다르지 않은가.

미술가들이 한 말을 모아 놓으면 굉장히 많다. 미술가들의 명언을
모아 놓은 책들도 꽤 많다. 현대미술에서는 새로운 주의(主義)가
탄생할 때 긴 선언문을 발표하는 식이니 상당히 많은 분량이다.
그런 말씀을 배울 때 주의해야 할 점이 있다. 많은 경우
거두절미하고 멋들어진 말씀만 쏙 빼서 소개하는데, 그 뜻을
정확하게 이해하기 위해서는 말 전체의 맥락을 살펴야 하는
것이다. 그렇지 않으면 엉뚱하게 해석하기가 쉽다.

또 한 가지는 처음에 배우는 말을 잘 골라야 한다는 점이다.
모든 것을 스폰지처럼 쭉쭉 빨아들이는 대학 초년생 때 들은
말은 강하게 뇌리에 남아서 오래도록 영향을 미치게 마련이다.
그러므로 처음부터 고전(古典)에 해당하는 좋은 책을 읽으라고
권하고 싶다. 어렵고 골치 아프더라도 서두르지 말고 그렇게 해야
한다. 처음에 물꼬를 잘못 터놓으면 물이 계속 그쪽으로만 흘러
물길이 이상하게 틀어질 수가 있으니까.

내 경험을 말한다면, 어쩌다 보니 잡식성이 되어서 이것저것
닥치는 대로 허겁지겁 읽고 흡수한 바람에 줄기가 튼튼하지
못하다. 나무는 가지가 풍성하고 많아야 줄기도 튼실한
법이라지만, 공부는 전혀 그렇지가 않다. 뿌리가 깊고 줄기가
튼실해야 한다.

미술대학에 다닐 때 '미술은 내적 갈등의 외적 표출'이라고
배웠다. 신입생 오리엔테이션 때였던가, 아무튼 대학 초년생 때

어느 교수께서 엄숙하게 하신 '말씀'을 무조건 진리처럼 받들어 모실 정도로 그 말씀을 듣고 깜빡 죽었다. 그때야 무슨 말씀이든 쭉쭉 빨아들일 때였으니까. 그 교수님은 이렇게 말씀하셨다.

무릇 예술이란 내적 갈등의 외적 표출이다. 그 표현은 지극히 독창적이고 치열하며, 그리고 무엇보다도 진솔해야 하며, 사람다움이 진하게 풍겨야 하고, 현실을 정직하고 민감하게 반영해야 한다.

그야말로 예술의 본질을 잘 함축한, 의심할 여지 없는 명언이다. 한동안 이 멋있는 '말씀'을 유행어처럼 쓰고 다니기도 했다. 아, 갈등이 있어야 하는구나, 우선 내적 갈등을 풍부하게 만들자…. 그렇게 애를 써 봤지만 갈등을 일부러 만드는 것도 무척 어려운 일이었다. 아무튼 나는 그 말씀을 미술에서는 별로 못 써먹고, 연극할 때 유용하게 활용했다.

그런데, 나중에 무차별적으로 웃기는 희극 대본을 쓰면서 곰곰이 생각해 보니, '가장 진솔한 내적 갈등의 외적 표출'이란 다름 아닌 '방귀'가 아닌가. 무엄하게도 그런 생각이 번개처럼 들었다. 조목조목 따져 보니 딱 들어맞는다.

방귀는 내적 갈등이 극한점에 달했을 때 외적으로 정직하고 필연적으로 표출된다. 그리고 그 외적 표출은 사람마다, 때마다, 그리고 상황에 따라 음향학적 구조나 향기의 밀도가 미묘하게 다르니 지극히 독창적이다. 이만큼 진솔하고 사람다운 것이 또

어디에 있을 것이며, 내적 갈등의 원인이나 섭취한 내용물에
따라 표출의 모습이 그야말로 천차만별이며, 현실을 있는 그대로
민감하게 반영하니 이것이 바로 개성이라…. 아무리 따져 봐도
미술이 이만큼 절실하고 진솔하지는 못하리라! 무엄하게도 그런
생각이 든 것이다.

나는 이 하찮은 깨달음으로 인하여 '겉멋'에서 벗어날 수 있었다.
진심으로 그렇게 말할 수 있다. 겉멋은 결코 작지 않은 문제다.
미술가랍시고 빵떡모자부터 뒤집어쓰는 정도야 애교로 봐줄 수
있다지만, 정신적인 겉멋에 빠져 허우적대기 시작하면 문제가
참으로 심각해진다. 서양 것이 무조건 좋아 보이는 것도, 따지고
보면 그런 겉멋에서 나오는 것이다.

아무튼 처음부터 좋은 말을 골라 듣고, 그 깊은 의미를 바르게
이해하는 노력이 중요하다.

미술의 바탕, '뎃상' 실력

예술은 리얼리티를 판정하기 위한 가치를 창조하는 행위이다.
—허버트 리드

미술 감상의 가장 적극적이고 바람직한 길은 직접 그려 보는
것이다. 작가의 편에 서서 보면 감상의 폭과 깊이가 달라진다.
그러나 선뜻 용기를 내지 못한다. 흔히들 "그림은 아무나 그릴 수
있다. 붓 가는 대로, 마음 흐르는 대로 자유롭게 그리면 된다"라고
말한다. 그러면서 어린이들의 그림을 예로 든다.
하지만, 그림을 제대로 그리기 위해서는 당연히 기초가 필요하다.
뎃상 실력도 중요한 기초 중의 하나다. 뎃상이라는 낱말을
우리말로 했으면 좋겠는데, 마땅한 말이 떠오르지 않는다. 묘사력,
표현력, 소묘(素描) 등의 낱말이 있지만 어딘가 말맛이 좀 다른
것 같다. 그래서 '뎃상'이라는 말을 그냥 쓴다.(나라에서 정한
표기법을 따르자면 '데생'이 맞는 모양인데, 어쩐지 매가리가
없어서 나는 '뎃상'이라고 쓴다. 생각 같아서는 '뎃쌍'이라고
쓰고도 싶지만…)
뎃상력은 대상을 제대로 묘사하기 위해서는 꼭 필요한 기초다.
사실주의 작품은 물론이고, 추상화를 그릴 때도 뎃상력이
필요하다. 그것이 있어야 비로소 개성적인 표현도 가능해진다.
우리가 흔히 대상을 실감나게 묘사한 그림을 보고 "야, 잘

그렸다!"라고 감탄하는 것처럼, 뎃상력은 미술의 기본이다.
우리가 아는 대가들은 하나같이 뎃상력이 정확하고 빼어난
사람들이다. 물론 현대미술에서는 그렇지도 않은 것 같지만….

이념이나 표현을 명확하게 한다는 것은 모든 예술에 있어 가장
기본적인 요건이다. 동서고금을 통하여 위대한 예술치고 그
표현이 명확부동하지 않은 예는 없다. (…) 조형예술에 있어
형체가 명확하게 되려면 첫째, 물체에 대한 관찰과 인식이
철저해야 하며, 형체에 덧살이 붙어 있는 한 결코 명료할 수 없다.
철두철미 덧살이 제거되기까지 추궁하는 집요한 노력이 필요하다.
말하자면 형체와 공간 사이에 불필요한 것이 없어야 된다.
─김종영, 『초월과 창조를 향하여』 중에서

나도 한때 감히 그림을 그려 보겠다고 안달을 한 적이 있다. 내
딴에는 무척 열심히 그렸다. 정말 미친 듯이 그림에 매달린 때도
있었으니까. 그런데 뎃상력 같은 기초가 형편없이 부족해서
잘 안 됐다. 마음만 앞서고 손이 따라 주지를 않으니 될 수가
없지. 그리고 싶은 것은 있는데 도무지 마음대로 되지를 않으니
대충 거칠게 뭉뚱그려 놓고서는 표현주의라고 우기거나, 아예
추상화를 그리게 되는 것이다. 속임수다. 옆에서 보는 친구들도
그러려니 하고 속아 주곤 했다.
그래서 아예 때려치우고 글쓰기 쪽으로 물꼬를 틀고 말았다.
말로는 제법 그럴듯하게 묘사하는데 손으로는 영 안 되니…. 물론

글쓰기도 형편없기는 마찬가지지만.

그런데, 우리 미술계에도 그런 현상이, 그런 속임수가 꽤 많은
것이 아닌가 하는 의심이 든다. 내 생각이 아니다. 훌륭한
교육자이며 뎃상력 빼어나기로 이름난 김종영 선생께서는 이런
말씀도 하셨다.

그런데 요즘 작가들은 데생에 대한 수련이나 이해가 없기 때문에
데생의 기초 위에 작품이 이루어지지 않고 있다. 이러한 현상은
캔버스나 점토에 의한 작업으로 시종하기 때문이다. 작가의
생명력이나 모든 정신적 과정에서 작품이 이루어지는 것이라면,
거기는 반드시 데생이 존재하는 것이다. 이러한 의미에서 작품에
데생이 없다는 것은 생명이 없는 박제표본과 다를 것이 없다.
　　　　　　　　　　　　　　—김종영, 『초월과 창조를 향하여』 중에서

이런 말 하면 몰매 맞을지도 모르지만, 내가 보기에는 뎃상력이
모자라서 추상화를 하거나 설치미술 같은 걸 하는 작가들이 제법
많은 것으로 보인다. 물론 거기엔 그럴 만한 사정이 있겠지만,
어쩐지 씁쓸하다. 비단 우리 미술판뿐만 아니라, 서양에서도
그런 의심을 받을 만한 작가가 꽤 있다. 대가 대접을 받는 작가들
중에도 더러 있다. 내 눈에는 그렇게 보인다. 그런 작가들의
드로잉이나 스케치, 낙서 따위를 모아 놓은 전시회에 가 보면
모래성을 보는 것처럼 참 쓸쓸해지곤 한다. 그 유명한 앤디 워홀의
뎃상을 보고 한숨을 쉬었던 기억이 난다.

데생은 형태가 아니다. 형태를 보는 방법이며, 이해하는 방법인
것이다. 데생이란 자기가 보고 있는 것을 말하는 것이 아니고,
사람들에게 보이도록 해 주는 일을 말한다.
—에드가 드가

이 말씀처럼 뎃상력이라는 것은 손과 마음이 더불어 움직여야
되는 것이다. 손재간만으로 되는 게 결코 아니다. 타고나야 하는
부분이 많다는 이야기다. 피카소가 어린 시절에 그린 그림을 보고
깜짝 놀라게 되듯이….
물론 열심히 하면 어느 정도까지는 된다. 그러나 거기까지다.
오히려 손재간이 많아지면 거기 빠져서 허우적거리게 되는 수가
많다. 그건 참 헤어나기 어려운, 치명적 함정이다. 그래서 우리
옛 어른들은 손재간이 앞서는 걸 매우 경계하셨다. 손재간보다
중요한 것은 마음의 뎃상력이라는 말씀이다.
우리나라 미술계를 살펴볼 때 뎃상력과 연관해서 되짚어 볼
중요한 문제가 있다. 리얼리즘의 전통에 관한 문제다. (이
리얼리즘이라는 낱말도 마땅한 우리말로 옮기기 어려워 그냥
사용한다.)
편의상 '사실 묘사력을 바탕으로 하는 미술'을 리얼리즘이라고
부른다면, 우리 현대미술은 이 방면의 기초와 전통이 절대적으로
취약하다. 거의 없다고 해도 아주 틀린 말은 아닐 정도다. 이른바
서양미술이라는 것이 우리나라에 들어온 과정을 살펴보면 금방
알 수 있는 일이지만, 안타깝게도 우리 미술은 리얼리즘의 전통을

쌓을 기회가 없었다. 그 사정에 대해서는 『우리가 잃어버린 천재화가, 변월룡』이라는 책의 다음과 같은 구절을 인용하는 것이 좋겠다.

한국은 서양화의 본고장이 아닌 일본에서, 그것도 일본인을 통해서 처음 서양화를 배웠다. 게다가 이십세기 초엽인 그때는 일본에서도 이미 후기 인상파 이후의 유파가 유행하고 있었기 때문에 한국은 자연히 일본의 그런 화풍에 영향받을 수밖에 없었다. 즉, 한국은 정통 서양화 기법에 대한 체계적 학습은 고사하고 입문조차 해 보지 못한 채 소위 현대미술이라 일컫는 후기 인상파 이후의 유파부터 접했던 것이다.
당시 서양미술이 뿌리조차 내리지 못한 상태에서 그러한 교육은 자칫 서양화에 대한 잘못된 인식과 왜곡만 초래한 것은 아니었을까.

그렇게 배운 화가들이 귀국하여 미술대학 교수가 되어 학생들을 지도한 것이 우리 미술교육의 현실이다. 일본에서 배운 어정쩡한 서양화는 1961년, 정부에서 민족기록화를 주문 제작시켰을 때 그 치부가 여지없이 드러났다.

이때 그려낸 기록화들이 한결같이 어설프기 짝이 없는 졸작들이었습니다. 한국의 서양화가들이 그런 역사적 주제를 다루어 본 경험이 없었기 때문이지요. (…) 이런 상황에서

이들에게 갑자기 복잡한 구도와 웅대한 규모의 작품을 요구하게
되니까 당황할 수밖에 없었지요.
　　―오광수, 『이야기 한국현대미술, 한국현대미술 이야기』 중에서

리얼리즘의 전통은 우리 미술이 반드시 메워야 할 골짜기다.
왜냐하면, 기초를 제대로 다지지 않고 그 위에 집을, 그것도
삐까번쩍한 고층 빌딩을 세운 꼴이기 때문이다. 문법이나
철자법을 모르고 쓴 글이나 작곡법을 모르고 지은 음악과
근본적으로 다른 심각한 문제다.
지금이 어떤 세상인데 고리타분하게 뎃상력 타령이냐고 말할
수도 있겠지만, 나는 그렇게 생각하지 않는다. 뎃상력은 모든
미술의 기초라고 믿는다.
뎃상 실력이란 사물의 겉모습만을 그럴듯하게 그리는 능력을
말하는 것이 아니다. 대상의 속내, 마음, 냄새, 생각, 인생까지
생생하게 잡아내 표현하는 능력을 말하는 것이다. 겉모습만
묘사하는 거라면야 사진기를 따를 재간이 없을 것이다.
미술가라면 당연히 그런 눈을 가져야 하는 것이다. 없으면 길러야
한다. 마음의 눈, 심안(心眼).

뎃생한다는 것은 무엇인가. 어떻게 해서 터득하는 것일까. 이것은
느낄 수 있는 것과 할 수 있는 것 사이에서 눈으로 보이지 않는
철벽을 뚫는 작업이다. 이 벽을 어떻게 뚫을 것인가. 왜냐하면 이
벽을 두들겨 보았자 아무 소용이 없기 때문이다. 서서히 줄질하여

인내와 지혜로 구멍을 뚫어야 할 것이다.

―빈센트 반 고흐

고흐의 가르침을 실천해 보려고 몸부림쳤던 대학시절의 추억이
떠오른다. 아주 가까운 친구와 나는 뎃상 실력을 기르기 위해
이런저런 훈련을 했다. 정확하게 말하면, 워낙 뎃상력이 바닥인
나를 측은하게 여긴 친구가 훈련을 시켜 준 것이다. 가령 저
멀리에 있는 물건의 길이 가늠하기, 그림자만 보고 그 사람의 키
알아맞히기, 벗어 놓은 신발만 보고 그 사람의 키는 물론 몸무게,
용모, 나이 짐작하기 등 기발한 연습을 많이 했다. 식당에서
손님이 벗어 놓은 신발을 보고 우리 나름대로 뎃상을 해 놓고는
얼마나 맞는지 확인하기 위해 그 사람이 나오기까지 기다리는
식이다. 어떤 때는 클래식 음악을 들으면서 그 음악에 맞는
이야기를 즉석에서 지어내는 연습도 했다. 그러니까, 추상적인
음악에다가 구체적인 드라마를 입히는 훈련이었다. 막연한 느낌을
어디까지 구체적으로 묘사할 수 있을까….
힘들기는 했지만 무척 재미있었다. 그 덕에 뎃상 실력이 좀 느
것 같기도 하다. 그림은 몰라도, 뒷날 연극 대본을 쓰는 데는 큰
보탬이 되었다.
요새 젊은 친구들도 이런 훈련을 좀 했으면 좋겠는데, 재미
삼아서라도…. 아마 안 하겠지. 아이디어만 가지고도 요령만
좋으면 버틸 수 있고, 잘하면 출세도 할 수 있는 것이 요즘의
미술판이니….

그리다 보면 뭔가 된다?

예술은 삶의 위대한 자극제다. 그런데 어떻게 그것이 목적이
없다거나 목표가 없다거나 예술을 위한 예술이라고 이해될 수
있단 말인가?

독일의 철학자 니체(F. W. Nietzsche)의 말씀이다. 십구세기부터
범람한 순수예술을 비판하는 말이다. 나는 이 말씀에 공감한다.
니체의 말처럼 예술은 오래전부터 어떤 목적들을 품어 왔다.
그것이 존재 이유이기도 했다.
니체의 말씀에서 '목적'이나 '목표'를 요새 식으로 '메시지'나
'발언' 또는 '작가가 표현하려는 내용'이라고 해석하면, 이 말씀은
오늘날에도 들어맞을 것이다.
때로는 지극히 당연한 것으로 되어 있는 사실에 대해서 불쑥
의문이 들고 궁금증이 생기기도 한다. 어느 날 문득 추상미술에
대해서 그런 궁금증이 생겼다.
미술사에는, 추상미술은 이십세기에 칸딘스키라는 사람이
발명(?)했다고 적혀 있다. 지금 추상미술이 차지하고 있는
압도적인 위치를 보면, 그러니까 아주 짧은 시간에 인간의
정신세계를 사로잡은 셈이다. 본격적인 추상미술 이전의 미술에서
찾을 수 있는 추상적 조형은 문양 정도일 것이다. 그 문양들은
장식성과 동시에 상징적 의미도 갖는 것들이었다.

이처럼 삽시간에 영토를 확장하여 자기 세계를 구축한 예술은 아마도 영화와 추상미술뿐일 것이다. 활동사진, 즉 영화의 경우는 기술의 획기적인 발달과 오락성의 개발이라는 말로 설명이 가능하지만, 추상미술의 경우는 그렇게 간단하게 설명할 수가 없다. 단순히 사진의 탄생과 심층심리학이나 정신분석학의 발전 때문이라는 설명만으로는 부족하다.

옛날 미술가들은 왜 추상화를 그리지 않았을까. 옛날 사람들은 생활 구조상 추상미술의 필요를 느낄 수 없었다? 궁색한 설명인 것 같다.

혹시 거기에 미술의 본질이 담겨 있는 것은 아닐까. 눈에 보이는 구체적인 형상 외에는 관심이 없을 정도로 생각의 깊이가 얕았던 것일까. 그럴 리가! 그리스 철학, 고대 중국의 사상이 얼마나 깊은데! 그렇게 생각이 깊었음에도 왜 추상화를 그리지 않고 구체적 형상을 통해 정신세계를 표현하려 한 걸까. 그리스 시대 이래로 내려온 '예술은 현실의 모방'이라는 생각 때문일까.

추상미술의 세계는 거의 무한대로 넓고 깊다. 눈에 보이지 않고 논리로 설명할 수 없는 세계, 예를 들어 정신세계, 형이상학, 잠재의식, 무의식, 초현실 등을 표현하기에는 추상화가 제격이다. 인간의 감정이나 정서의 세계는 논리적으로 설명할 수 없는 부분이 설명할 수 있는 부분보다 훨씬 더 크고 무궁무진하다. 그것이 모두 추상의 세계라고 말할 수도 있다. 그런가 하면, 종교적 표현에서도 추상화는 강력한 힘을 발휘한다. 마크 로스코의 작품이 좋은 예다.

추상미술의 탄생도 바로 그런 지점에서 비롯되었고, 그런
매력이 사람들의 마음을 사로잡은 것이다. 실제로 오늘날의
미술작품을 보면 추상화가 압도적으로 많다고 볼 수 있다. 적어도
구상미술보다 적지는 않다. 그만큼 사랑을 받으며 공감대를
이루고 있다는 이야기다. 추상미술의 생일(?)을 생각해 보면
엄청난 세력 확장인 셈이다.

그런데 추상미술은 근본적으로 그림에 담긴 내용보다는
조형성이라는 형식을 중요하게 여기는 경향을 보인다. 그런
생각은 "색과 형태의 미는 예술에 있어서 아무런 충분한 목적이
없으며, 다만 한 작품을 창조하기 위해서는 '내적 필연성'의
원칙에 따라 서로 조화해야 한다"라는 칸딘스키의 말에도 잘
드러나 있다. 그런 생각이 순수 조형으로 발전(?)하게 되는데,
여기서 자연스럽게 떠오르는 것이 형식과 내용이라는 본질적인
문제다.

예술작품은 본원적으로 그 내용이라는 주장이 오늘날 많은
예술 장르의 실질적인 발전에 힘입어 그 빛이 바래고 있는
것처럼 보이기는 하지만, 이 주장은 여전히 범상치 않은 패권을
휘두르고 있다. 나는 그 이유가, 이 주장이 예술작품을 대면하는
어떤 방식으로 변장한 가운데, 예술을 진지하게 받아들이고자
하는 대부분의 사람들 속에 깊이 뿌리내린 채 존속하고 있기
때문이라고 생각한다.

—수전 손택, 『해석을 거부한다』 중에서

나는 추상화의 드넓은 가능성의 세계를 인정하고, 추상화를 즐겨 감상한다. 그럼에도 불구하고, 추상미술을 보면 답답해질 때가 더러 있다. 뭔가 속 시원하지 않고 찜찜한 부분이 있는 거다. 형식과 내용의 충돌 같은 것….

요새는 어떤지 모르겠는데, 전에는 그림을 그려 놓고는 감상하는 사람들에게 느끼는 대로 받아들이라고 말하는 무책임한 작가들이 많았다.

상당히 뛰어난 작가 중에도 "나는 작품을 시작하기 전에 무엇을 그리겠다고 계획하지 않는다. 그리다 보면 자연스럽게 무엇이 된다"라는 식의 이야기를 근엄하게 하는 사람이 더러 있는데, 나는 그런 말을 믿지 않는다. 흔히 원로시인의 작품세계를 표현할 때 "아무거나 써도 시가 되는 경지"라는 말을 하는데, 나는 그런 말도 믿지 않는다. 그게 '장님 문고리 잡기' 하는 거지 무슨 작가의 태도란 말인가! 물론 그림이란 그리는 과정에서 수도 없이 변하는 것이 당연한 일이고, 심지어는 처음에 의도했던 것과는 전혀 다른 작품으로 완성되기도 한다. 그러나 아무것도 안 그리는 건 절대 아니라고 생각한다. 순수 조형이므로 아무것도 표현하지 않는다? 피카소는 "추상예술 같은 것은 존재하지 않는다. 언제나 구체적인 무엇으로부터 출발해야 한다. 그리고 천천히 현실적인 외관을 제거하면 되는 것이다"라는 말을 했다. 매우 극단적이고 폭력적인 말씀 같지만, 곱씹을 가치가 충분한 말이라고 생각한다.

내가 미술대학 다닐 때 겪었던 일 중에 오래도록 잊혀지지 않는 기억이 하나 있다. 그때는 새하얀 순수의 시대였다.

어느 날 밤 꽤 늦은 시각에 회화과 실기실을 기웃거리다가
추상화를 미친 듯이 열심히 그리고 있는 친구를 만났다. 그야말로
정열을 불태우는 모습이 보기 좋았다. 친구가 그리고 있는 것은
당연히 순수 조형의 추상화였다. 그 당시 미대생은 누구나
그런 그림을 그렸으니까. 액션 페인팅이니 추상표현주의니
절대주의니… 뭐 그런 그림들.

"이건 뭘 그리고 있는 거요?"

무심코 한마디 던졌다가 나는 엄청난 날벼락을 맞았다. 무식하게
추상화를 보고 뭘 그린 거냐고 묻는 놈이 어디 있느냐! 너 정말
미대생 맞느냐! 대단한 집중포화였다. 그 바람에 하고 싶은 말도
못 하고 쫓겨 나왔다.

그것 참 황당했다. 내 딴에는 의미있는 질문을 했는데, 비참하게
무식한 구제불능 취급을 받았으니… 상당히 억울해서 죄 없는
허공에 대고 삿대질을 해 가며 따졌다.

"야, 그럼 추상화는 아무것도 안 그린 거란 말이냐? 아무것도 아닌
것을 왜 그렇게 힘들게 그리고 있냐? 구체적인 형상을 그리지는
않더라도 뭔가 표현하려는 게 있을 거 아니냐? 가령 사랑, 고독,
슬픔, 이별의 허무함, 관계의 기쁨, 자존심, 자아상실의 비애,
민족정신, 세계평화… 아무튼 뭔가 표현하려는 게 있을 거 아니냐
말이다!"

그림과 인생은 한 몸이다. 그림 속에는 이야기나 시가 들어 있어야
한다. 절실하게 말하고 표현하고 싶은 것이 있어야 한다. 지금도
그렇게 믿어 의심치 않는다. 사실 시와 가장 가까운 것이

추상화다.

그래서 니체의 말씀을 곰곰이 되씹곤 한다.

예술은 삶의 위대한 자극제다. 그런데 어떻게 그것이 목적이
없다거나 목표가 없다거나 예술을 위한 예술이라고 이해될 수
있단 말인가?

저 낮은 곳을 향하여

"쟁이가 되어서는 안 된다. 예술가가 되어야 한다."
미술 공부할 때 귓구멍이 얼얼하도록 들은 말이다. 그러나
예술가와 쟁이가 어떻게 다른지 구체적인 설명은 없었다. 그저
'의식 없는 기능공'이 되어서는 안 된다 정도로 해석했다.
비슷한 말씀이 참 많다. 가령 신동엽(申東曄) 시인이 "시인은
없고 시업가(詩業家)만 많다"고 한탄한 말이나, 피카소가 했다는
"화가(畵家)라야 한다. 단연코 회화의 전문가여서는 안 된다"라는
말도 같은 뜻일 것이다.
그러나 장인정신은 전혀 다른 것이다. '장인은 의식이 없다'는
것은 말도 안 되는 소리다. 우리의 옛 장인들의 집요하고 경건한
자세를 보면 감히 그런 소리를 할 수 없다. 장인은 대충 만들어서
던져 놓고 알아서 쓰라고 하지 않는다. 그런 장인은 없다.
"쟁이가 되어서는 안 된다. 예술가가 되어야 한다." 물론 무슨
말인지 알아듣고 공감하면서도, 나는 좀 다르게 생각한다. 예술
합네 하고 우쭐대는 것보다 오히려 가장 낮은 곳에서 철저하게
모든 것을 바치는 장인기질이 더 필요한 것이 아닌가 하는….
내 친구들 중에는 스스럼없이 스스로를 환쟁이, 땜쟁이라고
부르며, 거기에 걸맞은 좋은 작품을 하는 작가들이 있다.
자랑스럽고 존경스럽다.
꽤 오래전의 일이다. 누구라고 이름을 밝힐 수는 없지만, 우리나라

국보급 명창의 판소리를 들으러 갔었다. 과연 대단했다. 우당탕 기운차게 몰아치는 휘모리, 자진모리도 좋았고, 애간장을 쥐어짜는 진양 또한 천하일품이었다. 과연 명창이라는 감탄이 저절로 터져 나왔다.

그런데 소리를 다 마치고 이 국보급 명창이 관중들에게 지극히 공손히 머리 숙여 인사를 하면서 이렇게 말하는 것이었다.

"팬 여러분, 대단히 감사합니다. 앞으로도 계속해서 많이 사랑해 주시기 바랍니다."

그 한마디에 우리는 대단히 분개했었다. 우리가 진심으로 자랑하여 마지않는 국보급 명창의 인사가 유행가 가수와 똑같다니! 팬 여러분이라니! 천하의 예술가가 어찌 그렇게 천박하게 굴 수가 있는가! 한심하다! 큰일이다!

그 당시 우리는 어설프게나마 판소리니 탈춤이니에 푹 빠져, 이것이야말로 전 우주에 당당히 자랑할 수 있는 우리의 '우주적 문화유산'이다, 저 정도의 명창이라면 마리아 칼라스 정도는 가볍게 깔고 앉아 종으로 부릴 수 있을 것이라고 믿어 의심치 않았었다. 그만큼 광신적으로 그 예술성을 신격화하고 있었다. 그런 판에 명창이라는 사람이 "팬 여러분 어쩌구… 사랑이 저쩌구…" 하니까 그만 분하디분한 서러움이 와락 터져 버리고 만 것이다. 그때 우리는 어지간히도 흥분해서 숭고한 '예술가 정신'을 들먹거리며 술깨나 퍼마시고 해롱거렸다.

그런데, 그로부터 꽤 오랜 세월이 흐른 후, 그때의 기억을 되살리며 이번에는 전혀 다른 생각을 하게 됐다. 물론, 판소리나

탈춤이 세계에 자랑할 만한 문화유산이라고 믿는 데는 조금도 변함이 없었다.

그러나 판소리나 탈춤, 풍물(사물놀이) 등에 엄청난 예술적 가치를 뒤집어씌우고, 자꾸만 위로 끌어올려, 급기야는 신격화하려 했던 자세에 대해서는 많은 반성의 여지가 있다고 생각한다. 오히려 '국보급 명창'이 관객을 향해 '팬 여러분'이라고 서슴없이 말하는 자세가 바로 우리 전통예능의 중요한 특질 중의 하나라고 생각하게 된 것이다. 자신이 없으면 그렇게 할 수 없다. 이것은 대단히 본질적인 깨달음이라고 본다.

서양의 예술은 대체로 '예술성'이라는 것을 바람막이로 하여, '저 높은 곳을 향하여' 빠득빠득 기어 올라가는 경향을 보인다. 그런 나머지 예술가들은 보통 사람들의 일상생활과는 멀찍이 동떨어진 곳에 우뚝 서서 뽐내는 경향을 보이는 것이다. 때로는 당연한 듯 대중의 존경을 강요하는 뻔뻔스러움을 보이기도 하고, 예술가의 것이라면 '방귀마저도 향기롭다'는 식의 어처구니없는 최면을 걸기도 한다.

이에 비해 우리의 전통예술, 특히 무형문화재들은 항상 민중과 함께, 민중의 한가운데에 다소곳하게 더불어 있었다. 그 속에서 끈질기고 풍성한 생명력을 길러 온 것이다. 이 생명력이야말로 우리의 예술을 투실하게 키워 주는 본질적 요소가 아닌가!

역사 이래 우리나라에서는 광대나 쟁이, 서양식으로 표현해서 '예술가'들이 사회적으로 엄청나게 피맺힌 천대를 받아 왔다. 울화가 치밀어서 일일이 구체적 예를 들 수도 없을 지경이다.

그나마 소리꾼들은 대원군(大院君) 시절에 잠깐 총애를 받기도 했지만, 대부분의 광대나 쟁이들은 늘 저 아래에서, 제일 낮은 곳에서 구박을 받아 왔다. 아예 인간 이하의 대접을 받은 경우도 적지 않았다.

한데, 그 낮고 척박한 곳에서 정말 기막힌 예술의 꽃이 피어난 것이다. 그이들은 그것을 특별히 예술이라고조차 생각하지 않는다. 알량한 자기 이름을 내세우지도 않는다. 그저 절절한 생명의 표현일 따름이다. 그러니 절절하게 사람들의 가슴팍으로 저며 들 수밖에 없는 노릇이다. 장승, 민화, 옛날이야기, 민요, 허름한 일노래, 상여노래, 땅 다지는 노래, 귀틀집, 초가삼간, 장판, 문창호지, 연장들, 돌무지… 그리고 판소리나 탈놀이, 아리랑… 어느 것 하나 우쭐거리며 자신을 내세우려는 마음에서 만들어진 것이 없다.

바로 이것이 우리의 '광대정신'이요 '쟁이마음'이다. 김지하 시인이 말한 대로, 우리의 광대마음은 예수님의 상징성과 통하는 바가 여간 많지 않다. 가장 척박하고 조그마한 마을에서 가장 추운 날, 그것도 가장 낮은 곳인 마구간 여물통에서 태어나, 천한(?) 목수일을 하며 떠돌던 예수님이 드디어는 스스로 목숨을 던져 세상 구원의 상징으로 빛을 발하는… 이 기막힌 과정에서 오늘의 예술 또는 예술가들이 배워야 할 바가 어디 한둘이겠는가.

지극히 개인적인 소견이지만, 나는 예수님께서 목수였다는 사실이 상징하는 바가 크다고 생각한다. 성경에는 삼십 세 무렵까지 목수인 아버지 요셉을 도와 목수일을 했다고 되어

있는데, 세상에 많은 직업 가운데 왜 목수였을까. 전체적인
맥락으로 보면 목동이나 어부, 농부 아니면 신학자 같은 직업이
어울릴 것 같은데, 왜 목수였을까. 예수님은 어떤 목수였을까.
집을 지었을까. 가구를 만들었을까.

어떤 일을 했건 간에 목수 예수는 쓰임새와 모양새의 아름다움을
함께 생각하는 매우 성실한 목수였을 것 같다. 집을 지을 때는 그
집에 살 사람을 생각하고, 가구를 만들었다면 쓰는 사람의 마음을
헤아리는 좋은 목수였을 것 같다. 그리고 그런 사랑의 마음이 바로
장인정신이 아닐까라는 생각을 한다.

아무튼, 우리네 옛 쟁이들은 저 낮은 곳을 향하여 내려갈수록
저 높은 곳에 가까워진다는 깨달음을 이미 터득하고 있었던
것이다. 그래서 스스로 명창이라고 우쭐대지 않고, 관객들에게
감사하는 마음으로 공손히 머리 숙일 수 있는 거다. 이것이 바로
우리 예술을 우리 것답게 하는 가장 본질적인 '쟁이마음'이요
'광대생각'이 아닐까 싶다.

그래서 오늘 우리의 현대미술이 복원해야 할 것은 쟁이마음,
장인기질이 아닌가 생각하게 된 것이다. 장인기질의 바탕은
철저함이다.

도산(島山) 안창호(安昌浩) 선생께서는 송태산장(松苔山莊)을
지을 때 설계뿐만이 아니라 공사 감독도 몸소 하셨고, 후원
마당의 설계와 정리도 몸소 하셨다고 한다. 조그만 일도
소홀히 아니하는 지성인(至誠人)의 풍모는 그가 심고 가꾸는
일목일초(一木一草)에도, 벌여 놓은 한 덩어리 돌멩이에도

나타났고… 목수나 장인, 인부들이 추호만큼도 설계에
어그러지는 것을 허용치 않았다고 한다. 인부들이 너무
다심(多心)하고 너무 잘고 너무 각박하다고 투덜댈 때, 도산께서
꾸짖어 말씀하시기를,

한번 잘못되면 그 잘못이 언제까지나 남는 것이요. 얼렁얼렁이
우리나라를 망하게 하였소. 우리가 최선을 다한다 하더라도
최선이 되기 어렵거늘 하물며 얼렁뚱땅으로 천 년 대업을 이룰
수가 있겠소.

다른 것은 몰라도, 이 장인정신에 관해서만은 일본에게 배울
점이 많다고 여겨진다. 일본에서는 장인(匠人)이라는 말보다
직인(職人)이라는 말을 더 많이 쓰는데, 아무튼 널리 알려진
대로 일본에는 여러 대를 물려 가며 전통을 이어 가는 사람들이
각 분야에 박혀 있다. 예술적인 분야에서부터 국수 만들기에
이르기까지 정말 부러울 정도로 다양하다. 그 전통의 핵심이 바로
지독하게 철저한 장인정신이요, 전통에 대한 자긍심, 자신이 믿는
것을 지키는 고집, 자신에 대한 사랑이다. 그리고 사회가 장인의
가치를 인정하고 존중했기 때문에 전통을 끈질기게 이어 갈 수
있는 것이다.
『장인』이라는 책을 쓴 에이 로쿠스케(永六輔)는 "장인은 직업이
아니라 '살아가는 방식'이라고 생각한다"고 말했는데, 공감이 가는
말이다. 살아가는 방식!

이름값, 나잇값

미술 동네에서 쓰이는 용어들에 대해서 생각해 보면, 남용되는
예가 참 많은 것 같다. 예를 들어 작가, 작품 이런 낱말의 무게를
깊이 생각해야 하지 않을까 하는 생각이 든다.

화백(畵伯)이라는 낱말은 남용되고 있는 좋은 예다. 사전을
찾아보면 화가를 높여 일컫는 말이라고 되어 있지만, 사실은
매우 조심스럽게 써야 하는 말이다. 그런데 우리 동네에서는
새파란 젊은이를 화백이라고 부르기도 하고, 그것도 모자라서
화백님이라고 부르기도 하니 곱빼기 높임말이 되는 셈이다.
어디 그뿐인가. 조금 나이 먹으면 원로작가는 대가(大家)나
거장(巨匠)으로 등극한다. 그렇게 불리면 좋아서 우쭐대기만
하는데, 그 말에는 그만한 값을 하라는 뜻이 담겨 있는 줄은
모르는 것 같아 참 답답하다.

직업을 칭하는 우리말은 사(師), 원(員), 자(者), 수(手), 가(家),
인(人) 등 참 많다. 얕잡아 낮춰 부르는 말로는 '꾼'이나 '쟁이'
등이 있는데, 이런 낱말에 대해서는 좀 더 깊게 생각할 필요가
있는 것 같다.

그 중에서도 특별히 무게를 갖는 것은 '가(家)'나 '인(人)'으로
끝나는 직업일 것이다. 예술가, 미술가, 화가, 조각가, 판화가,
평론가, 공예가, 미술사가, 작가, 소설가, 수필가, 극작가, 음악가,
작곡가, 작사가, 무용가, 안무가, 연출가, 정치가, 독립운동가,

기업가, 사업가 등등 주로 문화예술 쪽의 직업에 많다. '가(家)'는
말하자면 그 분야에서 일가를 이루었다는 뜻일 텐데….
아무에게나 '가'자를 붙여도 좋은 건지 모르겠다.

'인(人)'도 마찬가지다. 시인, 정치인, 문화인, 연예인, 방송인,
영화인, 국악인, 언론인, 경제인, 금융인, 상인…. 이 또한 자기
분야에서 한 사람 몫을 다 해낸다는 뜻을 담고 있으니 함부로
써서는 안 되지 않을까. 나는 시인이니 극작가니 그런 호칭으로
불리면 영 거북하기 짝이 없다. 한술 더 떠서 작가님이니
시인님이니 그런 소리를 들으면 어지러워서 휘청거린다. 그저
허름한 글쟁이라고 불러 줬으면 편하겠는데, 그렇게 되질 않는
모양이다.

그렇다고 그런 말을 쓰지 말자는 것이 아니라, 그 말의 무게만큼
책임도 져야 한다는 말이다. 이른바 이름값을 제대로 하자는 말.
우리가 흔히 쓰는 작품이라는 낱말도 그렇다. 사전적 의미는 만든
물건 또는 만들어진 물건, 예술 활동으로 만든 것이라는 뜻이지만,
잘 새겨 읽으면 거기에는 완성된 물건, 만든 사람의 명예가 담긴
물건, 책임을 질 수 있는 물건이라는 무거운 의미도 들어 있다.
그러니 함부로 써서는 안 될 낱말인데, 아무것이나 마구잡이로
작품이라고 부르는 판이니….

그림과 연륜의 관계도 깊이 생각해 볼 문제다.

흔히 인생의 깊은 맛과 멋을 제대로 표현하기 위해서는
나이를 먹고 연륜이 쌓여야 한다고 말한다. 오랫동안 생각하고
갈고닦아야 비로소 농익은 작품, 진국이 나온다는 뜻이겠다.

특히 동양에서는 이 말이 더욱 무게를 갖는 것 같다. 물론 연륜이 중요한 경우도 있다. 특히 서예나 수묵화가 그렇다.

그런데 예술사를 보면 실제로는 그렇지 않은 경우가 참 많다. 이른바 요절한 천재들의 걸작들···. 우리가 사랑하는 천재 작가들 중에는 안타깝게 요절한 이가 많다. 고흐, 로트레크, 모딜리아니···, 음악가로는 모차르트, 베토벤, 슈베르트···, 우리나라의 이중섭, 이인성, 오윤, 황창배···, 윤동주, 김소월, 이상 등등, '좀 더 오래 살며 활동했더라면 좋은 작품을 많이 남겼을 텐데···' 하는 안타까움이 간절하다.

하지만, 그이들의 작품은 젊은 시절의 작품임에도 불구하고 확실한 자기 세계가 확립되어 있고, 그 안에서 충분히 무르익어 있다. 오래 산 작가들 중에도 젊은 시절의 작품이 말년의 작품보다 좋은 경우도 많다. 이른바 대표작이 노년의 작품이 아닌 경우가 더 많다. 그런가 하면 노년에 추한 모습을 보인 작가도 적지 않다. 골동품은 오래된 것일수록 값이 나가지만, 사람은 늙으면 멋있는 골동품이 될 수도 있고 처치 곤란한 고물이 될 수도 있는 것이다. 가수 조용필이 열아홉번째 앨범을 내면서 선보인 파격적인 자기 탈피 같은 건 미술에서는 사실상 거의 불가능한 것으로 보인다. 싸이 같은 글로벌 스타가 미술에서도 나올 가능성은 있겠지만, 조용필처럼 신선한 바람을 일으키는 늙은 젊은이는 기대하기 힘들 것 같다. 물론 가요계에서도 귀하고 신선한 사건이기에 야단법석 열광하는 것이겠지만. 보통은 왕년의 히트곡 우려 먹으며 지내는 것이 대부분이다. 그나마 미술 동네에서는 왕년을

우려 먹으려 들다가는 돌팔매 얻어맞기가 십상이다.

현실이 그러하니 꼭 연륜이 좋은 작품을 만든다고 말할 수는 없는 것 같다. 젊은 작품은 그것대로 좋고, 노년의 작품은 또 그것대로 훌륭하다. 문제는 생물학적 나이가 아니라 작품에 나타난 예술적 나이가 아닐까. 세상에는 젊근이(젊은 늙은이)도 많고 늙젊이(늙은 젊은이)도 많은 법이니까.

'원로와 노털은 한 끗 차이'라는 말이 있고, 나이 들어서 부패하느냐 발효하느냐도 아주 약간의 차이라는 말도 있지만, 나는 "청춘은 아름답고 노년은 고귀하다"라는 말을 더 믿고 싶다. 그러니까, 앞으로 좋은 작품을 할 수 있을 것이다, 나이 먹으면 농익은 그림이 나오겠지… 그런 생각일랑 아예 하지 말고, 지금 바로 이 순간이 최고이고 가장 소중하다고 여겼으면 좋겠다는 말씀.

독재자와 미술의 운명

미술공부를 하면서 귀에 못이 박히도록 들은 이야기 중의 하나가
"예술가가 되기 전에 먼저 인간이 되어라"라는 가르침이다. 백 번
옳은 말씀이다.

그런데 예술가와 작품의 관계를 생각할 때는 이 말씀이 복잡하게
헝클어진다. '인간'이라는 말을 어떻게 해석하는가에 따라
달라지겠지만, 일단 편의상 '인격'이라고 해석해 보자. '고매한
인격자'라고 우리가 말하는 것은 윤리적 도덕적으로 흠결 없는
사람, 부끄러움 없는 사람을 뜻한다. 그리고 그런 사람을 좋은
인간, 바람직한 인간이라고 말한다.

그런데 훌륭한 미술가들이 바람직한 인간이었느냐 하면 꼭
그렇지는 않은 것 같다. 오히려 '작품 따로 인격 따로'인 경우가 더
많다. 그래서 헷갈린다. 예를 들어 매국노라고 지탄받는 이완용의
붓글씨는 상당한 수준이라고 한다. 북으로 간 작가의 작품이라는
이유로 읽지도 보지도 못하게 했던 명작들, 우리가 친일파라고
매도하는 작가들의 빼어난 작품들은 또 어떻게 받아들여야
하는가.

자유분방한 삶으로 인한 도덕적 윤리적 일탈은 오히려 작가를
신화로 만들어 준다. 낭만이라는 말로 미화된다. 그야 물론
개성과 자유를 목숨처럼 여기는 예술가에게 사회규범을 지나치게
요구하고 도덕군자가 되라고 강요하는 건 말이 안 되는 일이다.

그래서 좀 너그러워질 필요가 있지 않은가 하는 생각이 들기도
한다. 물론 예술가는 무슨 짓을 해도 괜찮다는 건 아니고….
"예술가가 되기 전에 먼저 인간이 되어라"라는 가르침도
"손재간에 매달려 속이려 들지 말고, 인간적으로 스스로에게
진실해라" 정도로 해석해도 될 것 같다. 세상이 인위적으로 만든
잣대, 사회 통념 같은 것으로 예술가와 작품을 재단하지 말자는
이야기다. 칼을 함부로 휘두르지 말자는 이야기.

지도자가 자기 생각만으로 예술을 핍박하거나, 이념이나 권력의
칼날을 함부로 휘두르는 건 더 위험하다. 예술을 겨눈 칼날이
독재자의 손에 쥐어졌을 때는 엄청난 비극이 된다. 자기 마음에
들지 않는 예술, 권력 유지에 걸림돌이 되는 예술가와 작품에
대해서는 가차 없이 칼날을 휘두른다. 검열, 탄압, 투옥, 처형….
역사적으로 정치가 미술을 탄압한 예는 너무도 많지만, 그
대표적인 예로 히틀러(A. Hitler)의 경우를 살펴보기로 한다.
건축가나 화가가 되기를 꿈꿨고, 음악에도 상당히 조예가 깊었던
히틀러의 예술 난도질은 참 끔찍하다. 선무당이 줄초상 내는
격으로, 미술을 좀 아는 바람에 더 엄청난 죄를 저지른 것이다.
잘 알려진 대로, 오스트리아 태생의 히틀러는 그림에 소질을
보였으며, 화가가 되려고 젊은 시절 빈의 미술학교 입학시험에
응시했으나 몇 번이나 낙방했다. 건축가에 뜻을 두었던 그는
노숙자가 돼 길거리를 전전하는 등 어려운 생활을 하면서 건물을
스케치 풍으로 그린 작품을 빈의 거리 모퉁이에서 팔고 다닌 적도
있었다고 한다. 그런 히틀러가 청년 시절에 그린 수채화나

스케치들이 요새 경매에 나와, "감수성 넘치는 청년 예술가의 순수한 시각이 잘 드러나 있다"는 그럴듯한 평가를 받으며 제법 비싼 값에 팔리고 있다니, 세상은 돌고 도는 모양이다. 히틀러의 미술 탄압의 대표적인 것은 미술품 약탈과 「퇴폐미술전」이다. 무차별한 미술품 약탈과 수집도 물론 끔찍하지만, 「퇴폐미술전」도 참 무자비하다. 현대판 '분서갱유(焚書坑儒)'라고 할 만한 이 전시회에서 세계 미술사에 빛나는 명작들과 미술가들이 모독을 당했다. 이 「퇴폐미술전」에 대해서는 『반체제 예술』이라는 책 등 많은 자료에 상세하게 서술되어 있다.

「퇴폐미술전」은 우수한 많은 예술가와 작품을 독일 땅에서 추방했다. 이때 압수된 작품의 숫자는 대략 만 7,000점. 그 가운데 4,000점 이상이 소각되었고, 세잔, 고흐, 피카소, 샤갈 등 외국작가의 우수한 작품을 포함한 2,000점 이상이 행방불명되어 독일 미술관에서 영원히 사라지고 말았다.

「퇴폐미술전」은 미술과 사회, 예술과 권력의 관계를 잘 보여 주는 사건이기도 했다. 미술의 사회적 기능에 대해서도 근본적으로 생각하게 해 주기 때문에 좀 자세히 살펴볼 필요가 있을 것 같다. 1937년 나치스에 의해 개최된 「퇴폐미술전」 때의 카탈로그에 상세한 내용이 수록되어 있는데, 이 카탈로그는 전람회 당초에 약간의 부수가 발행되었을 뿐, 그 뒤로 어떤 사정이 있었는지 전시회 기간 중에도 재판(再版)된 일이 없어서 사람들의 눈에

띄지 않는 귀한 자료로 취급되어 왔다. 지금은 비교적 널리 알려진 내용이지만, 현대미술에 대한 나치의 입장이 적나라하게 드러나 있어 매우 흥미롭다. 간추려 소개한다.

1933년 가을 선전상(宣傳相) 괴벨스(P. J. Goebbels)가 처음으로 예술 통제를 강요할 때에도 설정한 공격 목표는 다음 일곱 가지였다.

1. 유태인의 손으로 된 제작.
2. 유태적 주제.
3. 오토 딕스에서 볼 수 있는 반전 예술.
4. 마르크스주의적 발상, 사회주의적 주제.
5. 오토 뮐러나 바를라흐와 같이 추한 인간상.
6. 표현주의 화가들. 비록 에밀 놀데적이라 하더라도.
7. 칸딘스키부터 모홀리 나기에 이르는 추상예술.

괴벨스는 개인적으로 놀데의 그림을 더없이 애호했고, 저택에도 놀데 작품으로 장식했다고 전해지고 있는데, 이를 탄압의 대상으로 삼은 것은 아이러니다.

카탈로그에 실린 각 전시실의 해설이 바로 이른바 현대미술에 대한 아홉 가지 탄핵으로 되어 있는데, 이걸 읽으면 당시의 나치의 입장을 잘 알 수 있어서 매우 흥미롭다. 카탈로그의 내용은 전람회의 취지 및 아홉 개의 방으로 나누어진 각 전시실의 해설을 중심으로, 매도와 잡소리에 가까운 촌평을 붙인 작품 사진,

거기에다 "지금이야말로 독일 국민은 예술의 심판자가 되어야
한다"라는 식의 히틀러의 선동 연설이 첨가되어 있었다.

제1실. 현대미술에서는 기법적인 연습의 결여가 지적되고 있다.
예를 들면, 현대미술에 보편적으로 나타나는 디테일 묘사의
생략이나 변형(deformation)의 채용은 미술가가 기법을 경시하고
연습을 게을리했기 때문에 일어난 일이라고 비판했다. 그 결과
초래된 조잡한 표현에 미술가는 모두 함께 책임을 지지 않으면
안 된다고…. 1910년대의 베를린에서 심리적 초상화로 이름을
날리던 오스카 코코슈카 등이 그 원흉으로 간주되었다.

제2실. 여기서는 『이십세기의 신화』의 저자 알프레드
로젠베르크가 지적한 "흑인 냄새가 나고, 야만으로 신심(信心)이
없는" 종교화가 창의 과녁으로 올라 있다.

정상적인 감각을 가진 나치 독일 국민은 현대의 종교화를
'계시(啓示)'가 아니고 '요괴 변화의 난무'라고 받아들여, 경건한
종교 감정을 모독하는 현저한 예로 보고 있다. 대표적인 사이비
종교화가로 지목된 작가는 독일에서는 드문 색채화가인 에밀
놀데.

제3실. 일차세계대전 후의 세태를 반영해서 일어난 '신즉물주의'
화가들이 준엄하게 비판되었다. 예를 들면 오토 딕스. 그는
노동자, 실업자, 고아, 부랑자 등을 일부러 보기 흉하고 비참하게
그려서, 화필로 계급투쟁을 설파하고, 프롤레타리아 혁명을
선동했다고 비판한다. 특히 이 유파의 화가들이 판화의 손쉬움과
보급성에 눈을 돌려, 찬란한 독일 예술의 전통을 훼손한 죄는

크다고 비판한다.

제4실. 앞의 전시실에 이어져, 이곳에서도 정치에 개입한 회화가 공격받는다. 일차세계대전 후의 독일은 심각한 인플레의 엄습으로 정치, 경제 및 사회의 불합리가 꼬리를 물고 노출되었다. 조지 그로스는 오토 딕스와 함께 이러한 치부를 직시하고, 그것을 집요하게 그려냈다. 그로스의 작품은 '독일 문화사상 일대 오점'이요 '볼셰비키의 예술'이라고 하여 작품이 탄핵되었다.

제5실. 도덕적 견지에서 비판이 가해졌다. 특히 명예로운 군인을 주제로 한 작품들이. 전쟁의 참극을 스스로 체험하고 '현실'로부터 그 배후에 스며 있는 이념(이데아)의 탐구에 뜻을 둔 화가 막스 베크만은 '무정부주의자'의 유력한 화가로 지목되었다.

제6실. 여기서 가장 격렬한 공격을 받은 것은 독일 표현주의의 양심이라고 일컬어지는 화가 에른스트 루트비히 키르히너였다. 카탈로그는 "키르히너는 창부를 현대의 비너스로 받들었다"라고 비난했다.

제7실. 아프리카 흑인 조각에서 영감을 얻은 현대의 조형이 조소(嘲笑)의 표적이 되었다. 화가 에리히 헤켈, 카를 슈미트-로틀루프, 조각가 에른스트 바를라흐 등의 작품.

제8실. 이 방은 특별히 유대계 예술가들의 작품 전시장으로 정해졌다. 이 '특별 전시의 영예'를 감사해야 한다고 카탈로그는 비웃고 있다. 가공할 만한 인종적 편견이었다. 파스킨, 모딜리아니, 샤갈, 수틴, 키슬링 등 유대계 화가가 '에콜 드 파리'의 핵심으로 현대회화에 헤아릴 수 없는 공헌을 한 것은

부정할 수 없는 사실이다.

그러나 나치의 유대인 혐오는, 렘브란트조차 만년을 유대인 거리에서 살았다는 이유로 기피했고, 독일 인상주의의 노대가 막스 리베르만도 퇴폐예술가로 지목되어 브란덴부르크 문 곁에 있는 아틀리에에 칩거하다가 고독한 죽음을 맞이해야 했다.

제9실. 이 전시실에는 추상회화가 모아졌다. 작가는 프란츠 마르크, 파울 클레, 라이로넬 파이닝어, 바실리 칸딘스키, 그리고 예술실험학교인 바우하우스의 교수진들. 카탈로그는 "시각의 대상을 제외하고도 회화가 성립된다고 하는 이 미치광이 사태에, 관객들은 어깨를 움츠리고 그저 일소(一笑)에 부치고 말면 그만이다. 적어도 이러한 실험이 아틀리에의 한구석에서 아무도 모르게 행해지는 사이에는…. 그러나 이것이 활개를 치며 독일 주요 도시의 화랑이나 미술관에 버젓이 전시된다면 그저 웃어넘길 수만은 없는 일이다. 지금이야말로 우리는 분노를 품고, '표현의 자유'라는 미명하에 숨어서 자의적인 제작에 열중하고 있는 예술지상주의자들에게 철퇴를 내리게끔 일어나지 않으면 안 된다"라고 지극히 강한 어조로 선동하고 있다.

히틀러의 미술품 약탈도 나치 정권의 미술 탄압 못지않게 매우 끔찍하다. 역사적으로 많은 왕이나 독재자들이 미술품 수집에 열을 올렸는데, 히틀러도 대표적인 인물이다. 독재자 히틀러의 미술품에 대한 집착과 약탈은 광적이었다. 히틀러가 약탈하여 소금 광산에 숨겨 놓았던 미술품의 규모는 질적으로나 양적으로나 어마어마하다. 공중 폭격을 견딜 만큼 깊은 땅속에

자리한 동시에, 습도와 기온이 일정한 소금 광산은 미술품을
보관하기에 좋은 장소였다.

기록에 따르면, 오스트리아 알타우세 광산에는 1944년 5월부터
일 년간 히틀러가 보낸 1,687점의 회화가 이송됐는데, 수천
개의 상자 가운데는 오백 킬로그램짜리 폭탄이 든 상자도
끼어 있었다고 한다. 히틀러는 적에게 작품을 넘겨줄 바엔
폭파시키겠다는 계획을 갖고 있었다는 것이다.

이차세계대전 때 히틀러의 약탈 미술품을 구해낸 숨은 영웅들의
활약상을 담은 『모뉴먼츠 맨』이라는 책에도 당시의 실정이
생생하게 묘사되어 있다.

정식 명칭은 '기념물, 예술품, 그리고 기록물 전담반(MFAA;
Monuments, Fine Arts, and Archives section)'으로, 이들의
임무는 나치를 죽이는 것이 아니라 문화유산과 예술품을 살리는
것이었다. 히틀러의 손아귀에 들어간 문화재와 예술품을 환수하는
임무를 맡은 연합군 특수부대였다.

기념물 전담반이 활동하면서 연합군이 독일 남부에서 발견한
약탈 미술품 보관소는 1,000곳 이상이었는데, 여기에는 회화,
교회 종, 스테인드글라스, 종교 관련 물품, 필사본, 와인, 금,
다이아몬드, 곤충 표본 등이 가득했다고 한다. 미켈란젤로의
〈성모자상(聖母子像)〉이 있던 알타우세 광산에 은닉한 작품들
가운데 회화만 만 6,087점에 달했다고 한다.

프랑스 정부가 이차세계대전 당시 독일 나치 정권이 각국의

유대인들로부터 약탈한 미술품을 돌려주기 위한 본격적인 작업에 나섰다. 18일 프랑스 언론에 따르면 정부는 국립박물관 관계자, 큐레이터, 역사학자 등으로 구성된 전담팀을 만들어 다음 달부터 활동을 시작하기로 했다. (…)

나치가 빼앗은 유대인 소유 미술품에는 모네, 루벤스, 르누아르 등 유명 화가의 그림이 포함되어 있으며 현재 파리의 루브르 박물관, 오르세 미술관 등 국가기관에 약 2,000점이 소장돼 있는 것으로 알려졌다. 프랑스 정부는 일차로 160여 점의 반환을 추진하고 있다.

나치는 1933-45년 유대인이 개인적으로 소장한 미술품 수십만 점을 강탈해 갔다. 이들 작품 대부분은 종전 후 연합군이 회수해 작품 출처별로 해당국 정부에 돌려줬지만 주인이 나서지 않은 작품들은 각국 박물관에 맡겨져 보관됐다. (…) 프랑스 정부는 이차대전 종전 사 년 후 연합군이 환수한 6만 1,233점의 미술품 가운데 사분의 삼을 원주인에게 돌려 줬다.

—『동아일보』, 2013년 2월 20일자 기사 중에서

나치가 약탈한 작품들은 지금도 가끔 발견되어 화제가 되곤 한다. 약탈에 관여했던 개인들이 몰래 빼돌린 작품들이다.

독일의 나치가 1930, 40년대에 유대인 미술상에게서 약탈한 그림 1,500여 점이 발견됐다. 무려 십억 유로(약 1조 4,300억원)가 넘는 금전적 가치를 가진 것으로 추정된다. 약탈 그림 발견 규모로는

사상 최대다. (…) 독일 시사주간지 『포쿠스』는 3일 독일 세무
당국이 이 년 반 전에 코르넬리우스 구를리트라는 팔십 세 노인의
집에서 그림들을 찾아냈으나 이를 비밀에 부쳐왔다고 보도했다.
그림들에 대한 엄청난 소유권 분쟁이 예상돼 섣불리 공개할 수
없다는 것이 이유라고 이 잡지는 설명했다. (…) 그림에는 파블로
피카소, 오귀스트 르누아르, 앙리 마티스, 마르크 샤갈, 막스
베크만, 파울 클레 등 유명 현대미술 작가의 그림들이 다수 포함돼
있다.
—『중앙일보』, 2013년 11월 5일자 기사 중에서

나치가 약탈한 미술품이 총 만 6,000점에 달하는 것으로 미국의
홀로코스트 기념박물관은 추산하고 있다.
국제사회에서 문화재 반환 대상의 범주는 크게 전쟁 때 유출된
문화재, 도굴 또는 불법 반출된 문화재, 식민지배나 외국군 점령
때 이전된 문화재, 옛 소련처럼 여러 나라로 분리되며 소유권이
바뀐 문화재 등이다.
이 기사를 읽으며 엉뚱한 꿈을 꾸었다. 혹시나 일본정부가
일제시대에 강탈해 간 모든 한국 문화재를 아무런 미련도 조건도
없이 몽땅 돌려주겠다는 엄청난(?) 발표를 하지는 않을까 하는
야무진 꿈….

예술은 길다?

"인생은 짧고, 예술은 길다."

미술판에서 금과옥조로 소중하게 받들어 모시는 말씀이다. 때로는
'예술은 영원하다'는 말로 확대 해석되어 쓰이기도 한다. 멀리
그리스 시대의 어떤 이가 한 말씀이라는데, 지금까지도 맥을 쓰니
과연 대단한 명언인 모양이다. 사실 이 말은 잘못된 번역이고
본래의 뜻은 다르다는 설도 있지만….

물론 요사이 미술판에서는 이 말을 부정하는 예술가들이
많아졌다. 영원하기를 거부하는 미술이 많기 때문이다.

예술은 길다? 과연 그럴까. 그랬으면 좋겠지만 실제로는 전혀
그렇지 않다. 아무리 양보해도 이 말씀은 "인생은 짧고, '극히
일부의' 예술은 길다"로 고쳐야 정확할 것이라는 생각이 든다.
더 정확하게는 "인생은 짧고, '극히 일부의 재수 좋은' 예술은
길다"라고 해야 맞을 것 같다.

'예술은 길다!'는 믿음은 미술계의 '엄숙주의'가 지어낸
환상이라고 보는 것이 옳을 것이다. 아니면 미술가들의 간절한
희망사항이든지…. 미술가의 처지에서는 고맙게 믿고 싶은
말이다. 내가 만든 작품이 영원할 수 있다면 얼마나 좋을까.
하지만 '영원하다'는 미술품의 운명은 지극히 가냘프고 애처롭다.
문화재나 미술품의 운명을 역사적으로 살펴보면 '예술은 길다'는
말은 천만의 말씀이다. 여리기 짝이 없는 것이 미술품의 운명이다.

속절없이 스러져 버리곤 한다. 조그마한 바람에도 꺼져 버리는 촛불 같다. 세상의 풍파를 이겨내지 못하고 스러져 버리곤 한다. '하나밖에 없는 물건'이라는 운명 때문이다. "실로 문화재란 가냘프고 부서지기 쉽기가 아름답게 지는 꽃과 같고, 바람에도 견디지 못하는 가인(佳人)과 같다"는 표현이 꼭 맞다.

특히 전쟁 때는 말할 것도 없고, 보통 때도 우리의 숭례문(崇禮門)처럼 어처구니없는 화재로 없어지기도 하고, 지진이나 홍수 같은 천재지변, 정치적 변화, 종교 갈등, 약탈, 도둑, 반달리즘(vandalism) 등등에 속수무책이다. 그런 예를 들자면 한없이 많아서, 여기서 일일이 설명할 수가 없다.

문화재나 미술품이 전해져 오는 방법은 사람의 손에서 손으로 대대손손 전해져 내려오는 것〔傳世古〕과 땅속에 묻혀 있던 유물이 발굴되어 빛을 보는 경우〔土中古〕 두 가지다. 어느 쪽의 유물이 더 많은지는 나라나 시대에 따라서 다르다. 예를 들어 중국은 땅속에서 발굴되는 유물이 많고, 일본은 손에서 손으로 전해지는 유물이 압도적으로 많다.

어느 쪽이건 문화재를 망가트리는 주범은 사람이다. 중국의 경우는 왕이 주범인 경우가 많다. 미술을 사랑하는 마음이야 좋은데, 막강한 권력을 이용하여 온 천하의 명화명필(名畵名筆)을 독차지하고 한자리에 모아 놓는 것이 문제다. 그러다가 전쟁이 나거나 왕조가 멸망하면 한꺼번에 없어지고 마는 운명이 된다. 중국 역사에서는 그런 일이 한두 번이 아니다.

당(唐)나라 때 장언원(張彦遠)이 쓴 『역대명화기(歷代名畵記)』는
매우 중요한 미술책인데, 이 책의 한 장(章)이 이런 문화재 수난의
역사로 채워져 있다. 그만큼 그런 일이 많았다는 이야기다. 그
기록들을 읽어 보면 정말 끔찍하다.

후한(後漢)의 명제(明帝)는 많은 공신(功臣)들의 초상을
그리게 했고, 화관(畵官)을 설치하도록 했는데, 그의 컬렉션은
동탁(董卓)의 난 때 약탈되었다.
난병(亂兵)들은 명화로 봉투를 만들기도 하고, 마차에 실어
칠십 량(輛) 분이나 되는 미술품이 반 이상이나 길에 버려지고
말았다. (…) 또 남조(南朝) 양(梁, 502-557)의 역대 제왕들은
모두 수집가들이었다. 이 수집품들 중 후경(侯景)의 난에 의해
수백 상자가 분실되었고, 그 뒤에 다시 모았으나, 진(陳)에게
멸망당한 원제(元帝)는 이십사만 권에 이르는 명화명필을 산같이
쌓아 놓고 불을 지른 후 거기에 몸을 던져 분신자살을 기도했다.
(…) 또한 수(隨, 589-619)의 문제(文帝)는 묘해대(妙楷臺)와
보적대(寶蹟臺)라는 곳에 천하의 명화들을 수집해 놓았다. 한데
다음 왕인 양제(煬帝)가 운하를 거쳐 양주(楊州)로 여행할 때,
이 서화들을 전부 배에 실어 가지고 가려 했는데, 배가 뒤집히는
바람에 대부분이 물에 가라앉아 버리고 말았다.
─고스기 가즈오, 『중국미술사』 중에서

옛날 중국은 그렇다 치고, 오늘날은 어떤가. 지금 이 순간에도

세계 구석구석에서 예술품들이 너무나 많은 수난을 당하고 있다. 문화재의 수난은 그렇다 치고, 지금 우리가 현재 당면하고 있는 과제에 대해서도 생각해 보고 싶다. 작고한 작가들의 작품에 대한 것이다.

물론 유명한 작가의 작품들은 사후에도 박물관이나 미술관에 잘 모셔지고, 비싼 값으로 미술시장에서 인기를 모으니까 문제가 없을 것이다. 일부 인기있는 작가의 경우는 일부 소장자들이 저 사람 언제 죽나를 기다리기도 한다는 우스갯소리도 들린다. 작고하면 작품값이 신나게 오를 테니까. 물론 일부 악덕 투기성 소장자들의 경우겠지만.

하지만 그렇지 못한 작가들의 경우는 참 안타까울 때가 많다. 꽤 주목할 만한 작가의 경우라도 세상을 떠나고 나면 회고전이나 작고 몇 주년 특별전 같은 일회성 행사 몇 번 하곤 그만이다. 그리곤 금방 잊혀져 버리고 만다. 작품의 체계적인 정리나 관리를 유가족이 하기에는 역부족이다. 그렇다고 나라에서 나서기도 어려운 일이고, 작품세계를 정리한 책을 낸다는 것도 쉬운 일이 아니고, 미술시장에서는 상품가치만 따지니 문제고…. 그렇게 해서, 우리 미술사에서 그런대로 중요하게 평가되어야 할 작가임에도 불구하고 속절없이 스러져 버리는 경우가 뜻밖에도 많다. 내 주위에도 그런 작가가 여러 분 있다.

이름난 작가의 경우에도 역시 작품관리가 만만치 않다고 한다. 세계적인 명성의 백남준 같은 작가의 작품도 그런 판이니, 예술은 길다고 말하기가 정말 어렵다.

무슨 좋은 방법 없을까. 최근에는 우리나라에서도 역사적으로
중요한 예술가들의 생생한 증언을 담은 구술(oral history)을
기록하고 있는 것으로 아는데, 미술작품에 대해서도 비슷한 일을
할 수는 없는지. 역시 돈이 문젠가.

디지털 시대의 미술

지금 세상은 그야말로 대변혁의 시대다. 인터넷, 디지털, 이런
것들로 인해 무섭게 변하고 있다. 이제 인터넷 없는 세상은
상상하기조차 힘들다. 지금 이 순간에도 무한대처럼 커지고
복잡해지는 인터넷….

"인터넷은 인류가 만들어 놓고도 제대로 이해하지 못하는 몇
안 되는 것 중 하나다"라는 에릭 슈밋 구글 회장의 말은 참으로
의미심장하다. 인터넷으로 온 세상 사람이 하나의 거미줄로 꽁꽁
묶이고, 넘쳐나는 정보의 편리함으로 인해 모든 사람이 획일화된
세상….

디지털이 아날로그를 무섭게 잡아먹는 세상에 살면서 예술은
어떤 모습으로 변할지, 어떻게 변하는 것이 바람직할지 그저
궁금하기만 하다.

미술계는 어떤가. 세상이 엄청나게 좋아져서, 지금은 인터넷에
들어가면 어지간한 명화들은 거의 다 볼 수 있다. 그것도
공짜로…. 게다가 친절한 설명도 달려 있다. 그러니 화집을 살
필요도 없고, 번거롭게 미술관을 찾아다닐 필요도 없게 됐다. 손
안에 온 세상이 들어와 있는 것 같은 착각마저 든다.

예술 여러 분야에서 지금 급격한 변화가 진행되고 있다. 당장
돈과 관계되는 예술의 유통구조에서는 걷잡을 수 없는 변혁이
일어나고 있다. 음악에서는 이미 레코드나 디스켓이 퇴물이 된

지 오래고, 전자책에 밀려 종이책도 머지않아 없어질 것이라는
서글픈 전망도 나오고 있는 형편이다. 영화도 극장에 가서 볼
필요가 없는 세상이 곧 올지도 모른다.

유통구조는 그렇다 치고, 작품의 내용은 어떻게 바뀔까.
글쓰기에서는 이미 디지털 문학이라는 것이 새로운 세계로
자리잡기 시작했다. 휴대전화 문학이라는 것도 있다. 짤막하고
쉽고 자극적인 글들이 판치는 세상….

디지털 시대의 인간은 어떻게 변하고, 미술에서는 어떤 변화가
일어날까. 백남준의 비디오 아트처럼 혁신적인 예술이 나타날 수
있을까. 물론 크기나 질감이 중요한 미술이나 사람 냄새와 현장의
숨소리가 중요한 연극, 무용 등의 아날로그 문화가 쉽게 죽을 리는
없겠지만, 얼마나 많은 변화를 겪어야 할지.

지금 예술가들은 아날로그와 디지털이 조화를 이룬 디지로그
문화에 대해서, 아날로그의 본질에 대해서 다시금 생각하지 않을
수 없는 궁지에 몰려 있는 셈이다.

그런 생각을 거듭하고 또 거듭했더니 정성이 하늘에 전해졌는지,
어느 날 꿈에 다른 별나라에서 온 친구가 내 앞에 나타났다.
우리와는 좀 다르게 생겼는데, 도무지 나이를 짐작할 수가 없었다.
그래도 둘이서 소주를 나누다 보니 어느새 친구가 되었다. 소주를
권커니 사양하거니 하면서 두런두런 참 많은 이야기를 나눴다.

그 친구는 '예별'이라는 별에서 왔다는데, 거기서는 벌써 오래전에
디지털 폭풍을 겪었다고 한다. 그리고 지금은 그 후유증을
치유하느라 애쓰고 있다고 한다. 그러니 이것저것 물어볼 수밖에.

"디지털 시대가 되면…?"

"우리가 해 봐서 아는데 말씀이야, 디지털 시대가 오래되면 우선은 사람들 모습이 변하지. 어떻게 변하느냐? 이티처럼 변하지. 이티 아시지, 영화에 나오는 이티? 손가락은 길고 끝이 뭉툭해지고… 머리통은 대책 없이 이렇게 커지고, 눈이 툭 튀어나오고… 하루 종일 컴퓨터만 들여다보니 그렇게 될 수밖에…. 그런 시절이 지나면, 주둥이가 튀어나오게 되지. 땀 흘려 일할 필요도 없이, 입만 움직이면 되니까…. 궂은 일, 험한 일, 힘든 일은 로봇이 다 해 주니까, 입만 나불거리면 되는 거라. 그 시대의 빈부의 격차라는 것은 로봇을 몇 마리 거느리느냐의 차이에 달리게 되지. 그리고 생각이라는 걸 할 필요도 없어. 컴퓨터가 모두 다 해 주니까! 우리가 해 봐서 알지만…."

"그 우리가 해 봐서 안다는 말 좀 그만할 수 없나?"

"허허, 잘 들어 봐요. 경험자의 말 들어서 손해 볼 거 없을 테니…. 도대체 생각이라는 걸 할 필요가 없어. 컴퓨터에 물어보면 온갖 정보가 수돗물 쏟아지듯 콸콸 넘쳐흐르고… 책이니 철학이니 사랑이니 그런 골치 아픈 것들은 딱 질색이라! 식사는 알약으로 간단하게 대신하고…."

"지금 공상과학소설을 쓰는 건가?"

"허허, 잘 들으시라니까 그러네. 의학이 발달해서 병에 걸려도 금방 고칠 수 있지. 그래서 사람들 수명이 연장되는 거야. 성경 말씀대로 모두들 백이십 세까지 건강하게 살게 되는 거지. 그리고 언어장벽도 없어져. 컴퓨터가 알아서 정확하게 통역을 해

주니까…. 영어를 따로 배우려고 애쓸 필요가 전혀 없는 거지….”

“그럼, 무슨 재미로 살지?”

“그냥… 왜 사냐건 웃는 거지, 뭐!”

“그럼 예술은? 예술은 살아남나?”

“당연히 살아남지! 예술이 없으면 모든 것이 바스라져 날아가
버리니까….”

“어떻게 변하지?”

“예술? 우선은 얼음처럼 차가워지지. 우리가 해 봐서 잘 알지.
가령 싸이의 〈강남 스타일〉 조회수가 몇십억이 넘었다고
난리들이지만, 실제 공연처럼 뜨겁지는 않지. 그냥 차가운 숫자일
뿐이지! 돈벌이는 잘 될지 몰라도, 신명이나 신바람이 없는 거야.
왜냐? ‘일대일’이기 때문이지. 개구리알처럼. 개구리알 아시지?
디지털은 결국 점과 점을 이은 선이야. 면이나 부피가 되지
못하는 거야. 그게 가장 핵심적인 문제지. 혹시 ‘나들’이란 말
들어 보셨나? 나의 복수라는군. 나의 복수가 ‘우리’가 아니고
‘나들’이라는 거야. 슬프지만 그게 디지털 시대를 상징적으로 보여
주는 말이야. 모두가 혼자야, 혼자! 그러니 모두 외롭지. 외로워도
너무 외로워서 외롭다는 것조차 잊고 사는 거야. 개구리알처럼.
‘나들’을 위한 예술….”

“그럼 미술은 어떤 모습이 될까?”

“글쎄올시다…. 우리가 해 봐서 알지만, 우선은 현란하게
움직이겠지. 인간들이 고요하게 고정된 걸 견디지 못하게 되거든.
그러니까, 타블로(tableau)는 사라지고 애니메이션만

남을 가능성이 크지. 그리고, 자꾸만 단순화되다 보면 나중에는 부호나 그림글자가 되겠지. 그건 이미 그림이 아니지. 아, 여기 우리 별나라의 전문가께서 정리한 것이 있네. 한번 읽어 볼까. 잘 들으슈!

디지털을 미술에 활용하면 지금보다 더 표현의 자유와 폭이 넓어질 것이다. 반면에 사람 냄새는 많이 적어지고, 내면적 관심보다 외형적 형식적 비현실적 이미지들이 범람할 것이다. 프린터로 인쇄한 매끄러움을 극복하기 위해 깊이, 무게, 텍스처를 추구하게 되고, 기계적이고 기술적 맛을 극복하려는 손맛 가필 기법도 많이 시도되겠고, 스리디(3D) 프린터를 이용한 조각, 공예, 건축 장식, 생활미술도 활성화될 것이다. 디지털 프로그램을 활용한 '조명예술'이 자리를 굳힐 것이며, 평면미술과 입체미술 모두 가변성과 움직임, 복합재료와 복합기술을 최대한 사용하여 첨단 우주시대적인 이미지를 창조하는 데 치중하게 될 것이다. 감각적 장식적 한시적 역동적 형식이 주류가 될 것이다. 내면적 표현주의와 원화 및 원작의 개념과, 단품 희귀성의 가치는 축소 쇠퇴할 것이다.

어때요? 감이 좀 잡히시나?"

"백남준 같은 혁명적인 작가가 나올 수는 없을까?"

"물론! 물론 그럴 수도 있지! 그럴 수 있다고 믿어야지! 창조와 아름다움만이 세상을 구원할 수 있는 거니까. 그런데 말씀이야, 디지털은 바벨탑 같은 건지도 몰라. 겉으로 보기에는 번쩍번쩍 대단한 것 같지만, 가만히 보면 가느다란 전깃줄에 대롱대롱

매달려 있는 운명이거든. 그 전깃줄을 끊어 버리거나 플러그를
뽑아 버리면 상황 끝! 온 세상이 깜깜해지지….

그러면 사람들은 촛불을 켜지. 그 촛불이 바로 아날로그야,
아날로그! 사랑, 그림, 연극, 무용, 시 같은 사람 냄새. 그게 곧
촛불이란 말씀이야. 촛불로는 라면 하나 못 끓이지만, 세상을 밝힐
수 있거든!"

"그럼, 우리가 할 일은?"

"아날로그를 올곧게 지키는 일이지! 처음에는 디지털과
아날로그를 조화시킨 디지로그가 중요하겠지만… 그게 과연
얼마나 오래 갈지…. 결국 남는 것은 아날로그… 사랑, 그림, 시
같은 아날로그…."

"과연 지킬 수 있을까?"

"있지! 있다고 믿어야지! 아메리칸 인디언들의 기우제는 백발백중
성공한다지. 왜냐? 그이들은 비가 올 때까지 기우제를 드리니까!
똑같은 거지 뭐! 세상에 지름길이란 없습디다. 우리가 해 봐서
아는데 말씀이야, 그림은 결국 사랑이더라구! 그림은 사랑이다!"

인용문 출처 및 참고 문헌

본문에 인용된 구절들의 상세한 출처와 함께, 이 책에서 다룬 주제들에 대해 더 깊이
공부하고자 하는 독자들을 위해 아래 문헌들을 소개한다. —저자

단행본

고스기 가즈오, 장소현 옮김, 『중국미술사』, 세운문화사, 1979.

김문주, 『오윤, 한을 생명의 춤으로』, 민주화운동기념사업회, 2007.

김정헌·안규철·윤범모·임옥상 편, 『정치적인 것을 넘어서 — 현실과 발언
　30년』, 현실문화, 2012.

김종영, 『초월과 창조를 향하여』, 열화당, 2005.

김호근·윤열수 엮음, 『한국 호랑이』, 열화당, 1986.

니시오카 츠네가츠, 최성현 옮김, 『나무의 생명, 나무의 마음』, 삼신각, 1996.

로버트 M. 에드셀·브렛 위터, 박중서 옮김, 『모뉴먼츠 맨』, 뜨인돌, 2012.

류재화, 『권력과 풍자, 19세기 파리의 풍자화와 풍자화가들』, 한길아트, 2012.

마종기, 『당신을 부르며 살았다』, 비채, 2010.

＿＿＿, 『하늘의 맨살』, 문학과지성사, 2010.

문영대, 『우리가 잃어버린 천재화가, 변월룡』, 컬처그라퍼, 2012.

민은기 엮음, 『독재자의 노래』, 한울, 2012.

민혜숙, 『케테 콜비츠』, 재원, 2009.

바실리 칸딘스키, 권영필 옮김, 『예술에서의 정신적인 것에 대하여』, 열화당,
　2000.

＿＿＿, 차봉희 옮김, 『점·선·면』, 열화당, 2000.

뱅크시, 리경 옮김, 『뱅크시, 월 앤 피스』, 위즈덤 피플, 2009.

샹플뢰리, 정진국 옮김, 『풍자예술의 역사』, 까치, 2001.

서경식, 김석희 옮김, 『청춘의 사신(死神)』, 창작과비평사, 2002.

_____, 한승동 옮김, 『나의 서양음악 순례』, 창비, 2011.

성완경·허진무, 『오윤』, 나무숲, 2005.

수전 손택, 이민아 옮김, 『해석에 반대한다』, 이후, 2002.

에이 로쿠스케, 양은숙 옮김, 『장인』, 지훈, 2005.

오광수, 『이야기 한국현대미술, 한국현대미술 이야기』, 정우사, 1998.

오윤, 「미술적 상상력과 세계의 확대」 『현실과 발언, 1980년대의 새로운 미술을
위하여』, 열화당, 1985.

_____, 『칼노래』, 그림마당 민, 1986.

오윤 외, 『오윤 전집』 1-3권, 현실문화, 2010.

유홍준, 「오윤-민중적 내용, 민족적 형식」 『80년대 미술의 현장과 작가들』,
열화당, 1987.

이어령, 『디지로그』, 생각의나무, 2006.

임옥상, 『누가 아름다운 세상을 꿈꾸지 않으랴』, 생각의나무, 2000.

_____, 『벽 없는 미술관』, 생각의나무, 2000.

장소현, 『거리의 미술』, 열화당, 1984.

정영목 편저, 『한운성 작품집』, 서울대학교 출판부, 2011.

제임스 엘킨스, 정지인 옮김, 『그림과 눈물』, 아트북스, 2007.

조용훈, 『요절』, 효형출판, 2002.

존 버거, 최민 옮김, 『다른 방식으로 보기』, 열화당, 2012.

줄리엣 헤슬우드, 최애리 옮김, 『어머니를 그리다』, 아트북스, 2010.

진중권, 『춤추는 죽음』, 1·2권, 세종서적, 1997.

케테 콜비츠, 전옥례 옮김, 『케테 콜비츠』, 운디네, 2004.

피로시카 도시, 김정근·조이한 옮김, 『이 그림은 왜 비쌀까?』, 웅진 지식하우스,
2007.

한운성, 『환쟁이송(頌)』, 태학사, 2006.

황수영, 『석굴암』, 열화당, 1989.

『Art in the Streets』, 로스앤젤레스 MOCA 전시회 도록, 2011.

글

김영나, 「서양미술산책 27 — 도미에의 풍자화」『조선일보』, 2009. 11. 4.

장소현, 「명기고(明器考)」『서울미대 학보』, 서울대학교, 1978.

정병모, 「까치호랑이 그림, 우스꽝스러운 권력자… 기세등등한 서민」
『동아일보』, 2011. 11. 26.

홍찬식 , 「예술가의 가난은 필연인가」『동아일보』, 2010. 1. 28.

기사

박은경, 「이 사람의 삶: "장롱 속 작품이 무슨 가치가 있겠어요?"」『신동아』,
2013년 2월호.

이상언, 「피카소·샤갈, 10억 유로 나치 약탈 그림 발견」『중앙일보』,
2013. 11. 5.

이종훈, 「나치 약탈 유대인 미술품… 佛, 주인 찾아주기 나섰다」『동아일보』,
2013. 2. 20.

채삼석, 「피카소 연인 초상화 〈꿈〉 1,721억원에 팔려」『연합뉴스』, 2013. 3. 27.

안치용, 「박수근 그림 오늘 뉴욕 크리스티서 71만 달러 낙찰 — 김환기 그림은
66만 달러 낙찰 — 이조백자는 120만 달러」, Secret of Korea(andocu.tistory.
com), 2013. 3. 20.

한윤정, 「"소설 쓰기는 늘 악전고투지만, 그림 그릴 땐 훨씬 몰입"」『경향신문』,
2012. 3. 13.

장소현(張素賢)은 서울대학교 미술대학과 일본 와세다대학교 대학원(동양미술사전공)을 졸업했고, 지금은 미국 로스앤젤레스 한인사회에서 극작가, 시인, 언론인, 미술평론가 등으로 활동하고 있는 자칭 '문화잡화상'이다. 그동안 펴낸 책으로는 시집 『서울시 나성구』 『하나됨 굿』 『널문리 또랑광대』 『사탕수수 아리랑』 『사람 사랑』 『사막에서 달팽이를 만나다』, 희곡집 『서울 말뚝이』 『김치국씨 환장하다』, 소설집 『황영감』, 꽁트집 『꽁트 아메리카』, 칼럼집 『사막에서 우물파기』 등이 있고, 희곡 「서울 말뚝이」 「한네의 승천」(각색) 「춤추는 말뚝이」 「사또」 「어미노래」 「사람이어라」 「사막에 달뜨면」 「민들레 아리랑」 「김치국씨 환장하다」 「오! 마미」 「엄마, 사랑해」 등 삼십여 편이 한국과 미국에서 공연되었다. 미술 관련 저서로는 『동물의 미술』 『거리의 미술』 『툴루즈 로트렉』 『에드바르트 뭉크』 『아메데오 모딜리아니』 『그림이 그립다』 등이 있고, 역서로 『중국미술사』 『예술가의 운명』이 있다. 제3회 고원문학상을 수상했다.

그림은 사랑이다

조근조근 나누는 삶과 미술 이야기

장소현 지음

초판 1쇄 발행일 2014년 6월 10일
초판 3쇄 발행일 2017년 1월 5일
발행인 李起雄 발행처 悅話堂
전화 031-955-7000 팩스 031-955-7010
경기도 파주시 광인사길 25 파주출판도시
www.youlhwadang.co.kr yhdp@youlhwadang.co.kr
등록번호 제10-74호 등록일자 1971년 7월 2일
편집 조윤형 박미 디자인 이수정 박소영
인쇄 제책 (주)상지사피앤비

*값은 뒤표지에 있습니다.
ISBN 978-89-301-0464-7

Essays on Art ⓒ 2014 by Chang, So Hyun
Published by Youlhwadang Publishers. Printed in Korea

이 도서의 국립중앙도서관 출판시도서목록(CIP)은
e-CIP 홈페이지(http://www.nl.go.kr/ecip)에서
이용하실 수 있습니다.(CIP제어번호: CIP2014015378)